动画概论

陈 伟／编著

清华大学出版社
北京

内 容 简 介

"动画概论"是动画专业必修的一门基础理论课程。

通过本书的学习,可以让学生掌握动画的概念、原理、流程、流派、风格特征、类型、创作以及欣赏与批评等基础知识,并开启学生们的创造力。

本书包括8章,内容即动画概述,动画的特征,动画的类型,动画的风格流派,动画片的创作与制作,动画片的欣赏与批评,动画创作者的基本素质,动画的产业化。这些都是动画爱好者及动画专业人士必须了解并应熟练掌握的基础理论知识,这些理论知识可以作为以后动画创作的基石。

全书图文并茂,通俗易懂,实例针对性强,适用于各大高职艺术院校的动画专业学生的学习。

本书封面贴有清华大学出版社防伪标签,无标签者不得销售。
版权所有,侵权必究。举报:010-62782989,beiqinquan@tup.tsinghua.edu.cn。

图书在版编目(CIP)数据

动画概论/陈伟编著.—北京:清华大学出版社,2021.10

ISBN 978-7-302-58304-2

Ⅰ.①动… Ⅱ.①陈… Ⅲ.①动画—概论 Ⅳ.①J218.7

中国版本图书馆 CIP 数据核字(2021)第 107320 号

责任编辑:张龙卿
封面设计:徐日强
责任校对:刘 静
责任印制:宋 林

出版发行:清华大学出版社
 网 址:http://www.tup.com.cn,http://www.wqbook.com
 地 址:北京清华大学学研大厦 A 座 邮 编:100084
 社 总 机:010-62770175 邮 购:010-62786544
 投稿与读者服务:010-62776969,c-service@tup.tsinghua.edu.cn
 质量反馈:010-62772015,zhiliang@tup.tsinghua.edu.cn
 课件下载:http://www.tup.com.cn,010-83470410

印 装 者:三河市龙大印装有限公司
经 销:全国新华书店
开 本:210mm×285mm 印 张:12.75 字 数:373千字
版 次:2021年12月第1版 印 次:2021年12月第1次印刷
定 价:79.00元

产品编号:090930-01

前　言

动画是一门技、艺结合的综合性学科，也是一门幻想的艺术、造梦的艺术，同时也是直观地表现和抒发人们感情的艺术。因此，动画人才必须是既懂艺术又懂技术的复合型人才。

动画作为最热门的文化创意产业之一，得到了政府的大力扶持，动画教育呈现出快速发展的趋势。社会上对动画人才的需求量急增，但要求较高，因此，动画教育要想追随时代，必须要既重技能又重理论，二者要有机地结合在一起，使动画又快又健康地发展。然而，现代的动画教学往往忽略理论而偏重技能，尤其是近年来计算机技术的快速发展，给动画创造了前所未有的机遇和条件，动画的发展呈现出多样化的趋势，并且应用于各个行业中，使得动画教学大都偏向于技术层面，忽略了动画理论的研究和学习。然而，技术只能是手段，其目的是要创造出具有很高艺术性的作品，从而带动动画产业的发展。事实证明，对动画理论的研究，能充分理解动画的本质，更好地发挥动画的艺术功能，也是高层次的动画工作者必须具备的知识技能和艺术底蕴。本书以理论为指导，遵循理论联系实践的原则，通过实践加强对知识和技能的理解。本书作为动画专业基础和入门课程，能够让动画专业的学生与爱好者了解和动画相关的必备理论知识。

本书内容包括 8 章内容。第 1 章讲述了动画的起源与发展；第 2 章讲述了动画的基本特征；第 3 章阐述了动画的艺术表现手法；第 4 章是关于不同地区动画艺术风格流派的介绍；第 5 章讲述了在动画创作与制作的过程中应当遵循的原则与技能；第 6 章介绍了动画片的鉴赏原则和批评的意义；第 7 章为动画从业者提出了应当具备的基本素养；第 8 章分析了动画产业的不同发展阶段以及从业者应当如何把握机遇，使国产动画走向世界。

本书内容条理清晰、通俗易懂，为后续的动画专业学习做好准备。本书在编写过程中，除了引用前辈的理论知识和经验外，还有作者总结的经验和各种图片资料。为了阐述相关的理论观点，还收录了一些中、外著名

动画大师的作品，作者在此向这些中、外艺术家和动画师们表示由衷的敬意。同时本书在撰写过程中，得到了同事和同仁们的大力支持，在此一并表示感谢。

由于时间仓促，书中难免出现疏漏和不足之处，还请广大读者、专家、学者给予批评、指正。

编者
2021年8月

目 录

第1章 动画概述 1

1.1 动画的定义 ..4
 1.1.1 从词义来解释动画的基本定义4
 1.1.2 从动画原理来解释动画的基本定义5
 1.1.3 从动画属性来解释动画的基本定义7
1.2 动画的起源与发展 ..8
 1.2.1 动画的起源 ..8
 1.2.2 动画的发展 ..10
思考与练习 ..41

第2章 动画的特征 43

2.1 动画的本质特征 ..44
 2.1.1 动画与美术 ..44
 2.1.2 动画与电影 ..47
2.2 动画的功能特征 ..50
 2.2.1 动画的娱乐性特征50
 2.2.2 动画的商业性特征50
 2.2.3 动画的教育性功能52
2.3 动画的艺术特征 ..53
 2.3.1 动画的假定性特征53
 2.3.2 动画的制作性特征54
 2.3.3 动画的综合性特征55
 2.3.4 动画的抽象性特征56
思考与练习 ..57

第3章 动画的类型 59

3.1 艺术类型 ..61
 3.1.1 主流动画 ..61
 3.1.2 非主流动画 ..63

3.1.3　实用动画 ... 67
　3.2　形式类型 ... 71
　　　3.2.1　平面动画 ... 71
　　　3.2.2　立体动画 ... 76
　3.3　叙事类型 ... 82
　　　3.3.1　文学性叙事方式 .. 82
　　　3.3.2　戏剧性叙事方式 .. 84
　　　3.3.3　纪实性叙事方式 .. 86
　　　3.3.4　抽象性叙事方式 .. 88
　3.4　传播类型 ... 88
　　　3.4.1　电影传播 ... 88
　　　3.4.2　电视传播 ... 90
　　　3.4.3　新型媒体传播 .. 92
　思考与练习 .. 94

第4章　动画的风格流派　95

　4.1　亚洲动画及流派 ... 96
　　　4.1.1　中国动画 ... 96
　　　4.1.2　日本动画 ... 109
　　　4.1.3　韩国动画 ... 119
　4.2　美洲动画及流派 ... 121
　　　4.2.1　美国动画 ... 121
　　　4.2.2　加拿大动画 ... 127
　　　4.2.3　南美洲动画 ... 129
　4.3　欧洲动画及流派 ... 129
　　　4.3.1　法国动画 ... 129
　　　4.3.2　英国动画 ... 132
　　　4.3.3　德国动画 ... 136
　　　4.3.4　俄罗斯动画 ... 138
　　　4.3.5　捷克动画 ... 144
　　　4.3.6　南斯拉夫动画 ... 145
　　　4.3.7　波兰动画 ... 146
　思考与练习 .. 147

第5章 动画片的创作与制作 149

5.1 动画片的创作 .. 150
　　5.1.1 创作要符合观众的心理需求 150
　　5.1.2 动画电影的构成元素 151
　　5.1.3 商业动画的创作原则 166
　　5.1.4 动画的音乐创作 167
5.2 动画片的制作 .. 168
　　5.2.1 动画制作的工具与材料 168
　　5.2.2 动画制作人员 170
　　5.2.3 动画软件的应用 170
　　5.2.4 动画的制作流程 171
思考与练习 .. 174

第6章 动画片的鉴赏和批评 175

6.1 动画片的鉴赏 .. 176
　　6.1.1 动画片鉴赏的意义 176
　　6.1.2 动画片鉴赏的主客体 176
6.2 动画批评 .. 180
　　6.2.1 动画批评的定义 180
　　6.2.2 动画批评的价值 180
　　6.2.3 动画批评的标准 180
　　6.2.4 动画批评的主客体 181
思考与练习 .. 182

第7章 动画创作者的基本素质 183

7.1 扎实的美术基础 .. 184
　　7.1.1 造型能力 .. 184
　　7.1.2 色彩感觉能力 185
　　7.1.3 动画设计思维 186
7.2 电影理论的掌握 .. 186
　　7.2.1 电影语言 .. 186

	7.2.2 影视美学	186
7.3	动画创作和制作的能力	187
	7.3.1 镜头设计能力	187
	7.3.2 表演感悟能力	187
	7.3.3 运动规律的掌握能力	187
	7.3.4 时间节奏的把握能力	187
	7.3.5 声音感受能力	188
	7.3.6 掌握动画艺术特殊制作方式的能力	188
7.4	计算机技术的娴熟应用	188
7.5	综合素质的培养	189
	7.5.1 哲学	189
	7.5.2 文学	189
	7.5.3 音乐	190
	7.5.4 观众心理学	190
思考与练习		190

第8章 动画的产业化 191

8.1	动画产业的环境	192
	8.1.1 我国的动画教育格局	192
	8.1.2 我国动画产业的政策环境	192
8.2	动画产业的特点	193
8.3	动画产业的发展阶段	193
思考与练习		194

参考文献 195

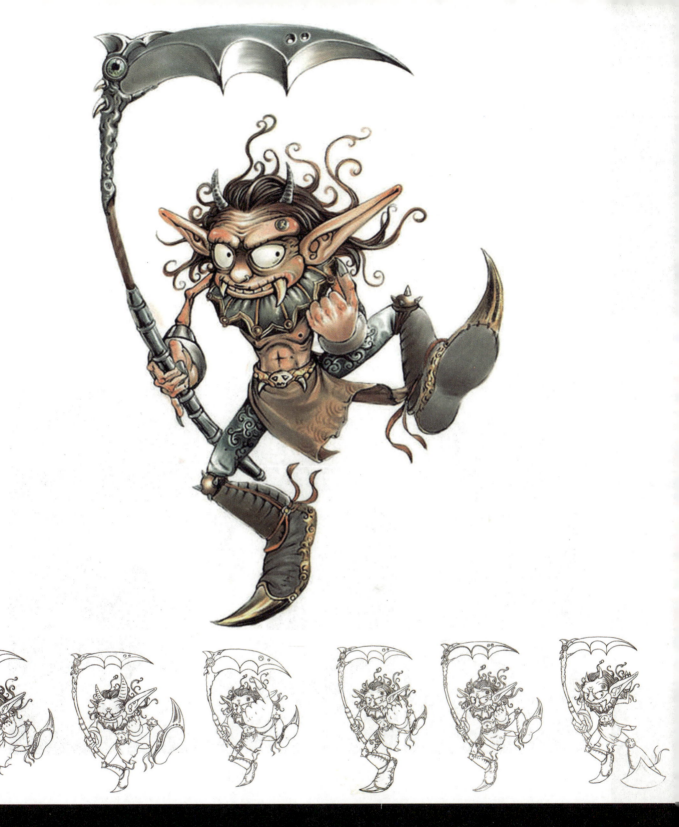

第1章 动画概述

学习目标：

通过学习，了解动画的基本概念并对动画的诞生和演变过程有所了解，使学生们对动画艺术及应用有一个认识和理解的过程，为以后的动画专业学习奠定基础。

学习重点：

本章是全书的总述。通过本章的学习，对学生能够起到一种抛砖引玉的作用。本章重点掌握动画的基本概念，进而熟练掌握其演变与发展历史和趋势。

现如今是信息技术时代，作为特殊视听形式的动画无处不在，其概念的内涵和外延在不断扩大。从娱乐传媒到科学技术、从社会到教育都离不开动画。从历史观的角度看动画意识，可以说人类一开始就与"动画"有着深厚的渊源，并贯穿于整个人类社会的发展历程。随着社会的不断进步，动画的应用范围越来越广泛，对人们的影响也越来越大。因此，动画在不断地改变着人们的生活，为人类创造新文明，不断满足人们日益增长的精神需求，给人们带来丰富的精神食粮。（图1-1～图1-4）

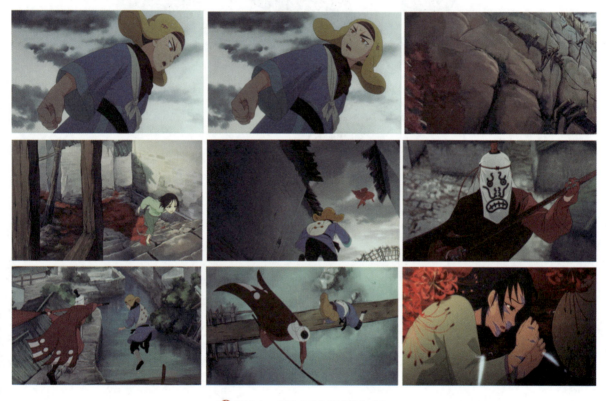

图1-1　中国动画电影《妙先生》

图1-2　捷克动画系列片《鼹鼠的故事》

图 1-2（续）

图 1-3 俄罗斯动画艺术短片《世界的另一端》

图 1-4 中国科技动画《心脏支架》

1.1 动画的定义

动画作为一种特殊的艺术表现形式,《动画艺术辞典》对"动画"的定义是:"动画是以绘画或其他造型艺术形式作为人物造型和环境空间造型的主要表现手段,并运用夸张、神似、变形的手法,借助幻想、想象和象征,反映人们生活、理想和观念的一门影像艺术。动画是一种高度假定性的电影艺术。"随着现代科技的进步,人们发现和认识到它是利用人类眼睛生理上"视觉暂留"的现象,将一幅幅静止的画面连续播放,使其看起来像是在动,因此,将其归类于电影艺术。与真人实拍电影不同之处是:它是由动画师创造出的动画形象。在动画片里让形象表演的是动画师本人,表演得好坏和动画师本身的素质有着紧密关系。如传统动画片是用画笔画出一张张连续性的静态画面,经由摄像机逐格拍摄并进行组合,然后以每秒钟24帧的速度连续放映或播映,这时静态的画面就在银幕上或荧屏里活动起来,这是动画的基本原理。

"动画"在不同国家有不同的称呼,美国曾称为"卡通"(cartoon);日本称为"漫画映画",后又称"动画";中国则称为"动画片""艺术片"和"美术片",现在又出现了"动漫"这个名词。"动漫"作为动画行业的代名词和口语化的称呼是可以理解的,但作为学术定义,"动漫"包括的"动画"和"漫画"有着不同的诠释。有关动画的基本定义,中国的称谓与国际通用的称谓 animation 之间的关联,将从不同方面深入研究探讨,并试图给动画一词作出一个相对准确的定义。

1.1.1 从词义来解释动画的基本定义

中文的"动画"从字面意义上解释是"活动的画",这显然不能涵盖动画的基本定义。英文 animation 是国际上对动画内涵界定的通用名词,其字源为 anima,拉丁语的意思是"灵魂";"animate"则有"赋予生命"的意义。animation 在词典中的解释是"赋予(某物、某人)生命",因此被用来表示"使……活起来"的意思。从这个意义上来讲,它是一种手段,使本来没有生命的形象活动起来。还有一个动画相关的词汇为 animated film,animated film 的意思是由动画艺术家创造的动画电影。animated film 是与真人饰演的电影相对而言的,是"以绘画或者其他造型艺术作为人物角色造型和环境空间造型的主要表现手段"的艺术统称,是英文中一种比较正式的称谓。

动画与动画片不一样,动画片的类型不仅包括给儿童看的卡通动画片,也有给成人看的政治寓言、娱乐性动画片,以及具象和抽象的实验性艺术短片,还包括复杂的科技仿真、电影特技、动画广告、游戏动画、数字媒体交互动画等。现代的"动画"是一个"大动画"的概念,具有动画产业的内容。从动画的国际通用名词 animation 可以看出,动画与运动是分不开的。加拿大著名的动画艺术家诺曼·麦克拉伦就曾发表言论:"动画不是会动的画的艺术,而是创造运动的艺术。"华特·迪士尼也曾说过:"动画只有获得生命力与性格时,才能被观众认同,并为之感动。"美国动画艺术家普雷斯顿·布莱尔说过:"动画包含艺术和技术,在创作动画的过程中,卡通师、插图家、美术家(画家)、编剧(剧作家)、音乐师、摄影师、电影导演,综合他们的技能创造出了一种新的艺术类型——动画。"这些观点表明:动画是动画艺术家将原本没有生命的形象符号赋予生命,或将有生命的形体创造出新的艺术生命与性格的视听艺术形式。(图 1-5 ~ 图 1-7)

图 1-5　中国动画电影《大鱼海棠》造型

图1-6　中国动画电影《大鱼海棠》

图1-7　美国动画电影《小马王》

1.1.2　从动画原理来解释动画的基本定义

法国人皮特·罗杰发现的动画原理是一种"视觉暂留"现象，是根据人的生理特性而产生的，即人的眼睛看到一幅画或一个物体后，在1/24秒内不会完全消失。利用这一原理，在一幅画还没有消失前播

放下一幅画,就会给人造成一种流畅的视觉效果。如单看一段电影胶片,会看到单幅画面并不是连续的,而是静止的,这是因为电影胶片通过一定的速率投影在银幕上才有了运动的视觉效果,也正是这一原理成为后来发明同步放映和活动摄影机械系统以及影视数字传输系统的科学依据。因此,电影采用了每秒 24 幅画面的速度拍摄播放,电视采用了每秒 25 幅或 30 幅画面的速度拍摄播放。如果以每秒低于 24 幅画面的速度拍摄播放,就会出现视觉跳跃现象;如果以每秒高于 24 幅画面的速度拍摄播放,就会出现缓慢的现象。动画以人类的视觉原理为基础,通过连续播放一系列画面,用连续变化的图像,使视觉感受到是连续的动作,它的基本原理与电影、电视一样,都是利用"视觉暂留"现象。所不同的是动画可以随心所欲地创造和设计,以改变每一幅画面,再连续地播放出来,给荧幕中的角色赋予生命与性格。正如英国人约翰·哈拉斯曾指出:"运动是动画的本质。"这句话解释出了动画的本质特征。(图 1-8 和图 1-9)

图 1-8　美国电影《决战中途岛》

图 1-9　日本动画电影《风之谷》

1.1.3　从动画属性来解释动画的基本定义

从拍摄角度讲，动画与实拍的电影有着不同的方式。实拍电影是"连续拍摄"的，而动画是"逐格拍摄与逐帧处理"的，这一原则定义的产生，与人类"动画"实践和技术的发展有着密切的关系。因为"逐格拍摄与逐帧处理"的技术既丰富了动画片的艺术形式，同时也是对动画定义的拓展和延伸。

如1898年美国维太格拉夫电影公司制作的《矮胖子》是第一部用逐格拍摄方法拍成的影片，是艾伯特·E.史密斯从小女儿的马戏玩具中构思出杂技家和动物的形象，利用逐格拍摄的技术使无生命的物象成为有生命、有性格的影片中的角色。类似的还有1907年美国维太格拉夫公司的纽约制片场，一位技师发明了用摄影机一格一格地拍摄场景的"逐格拍摄法"，创作出使小刀自动切香肠（《闹鬼的旅馆》）和自来水笔自动书写（《奇妙的自来水笔》）的镜头。这个时期的动画实践使得"定格动画"这种艺术形式风靡一时。后来采用这种方法制作了很多优秀的动画电影，如美国的《僵尸新娘》和中国的《阿凡提的故事》《神笔马良》等。这种方法可以很好地阐释英文animation是赋予（某物、某人）生命的含义。动画不仅仅是将没有生命的物体赋予生命，还可以让有生命的形体在动画艺术中被赋予新的形象与性格。（图1-10和图1-11）

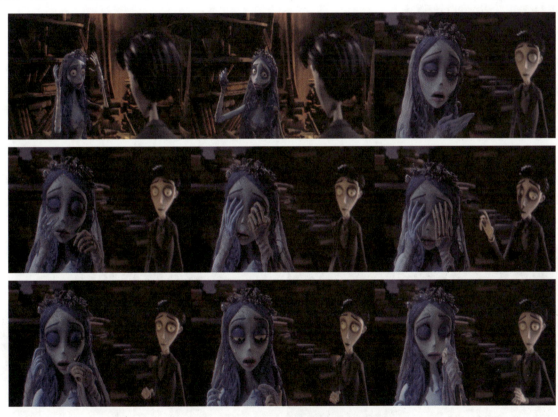

图1-10　美国定格动画电影《僵尸新娘》

图1-11　中国定格动画《阿凡提的故事》

图 1-11（续）

1.2 动画的起源与发展

任何新事物的产生，都能在古老的痕迹中找到相应的基因。随着时代的发展，动画的内涵和外延会不断拓展。要想学好动画，就必须深入了解动画的历史，以史为鉴才能更好地发展。

1.2.1 动画的起源

动画起源于人类用绘画记录和表现运动的愿望，随着技术的不断发展，这种愿望已变为可能，并且逐步形成一种独特的艺术形式，早在两万五千年前左右的阿尔塔米拉的洞穴壁画中，就已经存在意图表现野牛奔跑的图像，这既是人类在日常生活中观察飞奔走兽的自然表现，也是人类试图描绘出物体在运动过程中的视觉感受，如同在奔跑时，摄影机拍下的运动轨迹一样。同样，在中国马家窑文化的遗迹里也发现了距今四五千年前采用抽象造型意图表现舞蹈过程的图像（舞蹈纹彩陶盆），还发现了大约公元前两千年的古埃及壁画上"摔跤"活动的连续性画面。古希腊和古罗马人在神庙的廊柱上或竞技场的墙壁上画了具有一系列分解动作的人物，当人们走过或飞驰而过的时候，便很容易感受到那种图像仿佛活动起来的视觉效果。人类用静止的画面记录运动物体的意愿，充分表明动画意识的觉醒，在摄影技术出现之前，捕捉完全真实的静态形象和留住动态的影像成为人们的一个梦想。（图 1-12 和图 1-13）

图1-12 "阿尔塔米拉洞穴的壁画"和"舞蹈纹彩陶盆"

随着人类文明的不断发展，人类对物体的运动和时间过程的表现欲望越发强烈和清晰。人们逐渐对光影有了进一步的认识，对静止图片的连续播放有了大胆的尝试。于是，一批近似"动画雏形"的事物应运而生。如距今两千多年前，西汉出现的"皮影戏"，兴盛于唐宋，被公认为是一种较为成熟的动画雏形，体现了现代电影艺术的诸多特征。流行于宋代的传统民俗玩具走马灯，它利用灯笼内部点燃的蜡烛所产

生的上升热气流令轴承转动,轴承连有剪纸,剪纸不断走动,形成了灯笼四壁上形象的不断前进,尽管旋转的速度不是很快,但还是能产生动画的现象,其制作原理符合动画制作"逐格绘制,连续播放"的基本特点。还有源于16世纪欧洲的"手翻书",实质上是最接近动画艺术的古老形式,其原理和现代动画"逐格绘制,连续播放"的制作原理基本吻合,实质上是人类破解动画密码的最初尝试。无独有偶,埃及墓室绘画和希腊古瓶上连续动作的分解图以及中国古代记录武术套路的分解图,都是类似的例子。它们都是通过分解动作的逐张记录,利用不同的运动方式观察其背后的运动影像。直到17世纪,一个耶稣会的教士阿塔纳斯·珂雪发明了人类历史上第一个记录运动影像的机械装置"魔术幻灯",它的问世宣告了动画新纪元的开始,人类改变了对动画追求的原始状态。(图1-14和图1-15)

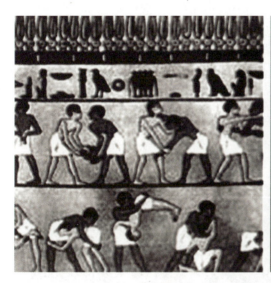

图1-13 "古埃及壁画的摔跤运动"和"人奔跑时的影像"

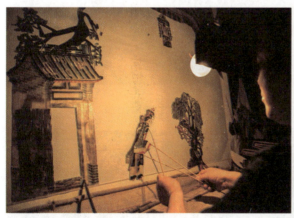

图1-14 皮影戏

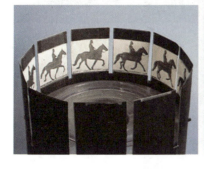

图1-15 走马灯和手翻书

1.2.2 动画的发展

1. 动画发展过程中的几位先驱探索者

（1）法国人埃米尔·雷诺被认为是动画片的创始人。1877 年，他发明了"活动视镜"；1888 年 12 月，发明了光学影戏机；1892 年，他的第一部动画电影《可怜的比埃洛》在巴黎蜡像馆放映，这部电影也是第一部胶片边上打孔的电影。埃米尔·雷诺的动画片通常长为 12～15 分钟，相对于动画长片来说，雷诺的动画片不是很长，但是相对于那些杂耍、以引人发笑为目的的动画片短片来说，这样长度的影片已经需要叙述一个复杂而又完整的故事来支持影片结构。雷诺为他的故事编写剧本，而迪士尼直到 1935 年开始酝酿关于《白雪公主》影片的制作时，才感觉到不能没有剧本。早期造型设计趋于写实，直到 1937 年迪士尼动画长片《白雪公主》诞生时才更为细腻。在动画片制作过程中，采用经济、便捷的技术以减少繁重的工作量是动画制作者必须考虑的实际问题，在今天的动画创作中依然在使用。绘制过程中使用透明纸张复制和打孔固定技术，人物和背景分层，使用循环动作等许多的技术，都来自雷诺的探索。还有至今在动画片制作中经常使用的摹片技术，即在动画的绘制过程中，为了取得逼真的动态效果，通过逐格描摹连续拍摄的影片的方法来完成动画画面。雷诺在他创作的动画片《更衣室之旁》中展示了海边海鸥飞翔的画面，就是描摹了马莱所拍摄的海鸥。片中还配有声音特效和音乐，使视听更加完美地结合在一起，同时尝试了商业的放映，也取得了一定的成功。(图 1-16 和图 1-17)

图 1-16　埃米尔·雷诺发明的"活动视镜"和"光学影戏机"

图 1-17　埃米尔·雷诺创作的动画片《更衣室之旁》

（2）美国人勃莱克顿是"逐格拍摄"的发明人。他在动画电影技术上做出了第一批动作停格拍摄兼具特效的动画影片。如 1907 年的《奇妙的自来水笔》影片中，将逐格拍摄的技法同绘画融于一体，因而他成为制作动画电影的第一人。勃莱克顿在爱迪生实验室工作中，用粉笔素描表现雪茄和瓶子，拍摄了被称为"把戏电影"的《奇幻的图画》。他利用"逐格拍摄法"拍摄了动画影片《滑稽脸的幽默相》，片中表现了一个画家在黑板上做滑稽面孔速写的过程，这被公认为美国第一部动画影片。该片于 1906 年

4月6日放映,片长共约3分钟。在爱迪生的影响下,The Vitagraph Co.公司于1897年正式成立,一直到1925年制作了大量的影片,其中就包括著名的《滑稽脸的幽默相》。该公司于1925年被华纳兄弟公司收购。(图1-18和图1-19)

图1-18　动画片《奇幻的图画》

图1-19　动画片《滑稽脸的幽默相》

(3)法国人科尔是动画电影的发明人。科尔曾经是一位漫画家,偶然的机会,他成了高蒙公司一位专门摄制特技电影的导演。1908年他结合自己的特长,以"逐格拍摄法"原理,用笔画出了他的第一部动画片《幻灯戏》,这是一部变化形状的动画,表现一头象逐渐变成了一个舞女,然后又变成各式各样的人物。这种变形方式在他的大部分作品中发挥了极重要的作用,尤其是在他那套杰出的影片《傀儡戏》里,那些用线条勾画出来的人物显得特别生动形象。他那些生动的剧情具有当时法国喜剧的创造性和自由发挥的特色。同年11月,他又拍摄了《木偶的悲剧》,这部影片虽然很短,却讲述了一个完整的故事。在影片中科尔首创用负片制作动画影片。所谓负片,是影像与实际色彩恰好相反的胶片,如同今天的普通胶卷底片。采用负片制作动画,从概念上解决了影片载体的问题,为今后动画片的发展奠定了基础。画面上的木偶人物是典型的漫画,圆圈是头,圆柱是身子,粗线条是四肢。将"漫画"这一绘画的形式导入电影,使漫画和电影相结合也是科尔的首创,他极其灵活地改变色彩、构图、线条这些传统的绘画要素,让这些图形不断地变化和运动,这种手法为后来的动画电影奠定了一定的基础。

传统动画片的制作是以单线勾勒的图形为主,把一张一张的画面画出来,然后将其拍摄成为动画。但如果画成一幅幅油画或素描,所要耗费的成本就太高了,因此,考虑到经济上的原因,动画电影制作中不放弃卡通的传统。如美国动画片是从当时各大报纸刊载极为流行的连环漫画中发展起来的,温莎·麦凯就是当时知名的漫画专栏画家。他1914年制作的动画影片《恐龙葛蒂》公开放映,这部制作精良的动画片把故事、角色和真人表演安排成互动式的情节,使其大获成功。麦凯不但是动画情节设计的开创者,也是第一个提出full animation(完全动画)概念的人,即每秒24帧的动画制作手法。他也是美式动画情节和形式设计的开拓者。1916年,麦凯根据1915年5月7日英国卢西塔尼亚号豪华游轮被德国潜水艇用鱼雷击沉事件,创作出电影史上第一部动画纪录片《卢西塔尼亚之沉没》。麦凯将当时悲剧性的新闻事件在银幕上逐格表现,特别是船沉入海中,几千人消失在滚滚波涛中的画面,令人看了十分震惊。这是一部在当时罕见的动画故事长片。(图1-20和图1-21)

图 1-20　动画片《恐龙葛蒂》

图 1-21　动画片《卢西塔尼亚之沉没》

2. 动画发展的几个阶段

动画的发展经历了从视觉游戏到叙事表意的过程，其间声音、色彩和计算机技术的应用，使得动画语言越来越丰富，技术应用越来越成熟。动画的发展可分为以下五个阶段。

1）动画的探索期

可以追溯到公元 17 世纪至 20 世纪初期。这一时期第一个记录运动影像的机械装置"魔术幻灯"的诞生，到 1906 年动画史上第一部拍摄在胶片上的动画短片《滑稽脸的幽默相》的诞生，前后经历了 300 余年的时间，涵盖了第一次工业革命和第二次工业革命的全程。这一时期最大的特点是随着工业革命的深入，动画相关的技术和设备也在不断地完善，与此同时，动画的相关理论也在逐步确立并成熟。

1640 年，阿塔纳斯·珂雪发明了"魔术幻灯"，和中国的皮影戏相似，他在铁箱中放置一盏灯，在箱子的一侧开一个小洞，洞口由透镜覆盖，透镜的后面藏有一片绘有图案的玻璃，灯光经玻璃和透镜将图

案投射到墙上,产生光影的效果。到了17世纪末,约翰尼斯·赞对魔术幻灯进行了改进,他将一系列玻璃画片放置在旋转的转盘上,通过转动转盘透射出旋转变幻的动态影像。与此同时,中国的皮影戏由法国传教士传入欧洲,其影像十分清晰和精美,因而很快风靡整个欧洲,被称为"中国灯影"。到了19世纪,魔术幻灯的魅力不减,人们对魔术幻灯不断地进行改良,为其添加了活动画景、透视画、巨幅画等以增加视觉效果,深受欧美人士的喜爱。现在,魔术幻灯已经被改良成投影仪,被广泛应用在教学、展示和实验性交互动画的创作中。这一时期,一系列技术和理论的成熟为动画的诞生提供了保证。

1824年,彼得·罗杰的《移动物体的视觉暂留现象》首次提出了"视觉暂留"的概念,为动画的诞生奠定了理论基础。罗杰的理论在欧美引发了一场空前的实验性动画探索,随后,一系列动画机械装置先后被创造出来。

1825年,英国人约翰·A.帕瑞斯发明了"幻盘",进一步验证了罗杰的视觉暂留能产生视错觉的理论。

1832年,比利时人约瑟夫·普拉托发明了"诡盘",并确定了电影放映和摄制的基本原理。它的原理很简单,在一个图形的底板上面画出十几幅动作连续的动物或人物,然后转动纸盘,通过一个缝隙可以观看画面,这个画面上的物体便活动起来了。这是电影和动画电影最原始的形态。

1834年,威廉姆·乔治·霍尔纳发明了"走马盘"。它有一个呈鼓状的圆桶,桶内包含一组事先排好序号的连续图像,按照循环顺序转动图片,通过细孔观看运动的影像。后来法国发明家皮埃尔·德斯维涅将走马盘改名为"西洋镜","西洋镜"隐含着未来电影的雏形。这个时期,摄影术的日臻完善加快了动画诞生的步伐。

1839年,法国人达盖尔根据小孔成像的原理,运用化学的方法,将物像永久地固定下来,这就是著名的"达盖尔照相法"。

1851年,在克罗代、杜波斯克等人的工作室中诞生了"活动照片",他们采用连续拍摄的方式将人物动作逐格拍摄下来,"活动照片"预示着未来电影的发展方向。

1876年,法国人强森发明了"转轮摄影机"即摄影枪。

1882年,马莱利用左轮手枪的间歇原理发明了"摄影枪",解决了连续摄影的难题。

1877年,动画片的创始人埃米尔·雷诺改进了霍尔纳的"走马盘",制造了"活动视镜",又称"实用镜"。雷诺于次年发明了使用凿孔画片带的"光学影戏机",它能够流畅地播放序列图画组成的动态画面。雷诺在随后的10多年间进行了世界上最早的实验性动画片的创作,他的艺术创作涉及活动影像与背景的分离,在透明纸上绘制图画,循环运动和特技摄影等诸多近代动画片的主要技术。其中,雷诺直接在纸上和在赛璐珞片上绘制动画的做法,使之成为"直接动画"的开山鼻祖。

1879年,爱德华·麦博里基改良了雷诺的"活动视镜"并成功研制出"变焦实用镜",这一发明在电影史上具有重要的意义,它的出现标志着第一架"动态影像放映机"的诞生。其实早在1872年,为了平息朋友间的打赌,证明马在奔跑的过程中四蹄是否悬空,麦博里基就尝试着将"照相法"运用到连续拍摄中。他在跑道的一侧放置了24台照相机,用细线一端系住快门,另一端系在跑道另一侧,当马飞奔经过时,马蹄踢断细线拉动快门,随即拍下马奔跑的瞬间,结果证明马在奔跑时至少有一只脚是着地的。在随后的5年里,麦博里基不断地用多架照相机对奔跑中的骏马进行连续拍摄,并于1878年获得"拍摄活动物体的方法和装置"的专利权。至此,人类离揭开电影和动画的最后一层面纱仅一步之遥。麦博里基的两部摄影著作《运动中的动物》和《运动中的人体》也成为动画理论的经典之作。他和托马斯·艾金斯确立的动作分析的方式沿用至今。

1882年,法国人马莱在"转轮摄影机"的基础上发明了使用胶卷的"活动底片连续摄影机",这种软片式连续摄影机取代了麦博里基用一组照相机拍摄运动物体的方法,进而奠定了现代摄影机的雏形。

1888年,爱迪生发明了机器化的"手翻书"——"妙透镜",这是一部记录连续动作的仪器。随后,

爱迪生和狄克逊发明了在胶片两边打孔的牵引方法,解决了摄影机中胶片机械传动的技术问题。至此,活动照相的"摄影术"的革新基本完成,下一步电影和动画的诞生还需要人类解决"放映术"的技术难题。同年,雷诺创作了《一杯可口的啤酒》,他在片中共绘制了700多张图画,画带的总长度达32m,以每秒3个画格的速度播放,可播放15分钟,这是世界上第一部比较完整的动画片,它离真正意义的运用胶片进行逐格拍摄的动画片只差一步。

1894年,爱迪生发明了"电影视镜",这是一个长方形立柜式的箱子,里面放置了一个可以连续放映50英尺的胶片,外有2.5毫米的透镜,但其缺点是仅能供一人观看。一年后,电影的放映技术得到彻底的解决。

1895年,卢米埃尔兄弟在爱迪生的"电影视镜"的基础上发明了一种集摄影机、放映机和洗印机于一身的超级机器——"活动电影机"。同年12月28日,卢米埃尔兄弟在巴黎正式公映了世界电影史上的第一场电影,接着又有《火车到站》《工厂大门》等5部短片公映,标志着"放映术"的最终完成,同时也标志着电影的诞生。

1896年,电影诞生的第二年,电影《定军山》问世,为中国日后拍摄自己的动画片奠定了技术基础。随着"摄影术"和"放映术"的最终确立,动画艺术创作的技术难题逐一被破解,离世界上第一部动画片的诞生指日可待。

1906年,美国的布莱克顿制作了动画短片《滑稽脸的幽默相》。他在黑板上用粉笔画出滑稽幽默的面部表情,采用"停机再拍"的拍摄方法,结合黑白素描和剪贴的方法简化拍摄过程,最终完成了这部接近现代动画概念的短片。该片虽短小简单,但在世界动画史上却具有里程碑的意义,它是世界上第一部拍摄在胶片上的动画电影。《滑稽脸的幽默相》被认为是动画片诞生的标志。至此,动画结束了漫长的技术探索期,进入艺术创作的新纪元。

2)动画的完善期

1906—1937年,美国的动画产量超过法国,世界动画的中心从巴黎移至纽约。欧洲和美国的动画在这一时期逐渐走向分化,欧洲的艺术家更倾向于注重艺术性的实验动画的探索,力求运用技术创造出一种最佳的方式,以更好地呈现运动的影像,并赋予动画一定的艺术形式和文化观念,形式以短片为主。而美国则倾向于商业动画电影的生产。

这一时期美国的动画以短片为主,并且多为正式电影前的加演,制作相对简单和粗糙,此时美国处于动画发展的开创阶段,技术仍在不断的完善之中。华特·迪士尼的出现,把动画变成了一种商业文化,并成为娱乐产业的一部分。百年来,迪士尼创建了自己庞大的动画帝国,也引领了世界动画发展的主流方向。

我们再回顾一下动画的前期发展历程。1906年12月,勃莱克顿的《滑稽脸的幽默相》标志着世界上第一部动画片的诞生,同时宣告了动画短片时代的开始。1914年,温瑟·麦凯的《恐龙葛蒂》被公认为是一部具有故事情节的真正意义的动画片,温瑟·麦凯也被推崇为美国商业动画片的奠基人。1918年,麦凯制作了《路斯坦尼号的沉没》,该片属现实性题材的影片,是动画史上第一部具有纪录性质的动画片。同时,麦凯提出了full animation(完全动画)的概念,为全动画的发展开辟了道路。1915年,易尔·赫德创新了动画制作工艺,发明了赛璐珞胶片,取代了动画纸。他在赛璐珞胶片上绘制图画,并逐格拍摄成动画电影。这种动画的制作工艺一直被沿用至今。约翰·伦道夫·布雷对动画技术的发展做出了突出的贡献,因此,他被尊称为美国动画电影技术之父。1914年,他发明了"多层摄影法",奠定了动画片的基本拍摄方法,避免了动画制作中重复的劳动,解决了动画片发展的燃眉之急。1915年,布雷与易尔·赫德共同获得了"赛璐珞动画制作工艺"的专利权,并取两人的名字组建了"布雷·赫德"专利公司。1920年,布雷创作了第一部真正意义的彩色动画片《托马斯猫的首次登场》,该片首次采用了双色双底着色的技术,它比动画史上公认的世界上第一部彩色动画片《花与树》早了12年。

1923年10月16日,迪士尼动画工作室成立。在迪士尼公司的米老鼠和唐老鸭诞生之前,由帕特·苏

利文创作的《菲利克斯猫》曾经显赫一时,以致 1922 年纽约市民把菲利克斯猫定为本市的吉祥物;1925 年,以它为题材的流行歌曲 Felix Kept Walking 正式发行;1928 年,美国电视台首次实验电视信号接收状况所用的图像就是菲利克斯猫。之后迪士尼创作了一只名叫"奥斯瓦尔多"的可爱兔子,意为 The Lucky Rabbit,并希望这只兔子可以为自己的事业带来好运气,但没有成功。1928 年 11 月 18 日,迪士尼和他的搭档乌伯·伊瓦克斯创作了《蒸汽船威利》,这是动画史上第一部同期声动画片,该片推出了家喻户晓的迪士尼公司的动画明星"米老鼠"。1934 年,在《聪明的小母鸡》中,迪士尼公司的另一个搞怪性格的、爱发脾气的动画明星唐老鸭(Donald Duck)诞生,一举成为动画界的新宠。

1932 年,迪士尼公司出品了动画史上公认的"世界上第一部彩色动画片"《花与树》,该片首次获得奥斯卡最佳动画短片奖。1937 年,动画史上第一部长达 84 分钟的动画电影《白雪公主》诞生,标志着剧场版长片动画新纪元的到来,它是世界第一部以唱片形式发行的原声带动画电影,也是第一部使用了多层次摄影机拍摄的动画电影。《白雪公主》让动画摆脱了过去的短片时代,让动画成为"大片",能够与电影共享荧幕。《白雪公主》改写了动画的历史,它让动画艺术变成一种文化现象并与商业紧密结合在一起,动画从此进入长片影视动画的繁荣时代。(图 1-22～图 1-26)

图 1-22　帕特·苏利文创作的动画片《菲利克斯猫》

图 1-23　迪士尼和乌伯·伊瓦克斯创作的动画片《蒸汽船威利》

图1-24 迪士尼公司创作的动画片《聪明的小母鸡》

图1-25 迪士尼公司创作的彩色动画片《花与树》

图1-26 迪士尼公司创作的第一部彩色动画长片《白雪公主》

这一时期欧洲的动画发展相对迟缓,但抽象的实验性动画短片发展较快,但商业动画电影则处于停滞状态,像芬兰的合唯吉、瑞典的伊格林等人只把动画看作是艺术实验的一种手段,希望通过动画追求新的艺术形式。

欧洲动画的代表人物有法国动画之父埃米尔·科尔,德国动画之父朱利斯·平斯克威尔、奥斯卡·费钦格等。尤其是欧洲早期动画,埃米尔·科尔的成果最为突出,他不仅是法国动画之父,更是欧洲动画的奠基人之一,1908年创作了第一部法国动画片《幻影集》,他率先采用负片制作动画片,解决了影片载体的问题,为今后动画片的发展奠定了基础。他的创作能力极强,在短短的3年里,创作了250多部动画短片。他追求动画画面的视觉感受,强调图像变幻的美感,而对故事的情节和叙事方式并不关注。科尔受漫画家安德烈·基尔的影响,形成了反学院、反理性、"不连贯"的美学理念,他的创作理念引导了实验性艺术动画的发展方向,将动画带入个人自由创作的道路。(图1-27)

图1-27　法国埃米尔·科尔的动画片《幻影集》

德国动画在欧洲动画中占有举足轻重的地位。德国动画之父朱利斯·平斯克威尔为德国挖掘和培养了一大批充满原创精神的动画艺术家。尽管在第一次世界大战中德国战败,但对文化艺术的发展并没有太大影响,尤其是实验性动画在德国得到了蓬勃发展。动画创作上,德国涌现出诸多前卫画家,如汉斯·理查德、沃特尔·拉特曼、威金·厄格林、奥斯卡·费钦格等。德国试验动画大师奥斯卡·费钦格被誉为"动画界的康定斯基",他的作品极具超前意识。1922年,费钦格运用抽象图像节奏的变化,形象地呈现出音乐舒缓或强烈的音律,并创作了一系列纯粹的、抽象的"视觉音乐"风格的动画短片,《练习曲》是其中的代表作。费钦格的实验动画在国际上赢得广泛认可,但被后来的纳粹当局视为"颓废的艺术",费钦格被迫远走美国继续他的实验动画的艺术创作。德国的动画家不仅对抽象试验动画投入了极大的热情,还对剪纸动画和木偶动画情有独钟。(图1-28)

苏联动画在这一时期开始萌芽,由于政治因素的影响,大多数动画更加关注作品的思想性、艺术性,不做过多商业方面的追求。苏联动画受苏联电影"蒙太奇学派"的影响,非常注重电影语言的运用。1922年,由苏联莫斯科电影学校创作的《战火中的中国》,是苏联的第一部动画片。1924年,梅尔库洛夫创作的《星际旅行》,制作精良,情节生动,标志着苏联的动画进入成熟时期。苏联动画从诞生之日起就鲜明地反对资产阶级思想,反对形式主义,反对"庸俗廉价的"迪士尼动画风格,要求动画创作具有现实意义,应饱含政治性和深刻的人道主义色彩。

图 1-28　德国奥斯卡·费钦格的动画片《练习曲》

这一时期亚洲各国的动画基本处于萌芽的初始阶段。在日本，1917年，下川凹夫创作的《芋川椋三玄关·一番之卷》，被多数学者认定为日本动画史上第一部动画片。同时期还有两个重要人物对日本动画起到奠基作用，他们分别是北山清太郎和幸内纯一，如1917年，北山清太郎制作的《猿蟹和战》和幸内纯一制作的《埚凹内名刀》是日本最早的动画片。因此，也有少数学者认为北山清太郎或幸内纯一才是日本动画的第一人。无论如何，此三人对日本动画的启蒙性贡献是不可磨灭的。在中国，"万氏兄弟"（万籁鸣、万古蟾、万超尘和万涤寰）是中国动画无可争辩的奠基人，在他们的引领下，中国动画经历了一个从无到有的过程。1922年，"万氏兄弟"受美国动画的影响，创作了中国一部广告动画片《舒振东华文打字机》，开启了中国动画的先河。1926年，万氏兄弟创作了中国动画史上第一部动画短片《大闹画室》，该片将美国的赛璐珞胶片技术引入到了中国动画的创作中，为中国动画的发展打开了大门。1935年，万氏兄弟推出了中国第一部有声动画片《骆驼献舞》。至此，中国动画在20世纪20—30年代强烈的社会震荡中艰难地启航了。

3）动画的成熟期

1937—1982年是动画发展的成熟期。具体是从1937年动画史上第一部动画长片《白雪公主》开始，到1982年第一部计算机辅助动画片《电脑争霸》的诞生为止，历经了近半个世纪的时间跨度。这一时期传统影视动画得到长足的发展，诞生了一大批经典的长篇动画。美国已经成为世界动画的中心，占据着绝对的主导地位，引领着世界动画的发展方向；欧洲坚持着实验性艺术动画的追梦之路；亚洲在第二次世界大战之后，动画得到飞速的发展，日本成为继美国之后的第二大动画大国。动画不仅在形式和内容上取得快速的发展，而且着眼于对动画艺术"审美本性"的追求，一批风格迥异的动画学派应运而生，如"萨格勒布学派""中国动画学派"等，诸多动画学派的形成标志着动画进入蓬勃发展的成熟期。

由于追求的目标不一致，导致动画艺术风格发生显著的分化，欧美动画分化成了以美国为代表的商业动画风格和以欧洲为代表的艺术动画风格。美国动画塑造了众多的动画明星，成为娱乐产业的一部分。而欧洲动画则在探索动画背后隐含的艺术性和文化性，并通过不同的艺术形式将动画充满哲理性的思考体现出来。两种风格、两种道路代表了两种不同的文化价值观和审美趋向。

（1）成熟期的美国动画。该时期的美国动画就是一部迪士尼动画公司的发展史。1937年迪士尼公司推出的动画长片《白雪公主》宣告了动画进入长片时代，具有划时代的意义。1940年，迪士尼公

司连续推出了《木偶奇遇记》和《幻想曲》两部动画长片，都取得了巨大成功，美国动画随之进入黄金时代。具体可划分为三个阶段，即1937—1949年的成长期，1950—1966年的繁荣期，1967—1982年的蛰伏期。成长期的迪士尼公司推出了《白雪公主》《幻想曲》《小鹿班比》等一系列优秀的动画长片。之后由于第二次世界大战的爆发，迪士尼公司停拍了一段时间，直到20世纪40年代末期才恢复拍摄。

在此期间，查克·琼斯创作的动画短片如《兔八哥》《达菲鸭》等备受欢迎。1939年，美国动画界的传奇人物——威廉·汉纳（William Hanna）和约瑟夫·巴伯拉（Joseph Barbera）创作了著名的系列动画片《猫和老鼠》，获得巨大成功。《猫和老鼠》几乎没有对白，靠的完全是生动的形象、有趣的动作和曲折的情节吸引观众。影片前后共拍了200多集，是有史以来获得奥斯卡金奖最多的系列动画片。

华纳公司是另一家有影响的动画制作机构，它于1934年创立了动画制作部，主要作品包括《兔八哥》《波基猪》《达菲鸭》等系列动画片。其中的动画角色与迪士尼的米老鼠一样，都成为人尽皆知的卡通明星。（图1-29～图1-32）

图1-29　美国迪士尼公司的动画片《幻想曲》

图1-30　美国迪士尼公司的动画片《小鹿班比》

图 1-31　美国华纳公司动画片《猫和老鼠》

图 1-32　美国华纳公司的动画片《兔八哥》

繁荣期迪士尼公司占据美国动画电影产业的龙头老大的地位,推出如《仙履奇缘》《爱丽丝梦游仙境》《小姐与流氓》《睡美人》等一些动画电影。而其他动画制作公司经营惨淡。(图1-33～图1-35)

图1-33 美国迪士尼公司的动画电影《仙履奇缘》

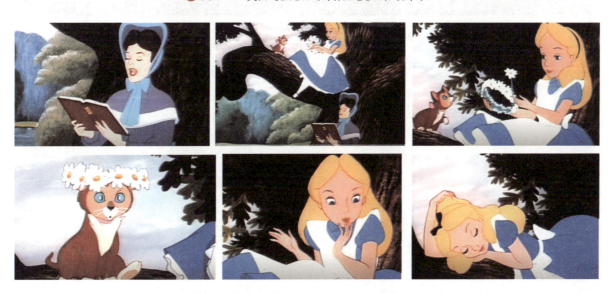

图1-34 美国迪士尼公司的动画电影《爱丽丝梦游仙境》

图1-35 美国迪士尼公司的动画电影《睡美人》

蛰伏期美国动画因华特·迪士尼的病逝,迪士尼公司陷入困境,标志着美国动画业进入了萧条时期。随着美国电影动画的衰落,电视动画逐步发展起来,汉纳、巴伯拉和马特·格勒宁是电视动画界的代表人物,他们创作了脍炙人口的电视动画系列片《辛普森一家》等。之后美国动画处于新旧动画形态交替的转型期。(图1-36)

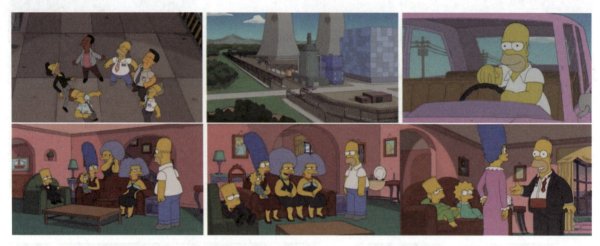

图1-36　美国电视动画系列片《辛普森一家》

（2）成熟期的欧洲动画。美国动画走商业化道路,从中获取巨大的利润而蓬勃发展,而欧洲动画依旧执著在实验性艺术动画的道路上艰难地前行。另外,第二次世界大战几乎摧毁了整个欧洲动画制作、发行和技术交流的平台,让本来就松散、凌乱的欧洲艺术家更加孤立,只能在自己固有的狭小平台坚持动画艺术的创作。战后,美国动画进入欧洲市场,使得欧洲本土的实验性动画逐渐衰落。但是,在20世纪60年代,美国商业动画进入休眠期时,非主流的实验性动画在制作技术、手段、工艺、风格和内容等诸多方面都取得了巨大发展,获得了较好的成长期,其低成本为日后电视动画的繁荣奠定了基础。

① 南斯拉夫动画。成熟期欧洲动画以南斯拉夫"萨格勒布学派"的形成为标志,该学派发端于20世纪50年代,辉煌于20世纪60年代,衰败于20世纪80年代。其标志动画片是1949年的法第尔·哈德兹的政治讽刺动画《大会议》,该片内涵深刻,主体充满着张扬的个性和自由探索的精神,采用的是有限动画制作方式,开创了萨格勒布学派的先河。该片的成功使南斯拉夫的动画业获得政府的资助,进而促成南斯拉夫第一家动画公司——杜加电影公司(又称彩虹电影公司)的成立。之后在1953年,南斯拉夫萨格勒布电影公司成立。1956年,一批才华横溢的艺术家和原杜加电影公司的优秀动画师共同组成了萨格勒布电影公司动画部,后来形成了著名的"萨格勒布学派"。该学派大胆地探索"有限动画技术"的制作工艺,采用"一拍三"的技术制作动画,大大降低了动画的制作成本。"萨格勒布学派"追求自由、协作、个性化的创作精神,强调"迷人"的画面和"震撼"的音响的美学观。在20世纪五六十年代,"萨格勒布学派"对世界动画产生了深远的影响。制作了大量的动画片、动画电影、纪录片、科教片以及广告片,其代表作品有1956年的《快乐的机器人》、1957年的《魔法之音》、1958年的《轻机枪奏鸣曲》、1959年的《月亮上的牛》、1961年的《代用品》等。进入20世纪80年代,追求纯艺术性和纯实验性的萨格勒布学派开始衰落。(图1-37)

值得一提的是,在20世纪70年代,捷克动画也有长足发展,其中以木偶戏为主,代表作有《仲夏夜之梦》等,还有动画片《鼹鼠的故事》也受到大众的喜爱。(图1-38)

② 法国动画。法国是动画的发源地之一,也是欧洲乃至世界的动画大国。法国人对艺术的热爱以及对浪漫主义的执著,令法国动画至今在世界动画史中都占有非常重要的地位。20世纪50年代,受美国商业动画的冲击,法国的动画地位有所下降。1960年,法国在昂西市举办了第一届国际动画节,开展了动画制作技术、创作手法和艺术风格等诸多交流,为世界动画的发展提供了有效的平台,成为国际上最具权威

的国际动画节之一。进入20世纪70年代,法国动画重新让世界瞩目。1975年,电视动画片《巴巴爸爸》播出,获得极大的成功,其符号性的人物造型、天马行空的想象、绕口令式的台词,赢得广大低幼龄儿童的喜爱。1979年,法国动画大师保罗·格林姆特执导的动画电影《国王与小鸟》公映,被誉为"爱情与政治的寓言"动画,成为法式动画的典范,它体现了法国人对自由的崇尚和向往。《国王与小鸟》改编自安徒生的童话《牧羊女和扫烟囱的人》,荣获被誉为"法国奥斯卡"的路易·德吕克奖,成为动画电影的经典之作,该片影响了一代人,日本动画大师宫崎骏受其启发,看到了成人动画的广阔前景。(图1-39和图1-40)

图1-37　南斯拉夫动画短片《代用品》

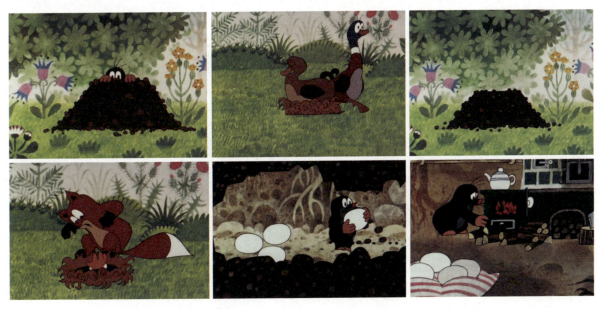

图1-38　捷克动画片《鼹鼠的故事》

图1-39　法国电视动画片《巴巴爸爸》

图1-40　法国动画电影《国王与小鸟》

③ 英国动画。1954年改编自乔治·奥威尔的同名小说的英国动画电影《动物庄园》，以隐喻的形式讲述了革命的发生、背叛及革命的残酷，是一部政治寓言动画。1968年，英国动画家乔治·杜宁根据"披头士"的歌曲创作了《黄色潜水艇》，受波普艺术的影响，该片创作的画面充满了多变的视觉元素和变幻莫测的动感图形，让人在跳动的画面中进入音乐美妙的世界中。《黄色潜水艇》延续了费钦格运用图像解读音乐的手法，属"视觉音乐"的动画形式，被称为世界动画史上开MV动画先河的作品。1970年，英国成立了阿德曼公司，成为日后黏土动画的集大成者。（图1-41和图1-42）

图1-41　英国动画电影《动物庄园》

图1-42　英国MV动画《黄色潜水艇》

④ 苏联动画。苏联早期动画以木偶片为主，如1939年创作的动画片《金钥匙》，在形式上偏向于实验。20世纪70年代，苏联动画的代表人物是尤里·诺斯坦。他坚持"含而不露，以丰富的内涵启发人"的动画创作理念，他认为电影只是以神秘、幻想、意念、声音、现实和自然等不同的元素组成，而动画却可以尽量发挥各元素的独特性并使之有机地融合，表达出其他艺术形式无法传达的意境，这才是动画艺术的最大魅力。1979年，尤里·诺斯坦创作了《故事中的故事》，他运用了超现实主义的手法，打破了传统动画的叙事方式，将不同的故事并联在一起，诠释对战争、理想、生存和死亡的思辨。该片获得法国里尔电影节评审团大奖、加拿大渥太华动画节大奖、南斯拉夫萨格勒布动画节大奖，并被美国洛杉矶奥林匹克艺术节评为"有史以来最佳动画片"。20世纪70年代后期，苏联动画日益商业化，电视动画发展迅速。（图1-43）

图1-43　苏联动画短片《故事中的故事》

（3）成熟期的亚洲动画。经过第二次世界大战之后，中国等亚洲国家的文化艺术逐渐得到恢复。尤其是日本在商业动画领域取得了巨大的进步，成为继美国之后的第二大动画强国。东映动画有限公司成为日本动画工业的摇篮，涌现出如手冢治虫、大友克洋、宫崎骏等大师级人物。中国动画在新中国成立之后，也取得了骄人的成绩，尤其是"中国动画学派"的形成，丰富了动画艺术的表现形式，对世界动画产生了深远的影响。

① 日本动画。该时期日本动画的发展大致可分为三个阶段：第一阶段是战争期（1937—1945年）；第二阶段是恢复期（1945—1974年）；第三阶段是成熟期（1974—1982年）。

第二次世界大战期间，日本动画变成为军国主义服务的宣传工具，这一时期的代表人物为濑尾光世，1944年出品的《桃太郎·海上神兵》为其代表作，他拍摄了一系列"桃太郎"的动画片，旨在鼓吹侵略，美化日本军国主义。这一时期，日本动画在战斗场景和爆炸题材的绘制技法方面取得进步，成为日本动画引以为傲的表现技术。1945年日本战败后，反战题材的动画影片颇受欢迎且影响深远。1956年日本成立了东映动画株式会社，动画的出版和发行有了强有力的后盾，日本动画渐渐恢复。期间的代表人物是被日本动画界誉为"怪人"的动画家——大藤信郎，他于1927年拍摄了黑白版的《鲸鱼》，并于1952年摄制完成了彩色版的《鲸鱼》，该部动画片成为首部获得国际大奖的日本动画片。大藤信郎把流传在中国数千年的皮影戏和日本独有的千代纸结合起来绘制动画，创作了《马具田城的盗贼》（1926年）、《孙悟空物语》（1926年）、《珍说古田御殿》（1928年）、《竹取物语》（1961年）等。大藤信郎在日本知名度极高，

以他的名字命名的"大藤奖"更成为日本一流的动画片奖项。1958年由数下泰司导演的动画电影《白蛇传》,成为日本第一部彩色动画长片。

20世纪60年代至70年代,手冢治虫成为日本动画界的标志性人物,被誉为"日本动画之父"。他创作了一系列精美的动画片,将日本动画片的水平提升到前所未有的档次。其中的代表作品包括《铁臂阿童木》(1963年)、《森林大帝》(1965年)等。1966年,手冢治虫创作了《展览会的画》,开始对实验性动画片进行探索。

20世纪70年代初期,日本动画进入成熟期,这个时期日本动画界经过探索期,确定了动画和卡通的分野。日本涌现出一大批科幻机械类动画的动画家,代表人物有松本零士、富野由悠季、河森正治、美树本晴彦等。《宇宙战舰》是日本动画史上第一部超级剧情片,由松本零士负责脚本及人物设定,该片在电视上播出后,造成"松本零士旋风"的热潮。后来完成了《洄纪宇宙战舰》《永远的大和号》及《宇宙战舰完结篇》三部电影,制作周期长达10年。在该片后,松本零士另有《银河铁道999》《一千年女王》等受欢迎的作品。继松本零士后,由富野由悠季原作小说改编成的《机动战士高达》在1979年开始上演,由于剧情结构复杂而严密,受到动画迷热烈的追捧。但自此以后,动画热逐渐消退,日本动画进入间歇期。(图1-44和图1-45)

图1-44　日本动画电影《白蛇传》

图1-45　日本动画系列片《铁臂阿童木》

② 中国动画。此阶段的中国动画大致可分为四个阶段：第一阶段是战争期（1937—1949 年）；第二阶段是发展期（1949—1965 年）；第三阶段是枯萎期（1966—1976 年）；第四阶段是恢复期（1976—1982 年）。

第一阶段，中国经历抗日战争和解放战争，深陷战争的泥潭，中国动画基本上处于原始状态，仍在早期的探索阶段中艰难地爬行。到 1939 年万超尘编剧的《上前线》拍摄成功。1941 年万氏兄弟受美国动画电影《白雪公主》的启发成功地制作了中国第一部动画长片《铁扇公主》。该片是动画史上继《白雪公主》《小人国》和《木偶奇遇记》之后的第四部大型动画电影。

第二阶段，中华人民共和国成立，百废待兴，国家政局相对稳定，政策相对宽松，艺术家的创作积极性空前高涨，中国动画进入快速发展时期。不少影片在国际电影节获奖，在艺术和技术上达到很高的高度，形成了被世界公认的"中国动画学派"。如 1952 年制作的《小猫钓鱼》；1953 年制作的中国第一部彩色木偶片《小小英雄》，在技术上，由黑白片向彩色片转化；1955 年制作的彩色传统动画片《乌鸦为什么是黑的》、木偶片《神笔》，在风格上已踏上民族化的道路；1956 年制作了动画片《骄傲的将军》。这一时期中国动画在国际上掀起了一股强劲的中国流。1957 年，上海美术电影制片厂成立，它成为中国早期动画工业的摇篮，在这里培养了一大批中国的动画人才，并制作了一系列品质优秀的动画影片，为中国动画的发展立下了汗马功劳。如上海美影厂出品了震惊世界的经典动画大片《大闹天宫》（上集 1961 年，下集 1964 年），在中国动画史上具有里程碑的意义，其艺术水准达到了前所未有的高度。另外，此时期的中国动画人对新材料进行了不懈的探索。如 1958 年，第一部中国风格的剪纸片《猪八戒吃西瓜》摄制成功；1960 年，创作出第一部折纸片《聪明的鸭子》；1961 年，第一部水墨动画片《小蝌蚪找妈妈》问世；1963 年，推出水墨动画片《牧笛》。这类影片突破了传统动画片通常采用的单线平涂的线条结构，吸取中国传统水墨画的表现方法，情景交融，笔调细致，是完全中国式的动画片。

第三阶段，自 1966 年开始，中国动画片陷入衰落期，一度繁荣的中国动画一落千丈。1967—1971 年，全国的动画片生产厂家全面停产。此时期的中国动画片，在表现手法上遵循写实主义，艺术质量不高。如 1973 年制作的动画片《小号手》、1973 年制作的动画片《小八路》等，都以描写新中国成立前的革命战争，描写社会主义社会的阶级斗争、路线斗争和思想斗争，歌颂工农兵为内容。到 1976 年制作的水墨剪纸片《长在屋里的竹笋》，将中国的水墨画与民间剪纸巧妙结合，成为这一时期中国动画片的亮点。

第四阶段，1978 年给处于停滞阶段的中国动画的复兴带来了希望。压抑了十余年的中国动画人迸发出极大的创作热情，他们秉承了传统风格，从题材内容、艺术形式和制作技术等方面进行了全新的尝试，创作了一系列优秀的动画影片。如 1978 年，胡雄华的剪纸动画《狐狸打猎人》获得第四届萨格勒布电影节美术奖。1979 年，王树忱、严定宪和徐景达创作的动画电影《哪吒闹海》，它以浓郁的民族风格再现了中国动画学派浓重壮美的艺术风格，该片在国内外获得众多奖项。随后，1980 年由靳夕、刘蕙仪创作的木偶动画片《阿凡提的故事》、阿达创作的《三个和尚》、阎善春创作的《老狼请客》和林文肖创作的《雪孩子》等动画片如雨后春笋般纷纷问世，中国动画迎来了第二个春天。（图 1-46～图 1-49）

图 1-46　中国动画电影《大闹天宫》

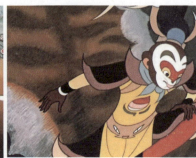

图 1-46（续）

图 1-47　中国水墨动画片《小蝌蚪找妈妈》

图 1-48　中国动画短片《三个和尚》

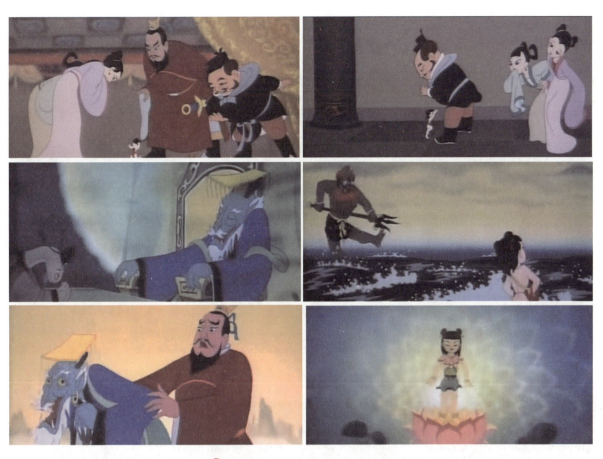

图1-49　中国动画电影《哪吒闹海》

4）动画形态的分化期

这一时期从1982年第一部计算机辅助动画《电脑争霸》诞生开始到1995年世界上第一部数字三维动画电影《玩具总动员》的问世结束。十余年间,因数字技术的介入,动画经历了艺术形态的巨大转变,分化成两大艺术形态——传统动画和数字动画。

传统动画度过了发展过程中的瓶颈期,在20世纪90年代初再次短暂地繁荣。数字动画的出现,改变了动画的格局和人们对动画的认识。动画艺术的"虚拟性和假定性"特征在数字技术的支撑下变得更加突出,同时网络的出现,更加拓宽了动画的传播媒介。数字化的计算机技术对动画艺术和文化的影响是全方位的,动摇了传统动画艺术的本质,其形态从模拟走向数字,最后进入信息化时代。传统动画在数字技术的影响下,其艺术形式和观念正逐步被解构和重组,数字媒体正在潜移默化地改变着人们的生活方式,促使人们的审美观念和体验方式发生嬗变。传统动画和数字动画在这种嬗变过程中,共生共融,共同构建着奇幻的动画世界。这个阶段,数字动画逐渐走向成熟。

（1）数字时代的传统动画。以美国迪士尼为代表的商业动画片,在20世纪80年代后期,将计算机技术引入到传统动画的制作中,提高了传统动画的画面品质,缩短了制作周期,削减了制作成本,为传统动画带来了新的生机。如1989年,迪士尼公司推出了《小美人鱼》,获得了极大成功,标志着美国动画片又一次进入繁荣时期。随后的1994年出品了《狮子王》,该片在世界各地掀起了二维动画复兴的热潮,总票房收入超过7.5亿美元。然而,二维动画的这次热潮很快被1995年的数字动画《玩具总动员》所扑灭,一种全新的动画形式出现在观众面前,它预示一个新时代的来临。二维动画的衰落是时代的必然,后来出品的《熊的传说》《星际宝贝》和《金银岛》等二维动画片均告失败,再不能像《狮子王》那样给人们带来全新的视觉感受和心理体验。而皮克斯的成功,宣告动画艺术真正步入到数字时代。同一时期的欧洲大陆,那些富有原创精神的艺术家们依旧我行我素,动画在他们心中没有传统的束缚,他们不断挑战

着动画在视觉、听觉和知觉上给人的极致体验。欧洲的动画艺术家们在艺术的创作与实践中砥砺奋进。（图1-50和图1-51）

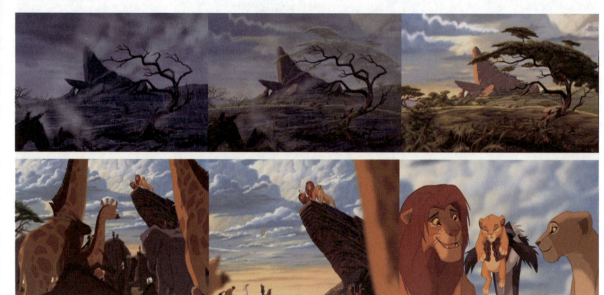

图1-50　美国动画电影《狮子王》

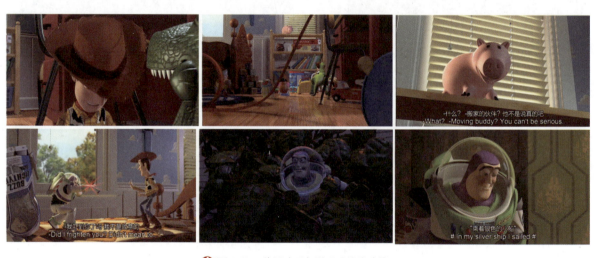

图1-51　美国动画电影《玩具总动员》

此时的日本动画已经步入成熟期。影院动画、电视动画均取得骄人的成就。这一时期的日本动画涌现出一大批风格题材迥异的优秀作品，而最值得日本动画界骄傲的是宫崎骏成了一位国际级的动画大师。他执导了多部经典的剧场版动画电影，走出了一条"宫崎骏式"的唯美、自然、清新的风格，传达着天、地、人、神的和谐，影片的思想触及人类心灵的深处，启发着人对神的敬畏、对生命的思考，他让日本动画真正走向世界。如1984年制作的动画电影《风之谷》，1986年制作的动画电影《天空之城》，1988年制作的动画电影《再见萤火虫》《龙猫》，1989年制作的动画电影《魔女宅急便》，1991年制作的动画电影《岁月的童话》，1992年制作的动画电影《红猪》以及1995年问世的动画MV *On Your Mark*等，把宫崎骏推向了事业顶峰，宫崎骏在日本动画界的成就与地位至今无人能及。（图1-52和图1-53）

此时的中国也出现了繁荣的景象，新的动画公司纷纷成立，与上海美术电影制片厂相并而行，中国动画进入了恢复元气的阶段。这十多年，产生了一大批代表中国动画片较高水平的优秀影片，如1983年制作的《天书奇谭》、1988年制作的水墨动画《山水情》等。中国动画片的社会影响和国际声誉再度提升，赢得了广泛的赞誉。这一时期，中国首部电视动画片和系列动画片诞生了，一大批动画影视片深受观众的喜

爱。如 1987 年创作的动画系列片《葫芦兄弟》；1987 年制作的《邋遢大王历险记》；1984—1987 年制作的《黑猫警长》；1981—1988 年制作的《阿凡提的故事》等。动画片题材广泛，内容深刻、讽喻尖锐、针砭时弊，慢慢改变了动画片即儿童片的错误观念。到 20 世纪 90 年代成为中国动画片的转折期，从业者开始探索动画在商业模式方面的道路，逐渐向大型动画系列片转变。这时计算机动画迅猛发展，一条从策划、创作、营销到周边产品开发的动漫产业链正逐步形成，提出"大动画"的概念。如《蓝猫淘气三千问》《喜羊羊与灰太狼》等作品的成功，验证了这种动画发展模式的合理性。（图 1-54 和图 1-55）

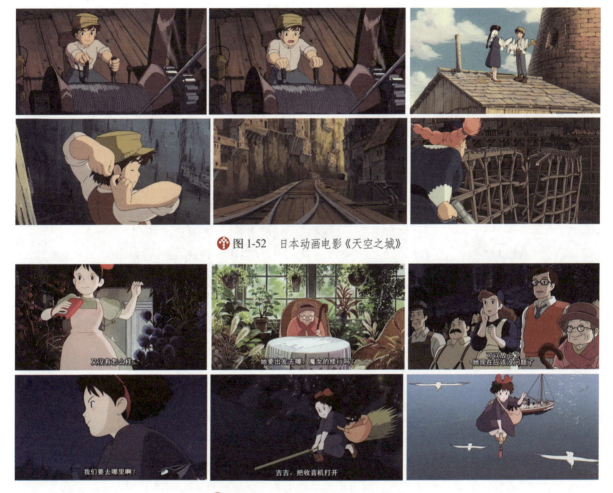

图 1-52　日本动画电影《天空之城》

图 1-53　日本动画电影《魔女宅急便》

图 1-54　中国动画电影《天书奇谭》

图 1-54(续)

图 1-55　中国动画系列片《阿凡提的故事》

（2）数字动画的发展。从数字动画的发展轨迹来看，大致可分为三个阶段。第一阶段是 20 世纪 50 至 80 年代的萌芽期，此时数字动画处于技术上的试验阶段，主要是通过计算机运算所产生的数字二维图像进行艺术形式上的探索；第二阶段是 1980—2000 年的成熟期，此时计算机图形学的完善为数字动画的蓬勃发展奠定了坚实的技术基础，尤其是三维数字技术为数字动画在电影领域打开了一片新天地，这一时期的数字动画是以数字三维图像为主体进行的艺术探索；第三阶段是 2000 年至今的深化期，随着计算机图形学的进一步完善，计算机图形图像技术被广泛应用在动画片、电影特技、游戏设计、影视片头、商业广告等一系列艺术设计领域中，尤其是虚拟现实技术的完善，使数字动画进入了虚拟的交互时代。

纵观半个多世纪数字动画快速的发展历程，不难看出，推动数字动画发展的一个重要因素是数字技术的不断发展与广泛运用。目前，数字动画已形成一个巨大的产业，潜力巨大。自 20 世纪 80 年代，数字动画从早期的技术探索进入实用阶段。1982 年，迪士尼公司推出了由斯蒂文·利斯伯吉导演的世界上第一部计算机辅助动画电影《电脑争霸》，也被译作《仪器》或《电子世界争霸战》。该片包含了近 20 分钟的计算机动画，被公认为是"开创了 CG 制作电影的新纪元"，影响广泛。1986 年，斯蒂夫·乔布斯成立了皮克斯动画工作室。同年，皮克斯推出了第一部计算机数字动画短片《顽皮跳跳灯》，标志着数字动画的正式亮相。该片获得了旧金山国际电影节计算机影像类影片第一评审团奖——金门奖，并获得奥斯卡最佳动画短片奖提名，这也是第一部获得奥斯卡提名的数字动画片。

进入 20 世纪 90 年代，数字动画电影如雨后春笋般蓬勃而出，涌现了一大批耳熟能详的经典之作，计算机动画频繁运用在真人电影中，并取得了非凡的视觉效果和市场效益。面对计算机技术在动画电影领

域和游戏动画领域的全面冲击,传统的二维手绘动画日渐暗淡,新旧动画形态在经过市场的角逐和检验之后,计算机动画强势登场,宣告了数字动画时代的到来。至此,动画史书翻开了新的一页。1995年,皮克斯动画工作室和迪士尼合作推出了世界上第一部数字三维动画电影《玩具总动员》,获得巨大成功,该片引发了数字动画电影界的一场大地震。从这一部电影开始,皮克斯和迪士尼开始了合作的蜜月期。紧接着《玩具总动员》掀起的数字动画电影热潮,20世纪90年代的真人电影纷纷将数字动画技术引入艺术创作中,涌现出一大批优秀的电影作品,包括《魔鬼终结者2》《侏罗纪公园》《哥斯拉》等。(图1-56和图1-57)

图1-56 美国数字动画短片《顽皮跳跳灯》

图1-57 美国电影《魔鬼终结者2》中的特效

5）动画的深化繁盛期

随着科技的高速发展，数字动画渗透到各个领域，不仅仅只运用于电影、电视、动画、游戏、广告，还应用于教育、军事、虚拟现实等诸多领域中，数字动画正在潜移默化地改变着我们的生活。麻省理工学院教授尼葛洛庞蒂在《数字化生存》中所说："计算不再和计算机有关，它将决定我们的生存。"

如今，"数字化"改变着我们的生存状态、生活习惯和思维定式，也改变着动画的艺术形态。1997年，詹姆斯·卡梅隆执导的《泰坦尼克号》成为世界电影史上运用数字动画技术的集大成之作。同年，皮克斯动画工作室制作了数字三维动画短片《棋局》，该片应用自己的技术，制作出具有真实效果的皮肤和衣料，于1998年荣获第70届奥斯卡最佳动画短片奖。1999年，皮克斯和迪士尼共同创作了数字动画长片《虫虫特工队》，进一步巩固了皮克斯在数字动画领域的霸主地位。2001年，斯皮尔伯格的梦工厂耗时4年，推出了由安德鲁·亚当森导演的动画大片《怪物史瑞克》，该片获得第74届奥斯卡最佳动画长片奖。同年，皮克斯动画工作室推出了数字三维动画短片《笨鸟》，该片于2002年获得第74届奥斯卡最佳动画短片奖。2001年，还有一部数字动画电影就是美国新线公司出品的《指环王之护戒使者》，荣获得第74届奥斯卡最佳视觉效果等四项大奖，这是一部将数字动画技术与真人演出以及实景拍摄结合得淋漓尽致的电影。《指环王》三部曲连续三届获得了奥斯卡最佳视觉效果奖，体现了世界一流的数字动画专家惊人的爆发力，创造了电影史上数字动画电影的高峰。福克斯公司在2002年出品了数字动画《冰河世纪》，向迪士尼、皮克斯和梦工厂的垄断地位发起挑战。该片深受美国影评人的好评，于2003年获得奥斯卡最佳动画片奖的提名，它标志着福克斯公司继迪士尼、皮克斯和梦工厂之后，成为数字动画领域的第三股势力。2003年，皮克斯和迪士尼再度联手推出数字动画电影《海底总动员》，这是一部全新的数字3D动画电影。以《海底总动员》为标志，皮克斯已经融会贯通了数字三维动画写实的手法和传统卡通的夸张效果，与迪士尼从二维动画发掘的喜剧效果不同，皮克斯使动画片画面逼真可信，剧情温暖且有教育意义。2004年，由布拉德·伯德执导的数字3D动画电影《超人特工队》，延续了皮克斯的辉煌。2005年，是传统动画辉煌的一年，尤其是材料动画引人注目。黏土动画《超级无敌掌门狗之人兔的诅咒》、钢丝骨骼模型动画《僵尸新娘》、二维动画《哈尔的移动城堡》等，都获得奥斯卡最佳动画长片奖项的提名。2006年，是数字动画电影高产的一年，全年有10余部数字动画电影纷纷登场，一扫上一年的颓势局面。先是福克斯的《冰河世纪2》，然后是迪士尼与皮克斯的联手的大作《汽车总动员》以及索尼的《怪兽屋》、20世纪福克斯的《棒球小英雄》、派拉蒙的《疯狂牧场》、梦工厂的《篱笆墙外》等，直至年底华纳出品的《快乐的大脚》，数字动画片竞争空前激烈。数字动画《快乐的大脚》捧得第79届奥斯卡最佳动画长片奖。在此之前华纳公司还出品了《极地特快》《超级三维赛车》《别惹蚂蚁》等数字动画长片，也为华纳公司在数字动画片的竞争中争得了一席之地，但是无法突破《汽车总动员》北美年度票房冠军的业绩，无法撼动迪士尼和皮克斯在数字动画领域的垄断地位。

2006年1月24日，迪士尼公司正式宣布以74亿美元的天价收购长期以来的合作伙伴皮克斯动画工作室，皮克斯并入迪士尼公司。从此，迪士尼动画的传统血液中注入了皮克斯"数字"的基因，一个新的时代开始了。这也预示着"梦工厂—Pal"组合与"迪士尼—皮克斯"组合的两强相争进入真正的实力较量阶段，在激烈的碰撞中，随即产生了更多优秀的经典数字动画片。2008年，梦工厂的《功夫熊猫》率先在全球公映，随后，迪士尼与皮克斯推出了《机器人总动员》。如果说迪士尼的《狮子王》是2D动画的巅峰之作，皮克斯的《玩具总动员》则是早期3D动画电影的杰出代表，此次梦工厂的《功夫熊猫》更是把数字3D动画电影带进了一个全新的时期。2009年，皮克斯推出的《飞屋环游记》，一举获得第82届奥斯卡最佳动画长片和最佳配乐两项大奖。同年，詹姆斯·卡梅隆执导的《阿凡达》以3D电影的魅力迅速席卷了全世界，它的出现让电影和数字动画之间的界限变得越发模糊，《阿凡达》代表着动画和电影共同发展的方向。在《阿凡达》中，我们领悟了"虚拟世界改变世界"的巨大魅力，而这正是数字动画的魔力。（图1-58～图1-60）

图1-58 美国数字电影《泰坦尼克号》中的特效

图1-59 美国动画电影《僵尸新娘》

图1-60 美国3D动画电影《阿凡达》中的特效

20世纪90年代以后,亚洲的动画也进入一个快速发展的繁荣阶段。日本动画进入黄金时代,其成果不断影响周边国家,从而影响整个世界。中国这些年也在国家有关政策和部门的大力支持下,为动画发展提供了一个迅速发展的大好时机,对世界的动画发展做出了很大贡献。

① 日本动画。从1995年后,日本动画进入了一个辉煌发展的新时代,到2003年,日本动漫业已成为国内第二大产业,仅次于旅游业,并不断涌现出许多动画大师,并创作出了一大波优秀的动画作品。如宫崎骏在1997年创作了动画电影《幽灵公主》;2001年创作的动画电影《千与千寻》成为这个阶段的标志性动画影片,该片荣获柏林国际电影节金熊奖和奥斯卡最佳动画长片奖,标志着日本动画得到世界的普遍认可。宫崎骏于2004年创作的动画电影《哈尔的移动城堡》、2013年创作的动画电影《起风了》以及2018年出品的动画电影《风之谷》和《龙猫》等,都成为经典影片,受到大众的喜爱;大友克洋在1995年推出了动画电影《回忆三部曲》,1999年推出了动画电影《遗迹守护者》以及2004年创作了动画电影《蒸汽男孩》;押井守在1995年推出了动画电影《攻壳机动队》,2004年推出了动画电影《攻壳机动队2:无罪》;尾田荣一郎在1997年开始创作,于1999年推出了《海贼王》动画版并风靡一时;今敏在2001年推出的动画电影《千年女优》和2004年推出的动画电影《东京教父》都很受大众喜爱。这些都奠定了日本动漫的辉煌,影响了整个世界,同时也在动画产业中获利颇丰。(图1-61～图1-63)

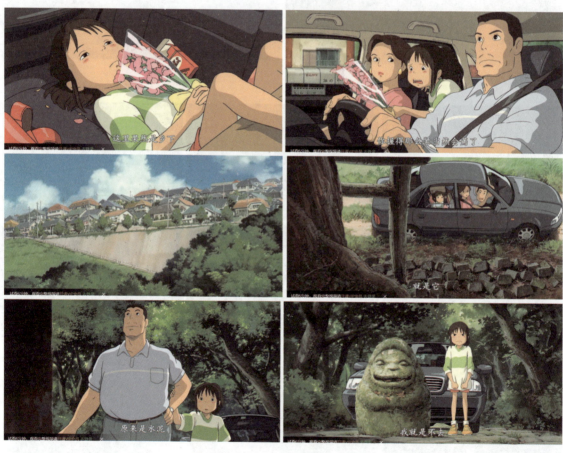

图1-61 日本动画电影《千与千寻》

图1-62 日本动画电影《蒸汽男孩》

图 1-62（续）

图 1-63　日本动画电影《千年女优》

② 韩国动画。21 世纪初,韩国受日本动漫的影响,模仿多创新少,在设计上有粗俗的因素,但也取得了很大的成绩,如 2002 年李成疆执导的动画电影《美丽物语》,画风颇具诗意,色彩细腻柔和,该片使韩国动画走入国际视野。2003 年成百烨导演创作的《五岁庵》讲述了一对无父无母的姐弟悲惨经历的故事,令人伤感。同年金文生导演创作的《晴空战士》讲述的主题是人与自然的关系,选用科幻的创作类型,用 CG 效果营建宏大的场面。同年,权正生导演创作的《哆基朴的天空》,用黏土材料表现出朴实无华的画面效果,内容改编自韩国儿童文学家权正生的童话,该作品具有宗教和哲学意味,告诉观众不管如何卑微和平凡的生命,都有其存在的意义。这些动画作品足以让韩国动画在国际上有立足之地。(图 1-64 和图 1-65)

图 1-64　韩国动画电影《美丽物语》

图1-65　韩国动画电影《五岁庵》

③ 中国动画。在这个时期,中国动画在国家相关政策和有关部门的大力支持下,迎来了前所未有的发展期,动画公司如雨后春笋般相继成立,艺术高校也纷纷创建动画专业,以提高动画教育水平,为动画产业奠定基础。1995年,中国电影发行放映公司对动画片不再实行统购包销的计划经济政策,进一步放开动画市场。此时的动画电视系列片创作丰富,如上海美术电影制片厂创作的动画系列片:1987年创作的《邋遢大王奇遇记》有13集,《葫芦兄弟》有13集;1991年创作的《海尔兄弟》有13集;1996年创作的《自古英雄出少年》有101集;1999年创作的《封神榜传奇》有100集;2001年创作的《我为歌狂》有56集;2004年创作的《大英雄狄青》有52集。又如中央电视台青少中心制作的动画系列片:1996—1998年创作的《大头儿子小头爸爸》有78集;1998年创作的《蓝皮鼠与大脸猫》有39集,《小糊涂仙》有104集;1999年创作的《西游记》有52集;2002年创作的《哪吒传奇》有52集,《小虎还乡》有52集;2003年创作的《千千问》有113集;2005年创作的《梦里人》有26集;2006年创作的《三毛流浪记》有104集。再如其他动画公司创作的动画系列片:1999年推出的《蓝猫淘气三千问》共3000集;2004年创作的《魔豆传奇》有26集等。这些都是孩子们特别喜欢的动画片。据不完全统计,2007年是国产动画片的丰收年,共创作原创动画186部,时长超过10万分钟,这一年的动画片产量是1993—2003年11年间原创动画片产量的2倍还要多,制作规模超过日本。2008年国产动画片时长约23.9万分钟,2009年也达14.3万分钟,国产动画片数量和分钟数猛增,出现了一派繁荣的景象,但质量也有待大幅度提升。这一时期的影院动画也有所增加,动画题材众多,风格多样。神话题材如:1999年的动画电影《宝莲灯》,开启了我国商业动画的探索和尝试,2005年推出了动画电影《红孩儿大话火焰山》,2007年推出了《西岳奇童》和《宝葫芦的秘密》,2008年的《葫芦兄弟》,2009年的《麋鹿王》《齐天大圣前传》《马兰花》,2015年推出了动画电影《西游记之大圣归来》,2016年出品了动画电影《大鱼海棠》,2019年出品了动画电影《哪吒之魔童降世》等,都是中国动画繁荣期的表现。除此之外,还有童话题材的动画片:2007年创作了《买包系列之大唐风云》,2008年创作了动画片《潜艇总动员》,2009年创作了动画片《快乐奔跑》。武打题材的动画片:2005年创作了《勇闯天下》,2008年推出了动画片《风云决》和《赤松威龙》,2009年创作的动画片《神兵小将》。战争题材的动画片:2006年创作了《小兵张嘎》,2007年创作了《闪闪的红星》。体育类题材的动画片:2008年创作了《真功夫之奥运在我家》;2009年创作的《球道》。科幻类题材的动画片:2006年创作了《魔比斯环》,2010年创作了《超蛙战士》等。这些动画片体现了极强的民族性和艺术性,成为世界动画不可或缺的重要组成部分,也为世界动画事业做出了较大的贡献。(图1-66~图1-70)

图1-66 动画电影《宝莲灯》

图1-67 动画电影《红孩儿大话火焰山》

图1-68 中国动画电影《西游记之大圣归来》

图1-69 中国动画电影《大鱼海棠》

图1-70 中国动画电影《哪吒之魔童降世》

回首动画历史的发展我们可以看出,随着新技术的不断涌现,相应的动画艺术的新形式在不断推出。在当今数字信息时代的大背景下,传统动画依旧散发着它的魅力,但数字动画必将成为动画艺术的主流形态,引导着动画的发展方向和受众的审美趋向。(图1-71)

图1-71 美国动画电影《功夫熊猫3》

思考与练习

1. 理解"动画"的概念,思考如何培养动画思维。
2. 了解"世界动画史",尤其是"中国动画史",思考如何培养振兴中国动画使命感。
3. 认真分析一部国外动画电影,思考如何取长补短。
4. 认真分析一部中国动画电影,思考中国是如何走出一条属于自己的"动画电影"的国际化道路。

第2章 动画的特征

学习目标：

通过学习，对动画的本质特征有进一步的了解，使学生们对动画艺术及其应用有清晰的认识和理解，同时为以后的动画创作奠定基础。

学习重点：

通过本章的学习，对动画的本质、功能和艺术特征有一个整体的了解。重点掌握动画的这些特征，并能熟练地应用于创作之中。

"动画"是能使原本没有生命的形象获得生命与性格。动画片则是利用动画的这种特殊手段创作出来的影视作品，是一种特殊的影视艺术。它以绘画或其他造型艺术形式作为人物造型和场景造型的主要表现手段，运用夸张变形的手法，借助幻想、想象、象征手法反映人们的生活、理想和愿望，它也是一种高度假定性的影视艺术。因此，动画具有区别于其他艺术形式的一些特征表现。下面主要从动画的本质特征、功能特征和艺术特征三个方面对动画的特征加以论述。

2.1 动画的本质特征

动画是一门综合艺术，它具备技术、艺术、学科、产业的性质，形成了与其他艺术门类不同的本质特征。

2.1.1 动画与美术

动画与美术既有共性又有区别。共性是它们都来源于生活，反映生活，而又高于生活；它们都是视觉艺术，都有共同的审美特征；它们都是一种社会意识形态，受到社会、历史条件的影响和制约；它们都会受一定的社会、政治、哲学、美学、文化、艺术、思潮的影响，所以，在它们的发展过程中，会出现各种思潮和流派，同时它们都以一定的经济发展为基础，不可避免地都要受到民族性及上层建筑的制约，所以它们又都有一定的教育意义，如中国动画片《崂山道士》和《三个和尚》等。（图2-1和图2-2）

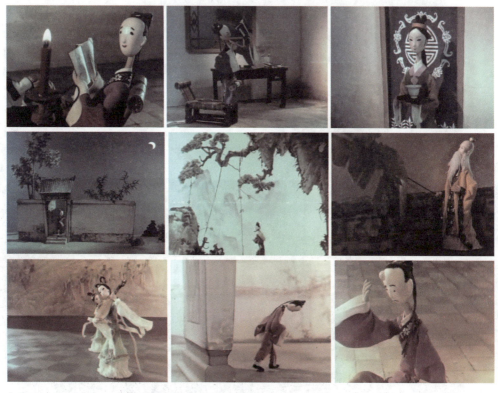

图2-1　中国动画片《崂山道士》

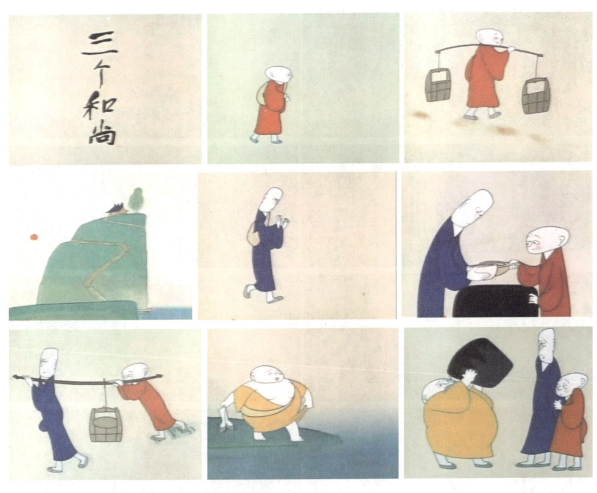

图 2-2 中国动画片《三个和尚》

虽然动画和美术都属于视觉艺术,但有着本质的区别。动画影片是运动的画面,创作者主观意识呈现的程度较大,他可以把事物的来龙去脉、前因后果、发展过程用创造者的立场、观点、思想、感受重新组织后呈现在荧幕上,使观众观看后,能更全面地体会创作者的创作理念和视觉美学。

动画与美术同属于视觉艺术,但动画是单纯的视觉艺术,是一种综合性的视听语言艺术。美术作品的构图、透视、色彩、造型等元素都在美术本身范畴之内,而动画包罗了很多的艺术形式,比如文学、戏剧、摄影、音乐、服装、化妆等,当然更包括美术本身。除此之外,动画电影还广泛运用计算机技术、数码音响等高科技手段,这一切导致了动画在构成上的多样性。动画还有一个显著特点,就是蒙太奇的应用,创造者可以按自己的意图重新组建时空和事物的发展运动,创造出一个全新的叙事方法。这种特殊的叙事方式区别于其他的意识思维,从而使动画形成了区别于美术的,并形成自己独特魅力的艺术形式之一。如中国动画电影《姜子牙》就体现出动画特有的魅力。(图 2-3)

图 2-3 中国动画电影《姜子牙》

图 2-3（续）

美术作品表现的是事物的瞬间形象,是静止的,创作者选择事物发展过程中最具典型的瞬间,最能代表事物形象的一个面来表现创作者在固定的时间和空间内所要体现的内容情感。而动画的创作是让画面联系起来,人们在运动的视觉中感受到创作者的设计意图。因此就打破了美术只能通过固定的画面让观众联想整个故事发展的过程。而动画能在故事情节不断发展的过程中让观众体会不同的情感。同时,由于美术作品是静止的,欣赏时可以从上到下、从左到右、从整体到局部来观看,还可以针对画面的某一个细节进行思考。而动画则不能给观众这种自由,观众的眼睛受到播放机的限制,创作者限定了观众观看的内容,并且在观看方式上也不能像观众看美术作品一样反复观摩。相对于动画,美术作品在整个欣赏过程中,观众的参与的程度较大,创作者可以通过作品引发观众的联想和感受,从而完成创作意图的传达。但由于观众自身素质、修养、经验的不同,他们的联想和感受也会有所不同。（图 2-4 和图 2-5）

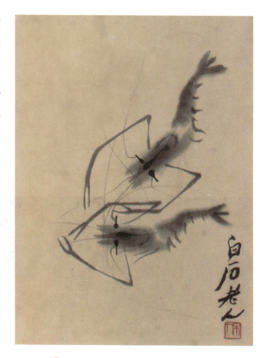

图 2-4　国画大师齐白石的"虾"

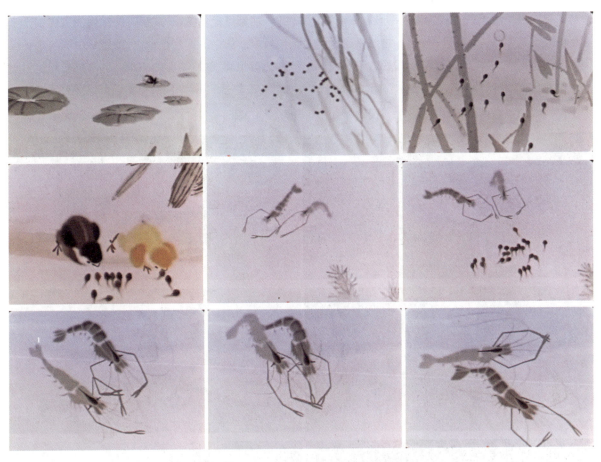

图 2-5　中国水墨动画片《小蝌蚪找妈妈》

2.1.2　动画与电影

动画的历史与电影的历史发展息息相关,可以追溯到电影的原始时期。电影在雏形阶段就已运用了动画的一些技术手段,随着电影技术的逐渐成熟,真正意义上的动画才随之诞生。动画具备电影最基本的条件,所以说,动画是电影的一种类型。一般来说,动画和电影都属于视听艺术,都来源于生活又高于生活。传统艺术一般可分为时间艺术和空间艺术,而动画与电影却把这两者综合起来,使动画与电影在创作时必需充分地吸收文学、绘画、雕塑、建筑、音乐、戏剧等的各门艺术的表现手段和技巧。它们都依靠电影技术为手段,以画面和音响为媒介,在银幕上运动的时间和空间里创造形象,以时空运动来进行叙事、再现和反映生活的艺术形式。蒙太奇语言是它们共同的基本规律,它们都逼真地还原了人通过感官对生活的感知。

动画与电影一样都具有假定性,动画的假定性与电影的假定性其最终的目的有本质的不同。电影无论通过什么手段,都是想营造出一种虚构的故事情景,它的最终目的就是使观众有一种身临其境的感受。动画的假定性,是出于它的非真实的制作手法,应用逐格拍摄的技术手段,通过自身的感染力,令观众明知是假的但仍然为之感动。所以,动画是通过其特有的夸张和渲染,超越现实,展现一个与现实不同魅力的梦幻世界。(图 2-6 和图 2-7)

动画离不开运动,同样也离不开美术思维。因此动画创作的特殊性既需要电影思维,又需要美术思维,二者缺一不可。在动画创作中,电影思维在创作上占主导地位,美术思维是手段,它受限于电影思维又服从于整体的电影思维。动画创作中美术思维的全部任务就是表现电影思维,其造型、构图、色彩的美术创作手段,已不再是为美术本身服务,而是根据电影思维的需要为动画创作服务。而美术思维又反过来影响电影思维,首先在动画创作中,电影思维必须通过美术手段来完成。另外,美术思维又给电影思维提供了

非特定存在空间和无所不能的表现手段。在动画创作中，一切都可能发生，一切都可能做到。只要创作者有足够丰富的想象力，对于一般电影思维来说是个极大的解放。如中国的水墨动画，就是把中国的水墨画用动画的手段使物体及人物等运动起来，使人们产生一种虚实相间、美轮美奂的感觉。这种感受超越了美术本身的价值，也超越了电影的艺术价值，中国画的美学特征在动画中得到充分的体现，如水墨动画片《山水情》中的情景表现等。（图2-8）

图 2-6　中国电影《英雄》

图 2-7　中国动画电影《西游记之大圣归来》

图 2-7（续）

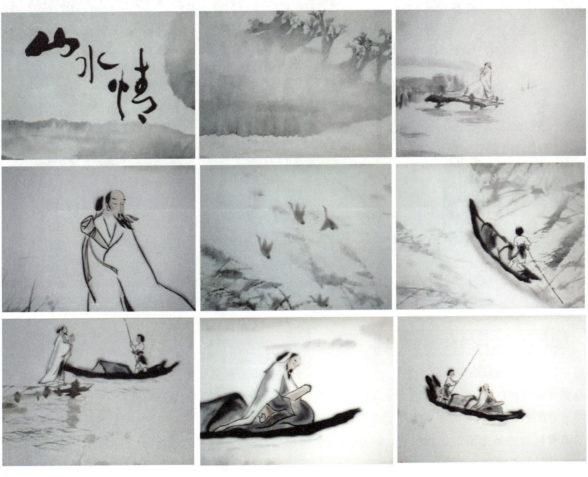

图 2-8 中国水墨动画片《山水情》

2.2 动画的功能特征

任何艺术形式都有它的功能性特征,动画也不例外。动画从诞生的那天起就带有很强的功能特征,包括娱乐性、商业性和教育性。

2.2.1 动画的娱乐性特征

动画作为影视艺术,一开始就是以娱乐为主要目的的。从早期的动画开始,动画创作者在创作动画的过程中,就有一种娱乐成分在里面,观众在欣赏动画影片的同时,也得到了精神上的愉悦,从而达到一种娱乐目的。在早期的动画片中,娱乐基本成为动画功能特征的主导,然而随着动画的不断发展和深入,艺术和其他一些成分慢慢地被吸收进来,更增强了动画的娱乐性特征。如美国动画系列片《猫和老鼠》以滑稽、夸张的动作著称,是娱乐大众并赢得老少喜爱的经典动画系列片。(图2-9)

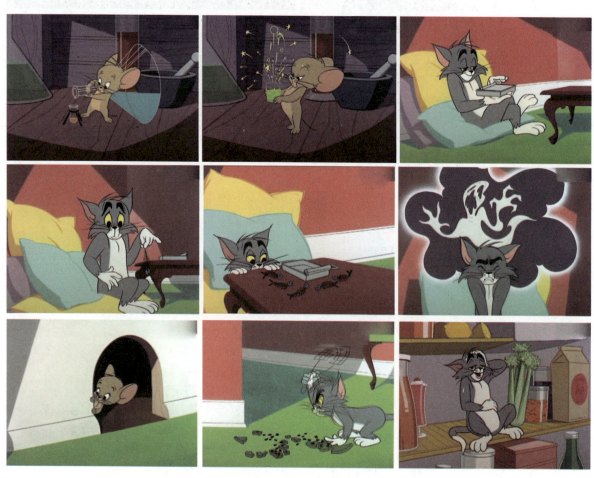

图2-9 美国动画系列片《猫和老鼠》

2.2.2 动画的商业性特征

娱乐与商业似乎是密不可分的一对双胞胎。娱乐的出现就是要服务于商业,因此,商业动画是以票房收益为最终目的,以创作出迎合大众口味和欣赏水准的影片为准则。因此在商业动画创作中,创作者不能随心所欲地创作,首先要考虑是否盈利,然后考虑其艺术性。如美国商业动画电影《功夫熊猫》中就隐藏着巨大的商业价值。2008年《功夫熊猫》推出后,获得了巨大成功,取得了可观的商业回报。紧接着2011年《功夫熊猫2》、2016年《功夫熊猫3》相继推出,都引起了轰动,同样取得可观的商业回报。(图2-10～图2-12)

图 2-10 美国动画电影《功夫熊猫 1》

图 2-11 美国动画电影《功夫熊猫 2》

🛈 图 2-12　美国动画电影《功夫熊猫 3》

2.2.3　动画的教育性功能

　　动画艺术具有通俗易懂的特点，不同文化、不同国家的人都能够看懂，因此，动画作为大众化的艺术形式而出现，具有很强的传播性，这一点决定了它担负着教育引导的责任。作为具有很强的传播影响力的动画片，它的传播面广，影响力大。在特殊时期，动画片也和其他艺术形式一样，成为意识形态主要的宣教工具，也成为宣讲政治和实施教育的途径。动画的教育性很大一部分是涉及儿童观众群体，所以它的教育性就显得更为重要。在我国，动画片在早期又叫美术片，它远远大于娱乐的成分，如中国动画片《草原英雄小姐妹》和《猪八戒吃西瓜》等偏重于艺术性的动画作品。（图 2-13 和图 2-14）

🛈 图 2-13　中国动画片《草原英雄小姐妹》

图 2-14 中国动画片《猪八戒吃西瓜》

2.3 动画的艺术特征

动画具有不同于其他艺术形式的、独特的、固有的美学特征。它不仅有美术自身的美学特征,也有电影的美学特征,还有戏剧、歌剧等的美学特征,属于综合性的艺术形式。因此,动画具有假定性、制作性、综合性和抽象性四个方面的特征。

2.3.1 动画的假定性特征

动画的假定性特征体现在技术和思想两个方面。技术上的假定性,可以在荧幕上以二维的平面图像表现三维空间的立体世界,这种在真二维与假三维的空间中运动能使观众有一种身临其境的感觉。动画来源于创作者丰富的想象力,依靠一些模拟现实的表现手法,制造出接近现实生活而又超越现实生活的虚拟空间。思想上的假定性也在动画片的这种不同于真实生活的假定性中体现出来,这正是吸引观众的魅力所在。如日本动画大师宫崎骏执导的动画片《千与千寻》就营造出了一个与真实世界既相同又不同且感染力极强的非现实空间。(图 2-15)

图 2-15 日本动画电影《千与千寻》

图 2-15（续）

2.3.2 动画的制作性特征

动画具有很强的制作性特征，这种制作性本身就具有很高的审美价值。比如制作精致的木偶和剪纸，它们本身就是艺术品，把这些艺术品按剧本和导演的意图运动起来，创作成另一种艺术形式——动画片，就能给观众带来制作材质与制作工艺所产生的美感，而这种材质和制作工艺又强调了动画片的假定性特征，使得动画片具有特殊的审美艺术价值，如美国偶动画电影《小鸡快跑》和中国木偶动画片《曹冲称象》等艺术片。(图 2-16 和图 2-17)

图 2-16　美国偶动画电影《小鸡快跑》

图 2-17　中国木偶动画片《曹冲称象》

2.3.3　动画的综合性特征

动画融合了空间艺术和时间艺术，吸收了文学、绘画、雕塑、建筑、音乐、戏剧等多种艺术元素，它们之间互相吸收、融合、设计形成了动画自身的新的特征。这种方式不是简单地拼凑和融合，它能让观众同时领略文学、绘画、音乐、戏剧等各元素带来的审美感受，同时还能感受到这些元素综合后带来的特殊的动画综合审美感受，让观众获得更大的享受，体会更多的艺术价值，如美国动画电影《花木兰》中的综合特征展现。（图 2-18）

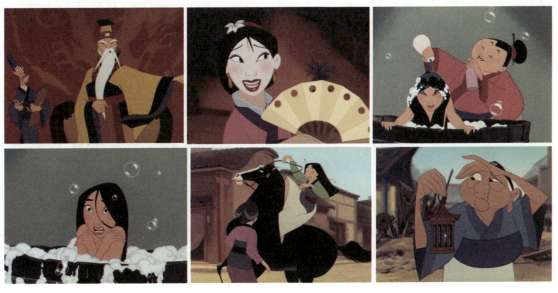

图 2-18　美国动画电影《花木兰》

图 2-18（续）

2.3.4 动画的抽象性特征

动画的抽象性是动画特有的美学特征，它可以用假定的、抽象的点、线、面来表现主体意趣，进而追求意外之意的美学特征。很多抽象性的动画作品用色彩、线条结合独具特色的音乐来表现创作者的意图，在实验动画短片中尤其受欢迎。这种超乎物象的原始形象并加以音乐与声音特效，能表现出更多的弦外之音及意外之意，所以，有许多艺术家把这看成是真正的动画本质和灵魂。如俄罗斯动画家加里·巴拉丁用钢丝创作的动画短片《钢丝圈的恶作剧》就是应用抽象的线来表现一个哲学命题。（图2-19）

图2-19 俄罗斯动画艺术短片《钢丝圈的恶作剧》

图 2-19（续）

思考与练习

1. 理解"动画"的本质特征，思考如何把握动画创作的方向。
2. 了解动画的功能特征，思考如何在创作动画时极力发挥这些特征并使动画更有魅力。
3. 理解动画的综合性特征，思考如何给动画一个全新的感觉。
4. 认真思考如何进行商业动画艺术性的把握，同时思考如何让商业动画健康发展。
5. 理解动画制作的"精良性"，深入思考什么是"高级动画"。

第3章 动画的类型

学习目标：

通过学习，了解动画不同类型的分类方法，并对动画的分类内容有较深的了解。使学生们在动画创作时能有一个清晰的认识，以便很好地应用。

学习重点：

本章着重讲述了动画的分类方法。通过本章的学习，学生要掌握动画的创作性质、技术形式、叙事方式和传播方式等性质分类，重点是如何把动画的分类内容自然地应用在创作当中。

动画是一门综合性艺术，由于娱乐文化的丰富、交流介质的更新、科技的发展、传播方式的革新、创作观念的改变，其表现形式具有无限的可能性。因此，无论我们以哪一种标准来分类，都具有一定的局限性。从宏观上，动画可以分为主流和非主流两种类型。主流动画主要是指商业动画片，包括影院片和电视系列片；非主流动画也称实验片，主要是指以探索性的动画艺术短片，包括艺术形式、内容、观点、情感表达为主的非商业性动画。以下就从艺术、技术、叙事和传播四个方面进行不同类型动画片的特征分析，让我们对动画类型有一个清晰的认识。(图 3-1 和图 3-2)

图 3-1　中国动画电影《姜子牙》

图 3-2　加拿大实验动画短片《线与色的即兴诗》

3.1　艺术类型

动画按照艺术类型可分为主流动画、非主流动画和实用动画三类。主流动画是以市场为主,从诞生的那天起,就与商业密不可分,从迪士尼动画片成功的运营模式,到后来动画产业大国日本的兴起,无不以商业运转为中心,以观众的喜好为目的,体现出这一深刻的烙印,如皮克斯公司出品的动画电影《怪物公司》就是这种类型;非主流动画是以个人想法、娱乐为主,好像与商业并没有特大的关系;实用动画以各种需要为主,如广告、游戏、教学等。各自按自己的艺术规律创作,以满足不同的需求。

3.1.1　主流动画

动画领域的探索和开发都具有实验的性质,首先是个体化创作,然后进入群体化运作。当动画的主流脱离了实验的性质而成为一种新型的文化产业模式时,商业动画片的概念便诞生了。当迪士尼公司期待全世界的观众共同欣赏它的动画片时,就改变了以往以"艺术"作为创作目的的初衷。从此,迪士尼的动画不可避免地逐渐走向商业道路,迪士尼公司的成立和发展,使之成为国际知名的卡通动画中心。到了 20 世纪 20 年代,迪士尼公司开始致力于发展大众化的卡通动画。要符合大众的喜好和标准,影片无论从形式和内容上都要趋向于简单,注重多元文化的渗透,而不能存在过多的个人化观点和思想内涵。只有符合主流思想的作品,才能赢得更多观众的认同,保证影片的票房收入。

商业动画片在故事设计、角色造型、美术风格、动作表演以及视听语言等方面,皆以观众的审美期待作为创作原则。而观众是善变的,商业动画片的构思、设计、制作和发行都受到市场的牵制,在前期策划阶段就要做好市场调研工作,观察社会以便明确大众需求,只有在了解市场需求的基础上,才能进行下一个环节的创作。商业动画片只有经过程序化的商业运作才能得到经济效益。之后,制片方将利润投资于下一部影片,如此循环往复地生产。从这一点来看,商业动画片符合社会普遍的意识形态与价值观,从创作到内容都是比较保守、平庸的,如角色性格趋向简单化、类型化而忽略了深刻的思想内涵。迪士尼公司在这方面做得非常好,作品大都采用家喻户晓的童话故事为题材,主体人物多是王子、公主之类。如 1937 年迪士尼创作的动画电影《白雪公主》就受到了观众的极大喜欢,它运用动画电影的特有条件,应用非常绚丽的色彩,优美动听的音乐,打造出一个虚拟梦幻的温情世界,并且作品颇具教育性,因此能很快地获得儿童及家庭观众的喜爱。美国政府也将迪士尼的影片作为文化宣传推销到全世界,这样迪士尼动画就在全世

界动画影片中占据商业领导地位,成为商业动画市场的主流。商业动画代表了大众的审美取向,但是也有自己的欣赏趣味,并不能说商业动画片全然失去了艺术性。一部成功的商业动画片在带给大众娱乐和视听刺激的同时也代表了普遍的美学观念。商业动画片的形成和发展顺应并引领了时代潮流,同时也推动了动画艺术的发展。(图3-3)

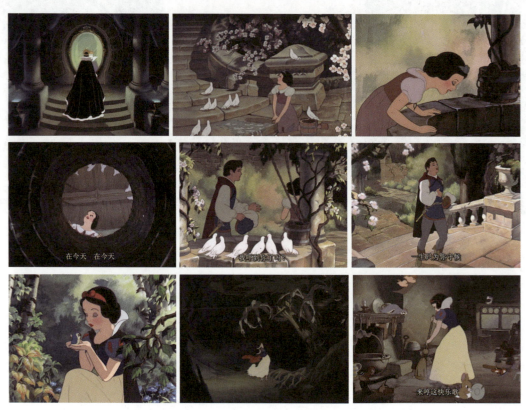

图3-3　美国动画电影《白雪公主》

迪士尼公司动画成功的模式也使得迪士尼公司以外的其他美国动画公司纷纷效仿。华纳相继推出动画片《兔宝贝》《蝙蝠侠》《超人》《铁巨人》等。汉纳—巴贝拉公司几乎垄断了全美的动画电视市场,如电视动画片《摩登原始人》《瑜伽熊》等。另外,影响深远的美国联合制作公司推出动画片《马古先生》。米高梅公司出品的作品《汤姆与杰利》《勇敢的鼠妈妈》等。福克斯公司推出的《加菲猫》《鬼马小精灵》《冰河世纪》等。还有与迪士尼公司竞争商业动画天下的梦工厂,其代表作品有《埃及王子》《小马王》《怪物史莱克》《辛巴达七海传奇》等,梦工厂的出现是对迪士尼公司的一个极大威胁,同时也促使了迪士尼公司动画向现代化加速迈进。(图3-4和图3-5)

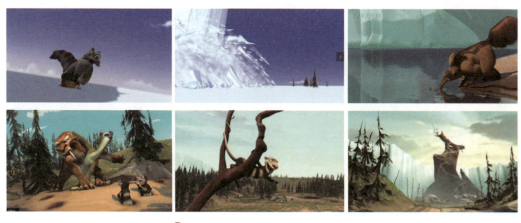

图3-4　美国动画电影《冰河世纪》

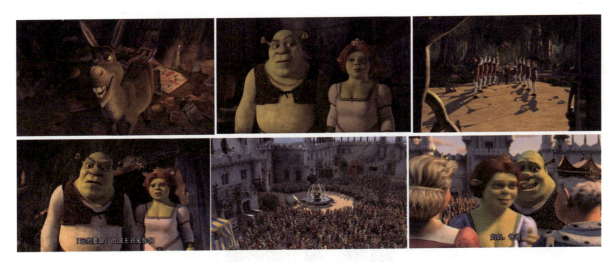

图 3-5　美国动画电影《怪物史莱克》

美国动画所包含的逼真的视觉效果,清晰易懂的幽默手法以及条理分明的技术表现,构成了独具特色的动画风格。他们极少批判人类的失败、社会状况或者是心理纠葛,认为电影应该跟着大众潮流走,形式和内容不用太复杂,动画中的道德观也比较单纯,那就是善良必定战胜邪恶。可以说美国动画是当今主流动画的霸主。

3.1.2　非主流动画

所谓非主流动画,也就是实验动画。它包含两种不同类型的动画实验,一是形式上的实验,如应用各种材质做的实验;二是内涵上的实验,也就是除了形式上的实验,还在动画的内容上进行创新和研究。当然,所谓的实验动画在动画发展史上未必一定是前卫的,但必是走在时代的前端。第二次世界大战爆发前,实验动画以欧洲的发展为主;第二次世界大战爆发后,实验动画在美国的东西两岸分别发展。实验动画不以大众的喜好作为创作原则,而是以艺术家个人的喜好为原则进行创作,表达艺术家个人的思想和见解。艺术家也期待其作品广为流传并得到观众的认可,同时也能获得一定的经济效益,但是实验动画的创作原则和内容形式决定了它的本质始终是一种"小众艺术",而不是"大众艺术"。

许多国家不得不以政府资助的形式鼓励实验动画的发展,如加拿大实验动画几乎涵盖了所有的动画艺术形式与风格流派。大量的实验动画诞生于加拿大国家电影局,对世界动画艺术产生了深远的影响。实验动画通常是个体的创作行为,尽管某些实验动画也需要一个创作团队完成,但以导演为主导,参与制作各个环节,以保证对全片的把控。实验动画通常控制在 30 分钟以内,许多作品由一个人独立完成,在创作的过程中通常有突发奇想的即兴改编,完全体现了导演的创作自由。这一点与商业动画的制作流程和运作模式截然相反。另外,实验动画不以取悦大众和市场效应为评判标准,而是通过动画影展在世界各地的传播,使越来越多的人喜欢观赏动画片。如著名的法国昂西动画电影节、日本广岛国际动画电影节、德国斯图加特国际动画节等。观众可以通过观赏作品来体会创作者的思想情感,感受最新的动画技术带来的视听体验,却不能完全给予某一部作品以公正的价值评判。如《回忆积木小屋》《堕落的艺术》等实验动画短片,其价值在于"独创性",没有一个明确的评判标准。在创作过程中,艺术家不断探索动画的本质和表现潜力,以引领动画走向更深层次的发展。随着动画技术的普及,越来越多的人参与到动画制作的行列,也有越来越多的兼具深刻思想和独特形式的艺术动画作品问世。(图 3-6 和图 3-7)

非主流实验动画也经历了较长的发展阶段,早期的实验动画和抽象动画,大体上都是结合抽象几何图形与旋律性的古典音乐,作为其表现的媒体去做动态的研究。如瑞典的维京·伊格林的《斜线交响曲》是一部经过精确分析与设计的实验电影,展示出时间、节奏与整体结构的音乐性及其因明暗与方向变化而产生的运动感。德国的奥斯卡·费辛杰的抽象动画都是配上著名的交响曲,所以可以看成是利用抽象的

形状，通过空间与时间的变化来诠释这些名曲，代表作有《研究第五号》至《研究第十号》。美国东岸的玛丽·爱伦·布特早期的抽象电影都是根据数学公式做出不断变化的光影、线条、形状、颜色和色调。变幻莫测的抽象图形，伴随音乐的伴奏呈现在观众面前，代表作品有《光的节奏》《同步色第二号》《抛物线》等。还有很多从事实验动画的创作者在各自的领域实验或创作着，为提升实验动画的地位做出了不懈的努力。当然，非抽象性的实验动画也以较传统的图像作为其叙事的题材。

图 3-6　日本动画短片《回忆积木小屋》

图 3-7　波兰动画短片《堕落的艺术》

但是到了 20 世纪 60 年代以后，非主流的实验动画在形式与内涵上出现了不同的发展方向。他们不再用线性的图像来制作抽象动画，反倒从研究物质的抽象性来进行动画片和实验电影对电影本质的探讨，这一时期实验动画的发展以美国的动画作品为主。如美国动画家布里尔的动画电影常喜欢用单格技巧、

快速蒙太奇的技法及拼贴动画的方式,以纯抽象动画的动态变化来探讨人类视觉心理与生理的极限点;康拉德以探索电影的终极能量——放映机的投射光作为其动画的主体;保罗·夏瑞兹在1965年的作品《闪烁》就是以一连串的黑画面与白画面交错结构生成,再加以不同模式的变化所做的实验,对电影的间歇运动、色彩的时间关系、影像的先后次序等电影本质加以探索。

除了直接利用动画来探索电影过程的本质外,另外一个流派则是借超现实的绘画做动态变化来探索潜意识非叙述性的内在逻辑。像哈利·史密斯至20世纪50年代开始,使用超现实拼贴的技法产生出一种诡异的神秘气氛,让观众进入自我意识流的状态中,如《磨奇特色》。同时还有卡门·达文诺、杰若姆·希尔、拉瑞·乔登等动画工作者,他们都坚持实验动画的精神,独立探索动画或电影的本质。

来自绘画或其他领域的美学发展也不断影响着实验动画的发展,借助各位独立动画工作者的作品而发展出新的动画风格和形式。就操纵单格画面与连续画面的时空关系而言,实验动画的"实验"直指电影本质核心,也可说是大大拓展了实验动画的新领域。除了欧美等一些国家制作实验短片外,也有很多亚洲国家做了很多的实验短片,如中国、日本、韩国、马来西亚等,其中韩国发展较快。

实验性动画片从形式到制作无拘无束,给了动画艺术家一个极其自由的创作空间,如泥土、糖果、竹子、水墨、毛线、折纸、铁丝、木头、橘子皮都成为艺术家创作的工具。而内容、题材上的多样化,更是给了动画艺术家们一个深入思考的机会。他们反映当代人的生活状态,社会的善良与丑恶,哲学上的思考、历史与未来、时间与空间等各类题材。短而精、精而广、广而深是非主流动画的特色。(图3-8和图3-9)

图3-8　中国折纸实验动画短片《聪明的鸭子》

图3-9　实验动画短片《糖果体操》

总结这些抽象或前卫动画工作者的特征,可以说,他们都是在主流之外独立思想、设计、拍摄完成自己的作品的作者,他们都具有独立性、原创性,并利用美学探索问题;并且他们制作出来的实验动画与主流动画最大的区别在于,它不以盈利为目的,不看重能否在影院上映或在电视里播放,因而使其在功能上、表现上与主流动画片有着较大的区别。

当然也有例外,如美国有一部讲述叛逆儿童颠覆世界的动画片《南方公园》,虽然不属于主流动画的主题,但却被影迷吹捧,红遍全球。剧情开始时是由生活在科罗拉多名叫南方公园小镇的四个男孩的冒险活动展开的。肯尼是下层社会穷人家的孩子,一直为性和黄色笑话所困;卡特曼是个好斗的、肥胖的、粗鲁的、被宠坏了的种族主义者,经常是剧情发展的催化剂;凯尔是一个敢于怀疑一切,品评权威的犹太人;斯坦是一个待事友善但经常紧张不安,有着强烈的是非观的少年。《南方公园》讽刺美国文化和时事的各个方面,并且对根深蒂固的信念和禁忌进行挑战。这是一部存在很多争议的作品,但无论是影评协会还是大多数观众,都把此片列入影史动画电影的前列。(图 3-10)

图 3-10　美国实验动画片《南方公园》

英国也有一部风格相近的动画片《愤怒小子》,1999 年仅依靠互联网的非主流渠道传播。因此,其拥护者并不是很多。2004 年圣诞节前夜,英国 BBC 广播公司 3 台(数字频道)播出了这一部停格动画——《愤怒小子》,这部从各个角度都离经叛道的动画片很快引起了公众的强烈反应,从此越播越火。《愤怒小子》的创作者达伦·沃什身兼编剧、导演、配音于一身。与传统黏土动画不同的是,《愤怒小子》全部由真人出演,并模拟停格效果,只不过脸上戴了表情面具。2000 年的戛纳电影节从另外一个角度对这部动画片作出了肯定,一分钟长的特别版《愤怒小子之骨折》获得了当年戛纳电影节最佳短片奖提名。虽然《愤怒小子》号称是停格动画(把一格一格差别不大的静止画面连起来放映造成动画效果),但却是真人演员演出来的。着迷技术的观众们都对此津津乐道。即使对技术革新毫无感觉的观众,也能在男主角——红发小男孩"愤怒小子"破坏狂式的举动中体会到颠覆的乐趣。虽然愤怒小子对周围环境进行着打、砸、抢式的破坏举动,但是因为他还只是一个经常流鼻涕的小孩,所以愤怒小子的反社会、反人类的意识被淡化许多,此剧也博得了许多保守人士的喜爱。(图 3-11)

图 3-11　英国实验动画《愤怒小子》

3.1.3 实用动画

科技的高速发展,形成了不同类型的动画形式。如动画广告、动画游戏、动画教学相继兴起,成为人们生活中的一部分,推动着社会经济和文化生活的发展和进步。

1. 动画广告

动画广告包括电视动画广告片、网络动画广告片、手机动画广告片、电影动画广告片等。

(1) 电视动画广告片。电视动画广告片是用动画的形式制作的,它一般制作成本低,工艺简单。电视动画广告片是目前很受厂商喜爱的一种商品促销手段。它的特点是画面生动活泼,既有夸张、轻松的娱乐效果,又可以灵活地表达商品的特点。如《绿箭口香糖牛郎织女篇》《高露洁牙膏海狸鼠篇》等。如果使用三维动画制作,更能够突出商品的特殊立体效果,可以吸引观众产生购买动机,达到推销产品的目的。因此,目前使用这种方式制作广告的厂商最多。如《光明牛奶选拔篇》《伊利纯牛奶》《娃哈哈果汁》(真人和 3D 结合效果)、《脑白金》等。电视动画广告片的宗旨就是以最直白的方式把产品呈现在观众面前,使观众印象深刻并产生购买的欲望,另外,好的广告动画片必须充分掌握商品的特色及市场的动向,表现手法要有创意、有新鲜感才能打动观众的心,因此动画广告片的发展空间还是很大的。

(2) 网络动画广告片。网络动画广告一般是在网络动画节目播放前,利用 15~30 秒的时间为企业所做的宣传广告。利用高速互联网通信播放动画节目时,插播动画广告的需求量与日俱增。因此未来网络动画广告会吸引大量的企业进行广告宣传。

(3) 手机动画广告片。由于移动通信发展迅速,很多商家把手机作为广告载体,这是一个潜在的巨大市场。目前手机配置越来越高,运行速度越来越快,现在又进入 5G 时代,手机的开发以及各项软件的出现,几乎给广告公司创造了前所未有的宣传空间。(图 3-12)

图 3-12　早期手机动画广告片 ONE CALL (3D)

(4) 电影动画广告片。它的制作方式与电视是一样的,只是在拍摄阶段,电视采用计算机扫描、上色及合成音乐,最后做成播放带。电影则是用底片拍摄,经冲洗、拷贝、剪辑后,再结合光学声带,经过计算机处理,使整部影片的色调能够统一,经过拷贝就可以在电影院播出了。一般电影动画广告片的长度大约在一到三分钟,虽然可以更详细地表达商品内容,但因为制作费用比较高,观众数量有限,因此目前它的市场并不乐观。但也有大型企业以电影规格拍摄电影动画广告片,再利用计算机剪辑成电视播出版本,就可以在电视和电影中同时播放了。

2. 公益动画片

利用动画来传达环保、交通、教育等公益主题的影片,一般称为公益动画片。制作公益动画片应以简洁、明快的方式表达影片主题。如英国的阿德曼工作室和一家残障基金会合作,在影集中推出了一些残障的人物,想以此唤醒社会大众对残障人士的平等对待。短片 Creature Discomforts 通过采访一些残疾的动物角色,包括刺猬、竹节虫、腊肠狗、乌龟、斗牛犬等,让动物诉说自己的处境,呼吁大家重视残疾人的问题,希望人们改变对残疾人的传统观念。特别的是这些幕后配音的人,原本就是身体残障者,更增加了影片的说服力。(图 3-13)

图 3-13　公益动画片 Creature Discomforts

3. MTV 动画

MTV 动画是一种音乐动画,大多通过电视媒体传播。运用比较时尚、流行的音乐表现形式,讲究音画结合,画面对乐曲及歌词的意境渲染有着极强的促进作用。近几年来,动画作为影像元素也称为 MTV 的一种特殊形式,根据主题音乐的风格不同,或活泼有趣,或前卫时尚,也是动画发展的一个方向。(图 3-14)

图 3-14　MTV 动画《清晨》

4. 游戏动画

游戏动画是动画的一个重要组成部分。作为游戏的附属,一般在游戏发行的前期上市,用于提升游戏的销量。作品多采用先进的动画图像技术,虽然短小,但场面宏大,制作精良,内容紧张刺激,画面逼真形象,极具视觉冲击力,倍受年轻一代的推崇。如《超神游戏》宣传片,在平时所玩的游戏中,人物和各种怪物的运动、场景的设计、游戏片头和结尾也都是动画工作者辛勤创造的结晶。游戏动画和商业动画一样具有悠久的历史,游戏的片头和结尾一般都是动画效果,而在游戏中,人物的运动也都是动画效果,其实在游戏中,一个人物的坐标是固定不动的,动的是场景,当出现各种效果的时候,都是由后台程序把事先做好的动画效果调用出来。如《超级机器人大战》系列,这个系列结合了日本从 20 世纪 70 年代至今的上百部机器人动画。游戏中由动画工作者将所有的战斗画面都制作齐备,玩家选好一方角色进行攻击的时候,程序就自动把已做好的动画调用出来。另外,有一些三维游戏,也是事先把人物做好,绑定了骨骼,然后根据玩家的操作,内部程序把动画调用出来,再根据游戏主机的强大演算功能形成即时演算画面。这样的例子很多,可以说几乎所有三维游戏都是这样的。虽然画面不如由 CG 技术做出来的精细,但是随着即时演算技术的提高,几乎可以与 CG 动画相媲美。通常游戏的片头或者结尾不是二维传统动画就是 CG 动画,因为这两种技术所做出的二维效果和三维效果都是最好的。当然也有用 Flash 等无纸动画做出的片头,大多用在格斗游戏中。(图 3-15 和图 3-16)

图 3-15 游戏动画《超神游戏》宣传片

图 3-16 游戏动画《超级机器人大战》

5. 教学动画

教学动画是用于虚拟演示与课堂教学的动画,可以显著提高教学效果,大多都是用语言阐述科学原理,以传播知识为目的。这样的动画制作相对比较简单,没有太复杂的变形,也不需要过多的夸张,为的就是把科学原理展现出来,加深理解,是一项新型的动画教学手段。现在的计算机科技加速了动画教学片的快速成长,包括工程、医学、科学、自然、生物学等以前很难设置的教学片,现在都可以运用电脑动画来完成,因此教育动画片未来的发展也是无可限量的。尤其是在中国,近年来教学动画发展迅速,在教学动画中融入了许多商业动画要素,创作出了很多新作品。如通过片中主人公游历各国,讲述各地地理知识和风土人情的《海尔兄弟》,普及科学知识的《蓝猫淘气三千问》等。(图 3-17 和图 3-18)

图 3-17 教学动画片《海尔兄弟》

图 3-18　教学动画片《蓝猫淘气三千问》

6. 虚拟角色动画

　　虚拟角色动画可以制作近乎完美的栏目主持人、企业吉祥物,采用先进的数码动画技术制作出逼真的动画形象,还可以进行各种动作及形式的变换,是电视媒体的宠儿。由英国新媒体公司制作的世界第一位虚拟主持人安娜·诺娃的出现,犹如一颗耀眼的明星,立刻获得了世人的瞩目。人们对它的关注,丝毫不亚于我们现实生活当中的任何一位名人或名星。在安娜·诺娃之后其他国家也出现了一系列的虚拟主持人,如中国、韩国等,令人目不暇接。虚拟主持人令我们耳目一新,它们所代表的是科技的进步,是科技向日常生活的运用渗透。数字技术的发展使虚拟主持人的出现成为现实,是虚拟主持人设计、虚拟场景、虚拟演播室和又一虚拟技术的应用,它也是计算机图形图像,计算机动画等技术发展的结果。从理论上说,随着三维技术、语音合成技术、动作传感技术等的发展,虚拟人的外表、表情、声音、动作等外在的东西可以制作的跟真人没有什么两样,甚至可以更好、更完美,气味模拟技术也已成为可能。单从技术理论上讲,交流双方不仅能互见其人,互闻其声,还能闻其气味,至于具有触觉感。全球很多名科学家正在研制计算机程序,配合视频眼镜盒,特制电子触摸手套,可以想象,在未来如果想和自己喜欢的主持人在网络上握握手,也不是什么异想天开的事了。因此,动画技术的进步,对虚拟主持人的发展起到了至关重要的作用。(图 3-19 和图 3-20)

图 3-19　虚拟主持人安娜·诺娃

图 3-20　虚拟主持人

3.2 形式类型

根据制作形式和工具器材的不同,可将动画分为平面动画、立体动画、计算机动画等几种类型。

3.2.1 平面动画

平面动画最早是以纸面绘画为主,也是一种最常见、最古老的动画形式,现在基本都用计算机手绘板绘画,包括单线平涂、水墨动画、剪纸动画等基本形式。

1. 单线平涂动画

单线平涂动画是平面动画形式中最常见的一种动画技巧,它工艺简单、易于操作。以前的单线条平涂动画大多是在赛璐珞上完成的,如美国早期动画电影《白雪公主》、中国早期动画电影《大闹天宫》等。赛璐珞片于1915年发明,由透明的醋酸纤维制成,全名Celluloid,简称CELS。以赛璐珞制作的动画,一般称为胶片动画。随着计算机技术的发展,现在在计算机上制作单线平涂比在胶片上制作单线平涂更加快捷方便,而且可以节约大量的材料,在分层制作上也尽显优势,以前的赛璐珞片虽然透明,但连续五张以上叠在一起就显得模糊了,在计算机上无论叠放多少层都是透明的,所以被广泛应用。单线平涂的动画作品非常多,尤其是电视动画,成本小、周期短、见效快被普遍使用。如家喻户晓的美国动画系列片《猫和老鼠》、日本动画系列片《樱桃小丸子》、中国动画系列片《西游记》等。(图3-21和图3-22)

图3-21　日本动画系列片《樱桃小丸子》

图3-22　中国动画系列片《西游记》

2. 水墨动画

水墨动画突破了动画电影史上传统的"单线平涂"的样式，将国画中的笔墨情趣与动画巧妙地结合起来，创造出一种全新的视觉效果，在动画发展史上是一项了不起的创举。如动画片《牧笛》是我国《小蝌蚪找妈妈》后第二部水墨动画片，导演是特伟、钱家骏。该片以水墨风格表现中国画意境，线条优美、笔墨酣畅，渲染的效果更是独树一帜。该片由于受到我国国画名家李可染和方济众的支持，影片有着写生意味的风景和人物，充满田园生活气息，自然朴素而且情感真挚。另外一部作品是创作于1988年的水墨动画片《山水情》，总导演是特伟。该片通过感人的故事、高超的动画技巧，将水与古琴这两种具有中国特色的古典艺术代表形式完美地结合起来，在视觉和听觉上给观众营造出一个"空漾灵秀，诗意盎然"的意境。（图3-23）

图3-23　中国水墨动画片《牧笛》

3. 剪纸动画

剪纸动画是指将剪好的、有关节连接的小纸人，放在摄影机下拍摄，用手小心操作，一格一格拍摄，创造"动"的感觉。剪纸片根据打光方法的不同，通常可分为两类。与大部分动画画面一样，剪纸用的是下打光，使造型具有一种黑色厚实的效果。剪纸片的拍摄成本比单线平涂的动画片低，缺点是剪纸人物的表情变化和转头、转身都不能像单线平涂那么灵活自如，动作有局限，动作任务长久保持一个角度，有点像"皮影戏"的感觉，但是这些缺点也正是剪纸片的艺术特色。如1958年在万古蟾的主持下，制作的剪纸动画片《猪八戒吃西瓜》，是将中国古老的皮影戏、剪纸艺术与电影艺术相结合的效果。此后我国还制作出了《人参娃娃》《葫芦兄弟》《金色的海螺》等许多优秀的剪纸动画作品。随着剪纸艺术的实践与发展，又创作出不同特色的剪纸艺术，如画像风格的《南郭先生》，装饰画风格的《火童》，剪刻窗花艺术风格的《渔童》以及水墨风格的《鹬蚌相争》等剪纸动画片。说到水墨风格的剪纸动画片，它虽然属于剪纸片的范畴，但同过去剪纸动画片有着较大的区别。过去剪纸动画片的人物形象以刚直有力的线条组成，有明确的边缘轮廓，讲究"刀味"，而水墨风格的剪纸动画片有其自己独特的工艺——拉毛法。运用拉毛技术制作出来的剪纸动画片可以达到以假乱真的水墨画效果，它的拍摄过程要比水墨动画片简单，因此，它是一种既能降低成本，又能取得较好视觉效果的动画类型。（图3-24和图3-25）

苏联的剪纸动画片达到了很高的艺术水平，以动画家伊凡·伊万诺夫·瓦诺和他的学生尤里·诺斯坦为代表。瓦诺的著名动画作品有《驼背的马》《睡美人的故事》《往事》《季节》等。诺斯坦的动画

图 3-24　中国剪纸动画片《火童》

图 3-25　中国水墨风格的剪纸动画片《鹬蚌相争》

作品里有很多精致、有深度的画面,有着中国水墨画"墨分五色"的视觉效果;他的动画代表作品有《苍鹭与鹤》《雾中刺猬》《故事中的故事》,其中《故事中的故事》被评为"有史以来最出色的动画作品"。他们两人合作的动画作品《克尔杰内兹战役》,以公元 988 年基辅公国统一斯拉瓦的战役为题材,采用了俄罗斯教堂中的装饰画、壁画风格,部分画面较长时间凝滞不动,颇具特色。该片具有强烈的俄罗斯民族风格,明艳的色彩、优美的韵律、巧妙的剪辑,使其成为展现古代俄罗斯民族特色的杰作。另外,菲奥多尔·西图卢克的剪纸动画片也很有特色,有着装饰画的风格,他的作品有《孤岛》《一件罪案的发生》《生活在框框》等。《孤岛》从严格意义上来说并不是一部真正的剪纸动画片,西图卢克把手绘的二维动画同剪纸动画相结合,使该片拥有了一种独特的艺术风格。(图 3-26 和图 3-27)

图 3-26　苏联剪纸动画片《故事中的故事》

图 3-27　苏联剪纸动画片《孤岛》

4. 其他艺术形式的动画

从动画诞生至今，动画艺术的表现形式一直在不断地拓展。许多动画师起初都是从事各类美术创作的，而绘画是多元性的，不同的发展阶段中有不同的流派，它们都有着自己的发展空间和生命力，凡是艺术

家用来作画的工具都可以用来作动画。因此,除去上面我们介绍的几种平面的动画形式外,还有其他多种平面艺术形式,如铅笔、钢笔、粉笔、蜡笔、油彩、水粉、水彩、沙子、玻璃等工具制作的动画片。如20世纪80年代德国艺术家弗莱德瑞克·贝克用彩色铅笔和松脂在毛胶片上绘制而成的影片《种树的人》,以梦幻般的画面效果获得30多项国际大奖;1997年,俄罗斯的艺术家亚历山大·佩特洛夫用油彩在玻璃板上进行创作的《老人与海》;俄罗斯导演安纳托利·彼得洛夫用普通铅笔绘制的素描动画《音乐老师》;诺曼·麦克拉伦在底片上直接绘制图像的动画《母鸡之舞》,这些都展现了手绘动画的多种创作效果。动画师们在用手绘动画实现多种创作效果的同时,渐渐不满足于只用笔纸展现二维动画的情节与空间,他们开始充分发挥造型艺术的特性,寻找着生活中再平常不过的物质,然后展现在镜头前,丰富着自己的动画艺术创作。沙子并不是一种普及的动画材料,但是用沙子作画不失为一种经济实用、富有创意的方法。如沙子材料制作的动画片《沙之舞》等。(图3-28和图3-29)

图 3-28　德国彩铅动画片《种树的人》

图 3-29　俄罗斯用沙子材料制作的动画片《沙之舞》

图 3-29（续）

3.2.2 立体动画

立体动画是指利用三维的立体材料,通过逐格拍摄的方法创作的动画类型。它与平面动画的不同在于角色与场景设计是有长、宽、高的三维立体空间,而平面只有二维空间。从这个区别来看,立体动画的制作比较接近真实电影的制作方法,但是其拍摄方式是运用逐格拍摄的,立体动画的代表片种就是偶动画、实物动画。

1. 偶动画

在材质的选择上,偶动画有着广泛的天地,如木头、黏土、塑胶、布、毛线、海绵、金属和各种生活用品、食品等。木偶动画在动画片的领域中一向占有极重要的地位,制作木偶动画片最成功的国家当属东欧的捷克。曾被誉为世界最伟大的捷克木偶艺术家杰利·川卡一生致力于木偶动画片的创作,拍摄出不少不朽的作品,如《皇帝的夜莺》《仲夏夜之梦》《手》等。其学生布列提斯拉夫在木偶动画创作方面,也有着很高的艺术成就,动画作品有《狮子和曲子》《苹果树姑娘》《花园》等。而我国的第一部木偶动画片是于1947年拍摄的《皇帝梦》,后来还拍摄了一系列很好的木偶片,如《半夜鸡叫》《孔雀公主》《神笔马良》《阿凡提的故事》《大盗贼》等。(图3-30和图3-31)

黏土动画在偶动画中占有很大的比重。黏土的可塑性很高,缺点是在强烈灯光连续照射下容易变形而且不光滑,变形后不好复原,黏土与黏土接触会粘在一起。英国阿德曼公司制作的《小鸡快跑》《超级无敌掌门狗》等黏土动画片,面部表情丰富,形体动作效果自然、逼真,能够产生强烈的艺术感染力。另外一种黏土动画,形象是无骨骼的,类似于泥塑,如奥斯卡获奖短片《伟大的刚尼多》,该片中用一大块原始

的黏土,塑造出希特勒、麦克·阿瑟、巴顿将军、丘吉尔、罗斯福、安德鲁姐妹、荣尊以及德军、日军、美军、坦克、军舰等,简单的一块黏土竟将每个形象塑造的活灵活现,生动之至。同时又深刻反映了战争就是地狱的道理,令人对动画师的想象力和塑造力敬佩不已。韩国黏土动画《死亡边缘》讲述了一位30多岁的男子一直尝试各种方法自杀却又屡屡失败的故事,整个故事构思巧妙、诙谐生动,黏土塑造的形象也很到位。另外一部韩国黏土动画《无尾鼠标》,讲述的是主人公用计算机做功课,移动鼠标时引发的联想。《匹奥兹·卡米勒》曾获1973年法国昂西国际动画节评委会大奖,这是一部以金属材料为主的偶片。人物造型超越了通常意义上的思维和现实造型模式,极为可爱,主角是两个在齿轮间欢快行走的小人。该片综合了动画片中的偶类、折纸等多种表现形式,加之因背景物体表面及背景光影的不断变化而产生出幻觉效果,给人耳目一新的感觉。(图3-32和图3-33)

图3-30　捷克木偶动画片《皇帝的夜莺》

图3-31　中国木偶动画片《半夜鸡叫》

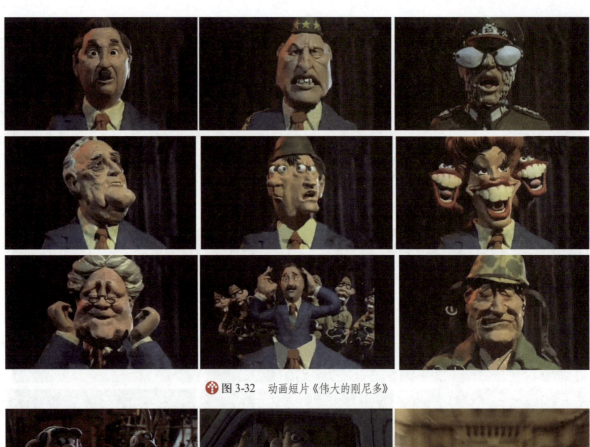

图 3-32 动画短片《伟大的刚尼多》

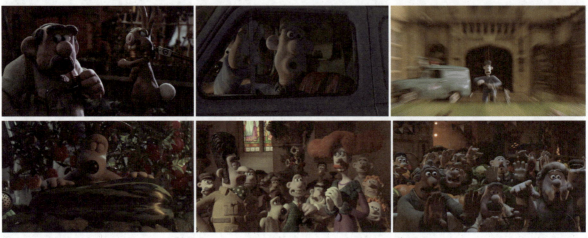

图 3-33 英国黏土动画片《超级无敌掌门狗》

2. 实物动画

实物动画和偶动画最大的不同是实物动画保持实物的原貌,而偶动画则依据作者心目中的形象重新塑造。在实物动画中,观众可以明确知道眼前看到的是什么物体在动,它通常有两种表现方式:一是利用身边已有固定形态的各种物质进行制作;二是通过加工体现出超出物质本身形态的新的生命。如韩国海伦电影公司出品的动画片《桌面大战》中,订书机就是主人公,两个大小不同的订书机会吵架、耍阴谋,在桌面上进行着它们之间的斗争,片中的所有材质都是写字台上的原有实物,只是在订书机上贴了眼睛,这就使它们拥有了自己的灵魂。如加拿大动画大师麦克拉伦的实验动画片《人和椅子》,将一把普通的椅子变成了有生命的精灵。与电影中的人不同的是,动画中的逐格拍摄可以使人和道具以全新的角度,产生平等的符号化的碰撞,从而使之拥有不可思议的魔幻般的关系。再如捷克动画家杨·史云梅耶于1982年创作的实物动画片《食物》,这是一部用各种食物、文具、器具等构成的动画片。导演大胆的构思和神奇的想象,把这部动画片中所使用的材料——蔬果、炊具及文具的特征发挥到了极致。用我们非常熟悉的材料创造出完全陌生的画面,用真实而又客观的物体,表达出抽象而又深刻的含义。(图 3-34 和图 3-35)

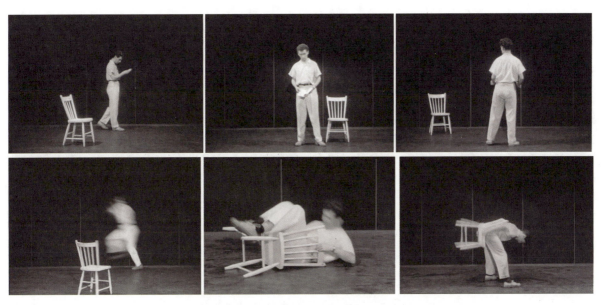

图 3-34　加拿大实物动画片《人和椅子》

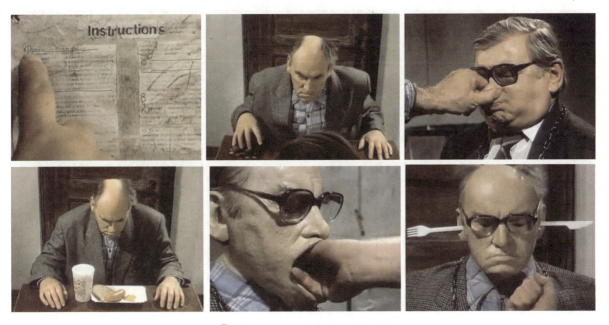

图 3-35　捷克实物动画片《食物》

3. 真人拍摄

1952年,加拿大动画家诺曼·麦克拉伦的实验片《邻居》是一部典型的真人实物拍摄的动画片。该片首开真人逐格摄影的先例,并为他赢得了奥斯卡奖。影片叙述原本相亲相爱的邻居,为了一朵长在两家之间的美丽花朵,引发的一场夺花之战,两人大打出手,相继把对方的老婆、小孩都干掉,最后花毁人亡,而两人的坟墓上各长出一朵花来。奥斯卡获奖短片《探戈》讲述了同一空间、不同时间人们之间的行为关系。各种角色相互穿插,又互不影响。随着时间的推移,越来越多的角色交替重复出现,呈现出一种奇异的视觉效果,充分显示出创作者对时空把控的非凡能力。(图3-36和图3-37)

4. 合成动画

还有一种特殊的动画形式,是真人与各种动画形式相结合的动画片。真人与平面动画相结合的动画代表作品有迪士尼公司的《威探闯通关》《欢乐满人间》,福克斯公司的《鬼马小精灵》,捷克的《海盗飞行船》以及法国的《旋转舞台》等。真人与立体动画相结合的动画片,有我们前面讲到的真人与实物动画相结合的例子,如麦克拉伦的《人与椅子》。另外还有真人与非实物动画的结合,如迪士尼公司的模型动画《飞

图 3-36　加拿大真人拍摄动画片《邻居》

图 3-37　加拿大真人拍摄动画片《探戈》

天巨桃历险记》,其中就有少部分真人饰演的角色。捷克动画片《黏土》讲述的就是真人艺术家与他手中的一块化作怪异人形的黏土之间发生的故事。真人与计算机 3D 动画形象的结合,最为观众所熟知的要数影片《精灵鼠小弟》,这部系列影片不仅在动画的技术制作上将真人与计算机合成的形象小白鼠达到浑然一体的境界,而且在情节上也将二者的关系巧妙地交织、融会在一起,获得了很好的视觉效果。(图 3-38 和图 3-39)

5. 其他艺术形式

我国的折纸片是 1960 年由虞哲光先生所开创的动画形式,他利用儿童折纸的方法塑造电影人物,具有雅拙的艺术特点。先后共拍过《聪明的小鸭子》《一棵大白菜》《小鸭呷呷》和《鳄鱼、巫婆、小女孩》等多部折纸片。加拿大艺术大师柯·海德曼的材料动画《沙堡》中用沙子、黏土和海绵制作了一大群怪兽,他们在沙丘上建立自己的"乌托邦",繁衍子孙,而一阵大风吹来把它们全部吹散,又变回了沙子。上海美术电影制片厂创作的动画片《鹿与牛》,讲述的是鹿与牛和狮子作斗争的故事。导演前所未有地利用了我国传统的竹艺,把竹子这种特殊的材料,根据鹿、牛和狮子的体态特征与性格特征,加工成造型简洁概括但却生动有趣的动物形象,在世界动画史上留下了具有中国特色的"竹子动画"。捷克动画片《水玉的幻想》是一部以玻璃为材质制作的动画片。该片由于玻璃材质的运用,使得画面有一种晶莹剔透、绚烂夺目的效果。

图 3-38　美国合成动画片《鬼马小精灵》

图 3-39　美国合成动画片《精灵鼠小弟》

20世纪30年代出现的针幕动画非常有特色。俄罗斯动画师亚历山大·阿列塞耶夫和克莱尔·派克夫妻可以说是让针幕动画发扬光大的人，他们在自己的作品《画展》中用针幕表现了多种艺术风格，由抽象派到表现派、由现实主义到象征主义、由固定的造型到变幻的形象，可以说变化无穷。其学生迈克·庄因的针幕动画《心灵风景》成为各大影展的座上客。故事讲述了一个人正在画一幅风景画，后来竟走入画中的世界。韩国针幕动画《循环》通过一些简单的事物来论述人类生活周而复始的道理，多变的造型体现出创作者深厚的艺术创作功底。不过针幕动画因其制作上的难度，创作出来的动画作品很少。（图3-40和图3-41）

图 3-40　中国折纸动画片《小鸭呷呷》

图 3-40（续）

图 3-41　加拿大材料沙子动画片《沙堡》

3.3 叙事类型

动画是一个大产业,动画片是核心,而动画片的核心和灵魂是剧本,讲好故事是动画创作的重点,因此,动画片的叙事方式就要讲求真实性、夸张性和艺术性。由于不同动画自身有地域性、文化性的特点,叙事形式由最早的幽默漫画短片到后来的剧情动画长片的发展,经历了多种文化渗透的过程后而产生了不同的叙事形式。

3.3.1　文学性叙事方式

文学性叙事方式具有小说、诗歌、散文等性质。这类影片没有一条戏剧冲突的主线,通常是围绕主人公生活线索展开故事,注重细节刻画,而不编造情节和冲突,同时它还具有可读性,即具有细腻的内心刻画、准确微妙的细节描绘以及内涵丰富的生活信息。这种叙事方式一般为块状和线性两种,块状的文学叙事方式不强调时间的先后,不注重因果关系;线性的文学性叙事方式是根据时间的先后顺序来讲故事,注重因果关系。如《回忆点点滴滴》是典型的块状文学叙事方式,该片没有按照时间先后顺序来讲故事,而是把女主人公碎片式的回忆通过现实中的乡村之旅进行串联,将该时期日本的社会风貌星星点点地结合到思想感情的成长中,运用隐喻伏笔的手法,在回忆与现实交错间,将支离破碎的小故事通过回忆一气呵

成,整个影片运用动画语言的刻画技巧来表现文学般的细腻描述,反映复杂的人物性格、细腻的情感变化、微妙的心理活动及其内心状态。片中到处洋溢着细腻的文学韵味,我们不仅感受到动画片特有的视觉审美意境,同时还可以了解到丰富的人物情感和文化知识,这类影片有《龙猫》《梦幻街少女》等。其中《梦幻街少女》是日本动画家宫崎骏和作曲家久石让共同合作的一部动画电影,片中讲述了一个女学生月岛霞到图书馆借书,发现图书卡上总有一个叫天泽圣司的男孩先其一步借书,这个名字渐渐引起了她的注意,说来也巧,有一天,她惊见一只胖猫咪独自承坐火车,出于好奇,她跟踪胖猫咪,无意中走到男孩天泽圣司住着的半山腰的家,从此开始了一段两人互相鼓励且积极向上的生活,以及伴着诗歌和音乐的感情之路。中国水墨动画片《小蝌蚪找妈妈》是典型的线性文学叙事方式,整个故事的开始、发展、结尾都是按照时间的先后顺序展开的。我们在片中不仅看到了中国画的笔墨情趣,看到了对小蝌蚪情感的细腻刻画,同时还体会到动画片的文学性。该片故事情节简洁易懂,是典型的文学性叙事方式的动画作品。(图 3-42 和图 3-43)

图 3-42　日本动画电影《回忆点点滴滴》

图 3-43　日本动画电影《梦幻街少女》

图 3-43（续）

3.3.2 戏剧性叙事方式

戏剧性叙事方式是按照传统戏剧结构讲故事,强调冲突律、戏剧性的因果联系。美国的动画就是这种叙事方式的典型,如剧作结构一般是用起（开始）、承（发展）、转（高潮）、合（结尾）,或者发生积累（强化）、高潮、释放这种结构进行叙事。从迪士尼公司 1937 年上映的第一部剧情动画《白雪公主》至 20 世纪 90 年代出品的《美女与野兽》《钟楼怪人》《花木兰》等,到梦工场的《埃及王子》《小马王》《辛巴达七海传奇》等作品,除了故事结构是严格意义上的遵循传统戏剧规律外,还体现了戏剧性叙事方式的动画片所特有的规律性,这种规律还包括如下几个方面。

1. 动作刻画强调逼真的表演风格

在动画电影《美女与野兽》、《人猿泰山》、《风中奇缘》中以动物和道具为角色的动作设计,强调拟人的逼真表演以增强戏剧性效果。（图 3-44）

图 3-44 美国动画电影《美女与野兽》

2. 音乐渲染主题情感

在动画电影《埃及王子》的第一个段落,从希伯来人受苦难的情景到躲避追杀的母子骨肉别离的场

面。尼罗河奇遇以及公主落难,催人泪下的音乐与歌词将画面动作的情节推向极致。《哪吒闹海》由"出世""闹海""自刎""再生""复仇"这五大段戏组成,其中"自刎"这场戏是情节发展的转折,也是哪吒成长过程的一个转折。创作者通过使用细腻的动作设计,反复烘托、渲染、对比,再加上中国传统乐器琵琶、二胡的配乐,宏大而悲壮的乐曲将剧情推向高潮,也将观众的悲愤心情推到了极致,在哪吒自刎倒地而亡后,音乐变得舒缓而悠扬,使观众情感得到了缓解和释放,也同下一场戏开始时嘈杂的敲锣打鼓形成了鲜明的对比。(图 3-45)

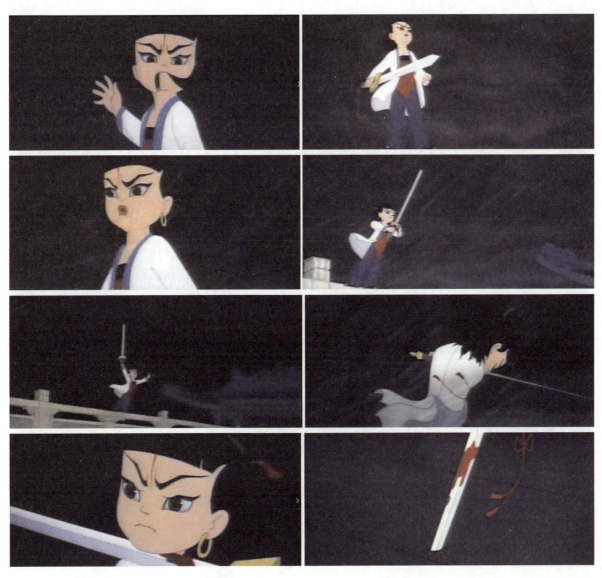

图 3-45　中国动画电影《哪吒闹海》

3. 表现惊险

对惊险场景的表现是动画得天独厚的优势,尤其用在戏剧性动画片中创造紧张感和冲击力时更为突出。如《人猿泰山》中猩猩从豹子的魔爪中抢救婴儿时的镜头,《埃及王子》中马车在高架梯子和狭窄阶梯上奔跑时的情景,《小马王》中军官带领捕马者对小马王进行追捕中,小马王在绝境中的凌空一跃,其紧张与刺激不言而喻。动画片中假定性的合理性与真实感不仅让片中的惊险奇遇具有特殊的感染力,而且让观赏者的内心得到极大的满足与宣泄,可以说煽情、惊险、奇迹是戏剧性动画片的主要叙事特点。(图 3-46 ~ 图 3-48)

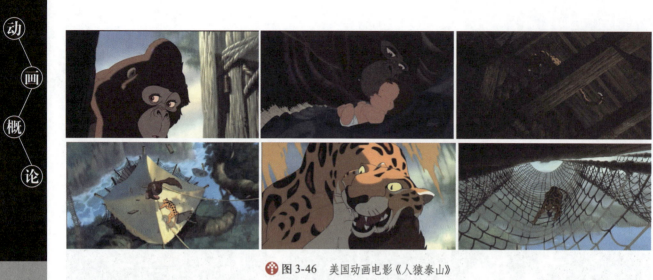

图 3-46　美国动画电影《人猿泰山》

图 3-47　美国动画电影《埃及王子》

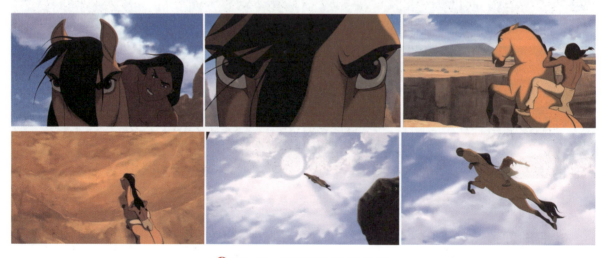

图 3-48　美国动画电影《小马王》

3.3.3　纪实性叙事方式

纪实性动画片是一个相对的概念,之所以称其为"纪实",是因为它在内容方面有具体的时代背景,或者以真实事件为创作动机,形式上更加写实逼真,时间和空间的演变更加符合自然规律。如《萤火虫之墓》讲述的是第二次世界大战期间,日本的两兄妹在战争中的悲惨命运;《种树的人》叙述了一位具有现实感的普通人的不平凡的创举,类似人物传记性质的故事;《草原英雄小姐妹》是根据内蒙古乌兰察布盟达茂

联合旗两位蒙古族小姑娘冒着风雪抢救公社羊群的真实事迹编写的,这也是我国动画历史上第一部采用真人真事题材创作的动画片;动画电影《鲁滨逊漂流记》是根据同名小说而改编的,讲述了一个人被困在孤岛上,通过自己的毅力、智慧与积极乐观的精神度过了数十年的生活,并经历了种种磨难,最后终于获救的故事。这种类型的动画片所描写的故事具有现实感和时代的烙印,揭示的是社会现象与问题,作品中塑造的人物具有强烈的生存主张和特有的品质以及现实责任感。相对于前两类动画片的结局,纪实动画给人留下的是震撼、感伤、同情,但是更多的是思考、反省和欣赏,是完全不同的一种审美体验。这种审美常常是对人格的敬畏和感叹。如《萤火虫之墓》中,通过对主人公小女孩种种细节的刻画,将这个命运悲惨的小女孩聪慧可爱、坚韧不拔、善解人意的形象刻画得精准到位。纪实性动画片的故事都贴近生活和社会,属于现实主义的创作方式。(图3-49和图3-50)

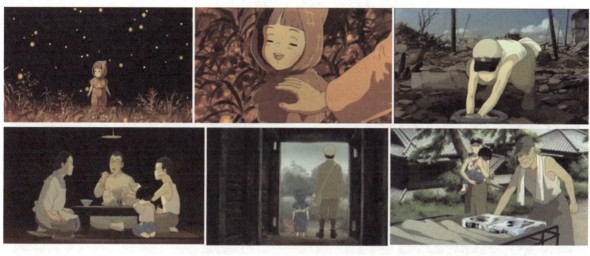

图3-49　日本动画电影《萤火虫之墓》

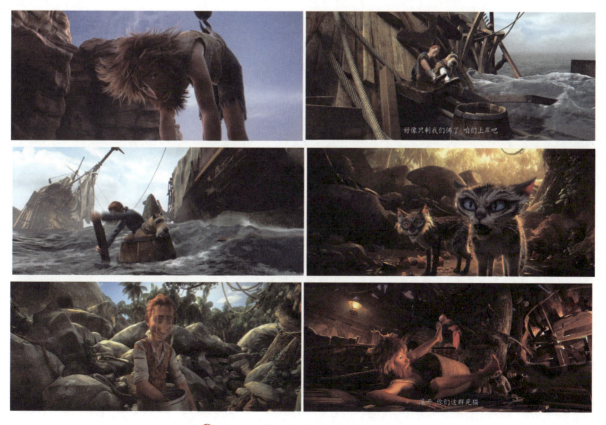

图3-50　美国动画电影《鲁滨逊漂流记》

3.3.4 抽象性叙事方式

抽象性叙事方式不以讲故事为主,基本没有故事情节,甚至连一个具体的形象也没有,一般是抽象图形的运动和变化,有的是哲学内涵的表达,有的是一个很诗意的境界对音乐的诠释,代表作品有麦克拉伦的《线与色的即兴诗》《光的节奏》等;英国动画导演唐·科林斯的抽象动画《千面条》。这类动画追求一种形与色的构成演变,注重创意,在形式、节奏、情感表达、风格展示方面往往独树一帜。(图 3-51 和图 3-52)

图 3-51　加拿大抽象动画《线与色的即兴诗》

图 3-52　英国抽象动画《千面条》

3.4　传　播　类　型

随着科学技术的发展,动画片的传播途径和媒体越来越多,主要可分为电影动画、电视动画、新媒体动画等。

3.4.1　电影传播

电影传播主要指的是影院动画片,有长篇和短篇之分,长篇影院动画片的长度和常规电影的长度几乎是同一标准,如《白雪公主》时长 1 小时 22 分钟,《大闹天宫》时长 1 小时 26 分钟等。事实上影院动画就是用动画手段制作的电影,短篇影院动画片的长度不一,没有确切的标准,叙事结构与经典剧的叙事结构相符。因为影院是大屏幕播放,在制作工艺上,其画面质量和工艺技术要求更加精良而复杂,如《千

与千寻》里对水质感的表现，《怪物公司》里各种怪物毛皮的质感及动态表现。

在剧情的安排上，影院动画常常要浓缩情节，它必须在 1～2 小时内向观众交代一个完整的情节和主题，将重大的主题具体化、简单化，即用微观与象征性的视听元素表现重大主题。《幽灵公主》通过人文地理交代了故事发生的背景，以主人公的出场方式交代故事的起因。主人公阿西达卡为了保护村庄而中了邪恶的诅咒，不甘心已被诅咒的他，按照村里女巫的指点，向西方的森林寻找解救的方法。这一段如果按照电视系列动画的创作模式来做，可以扩展很多情节，如渲染邪魔的所作所为，人类与邪魔交锋的各种细节，以及主人公与家乡和亲人的离别之情等。但是作为影院动画片，这一段只占了很小的篇幅，每场戏的主题都是以 1～2 个极具代表性的镜头告诉或暗示观众。接下来的故事在阿西达卡的旅途中充分展开，渐渐引出主要矛盾的焦点，即人类文明与自然生态之间的矛盾。故事最后以一种理想化的方式结局，通篇内容环环相扣，时而紧张，时而轻松，时而让人深思，在抓住观众注意力的同时，牵引着观众思考人与自然这样一个宏大的主题，这就是影院动画片的魅力。

在音乐音效的处理上，更加依赖于逼真的声音来渲染和加强画面的感染力，表现出恢宏、空旷的场面。特别是阿西达卡告别妹妹，踏上去西方的路途时，画面上拉开群山大地的远镜头，管弦乐队奏出浩瀚宽广的乐声，那种感觉让人激情澎湃。主旋律在片中运用不同的乐器多次出现，很具感染力，为影片增添不少光彩。在叙述结构方面，与电视动画和实验性动画不同的是，长篇影院动画片的结构更加严谨规范，完全按照电影文学的章法编排故事，严格遵循电影语言的语法规则，去设计故事结构和叙述方式。

影院动画片的资金投资巨大，对创作与制作人员的水平要求高，要具备优良的剧本和富有创造性和想象力的导演及制作队伍。制作周期较长，一般在一年半至四年之间，这种影片只有设施齐全、财力雄厚的制片厂和制作机构才能完成。现代动画电影片长，内容千变万化，题材从探险到科幻，从历史到自然生态，制作水平越来越高。由于制作周期长，投入资金巨大，所以风险也大，但回报也高，因而，成功的影院动画片必定是集艺术性、思想性、创造性、可读性于一身的优秀影片。如中国拍摄的动画电影《大鱼海棠》，其开阔的视野，绚丽的画面，神奇曲折的故事情节，生动可信的人物形象，对民族建筑、服装、宗教、艺术、语言、风俗、音乐等的描述，都合情合理。哲学、道德、伦理的体现，人物心理的刻画与渲染，手绘、3D 技术的综合应用，富有生命力的音效，使观众的身心融入到精彩的故事当中，犹如身临其境，妙不可言。

然而也正是由于影院动画片的这些特点，决定了在画面影像质量、动作设计、声音处理等工艺方面有严格的技术要求，并且由于人才与资金投入多，制片风险大，所以在没有优秀的动画脚本和优良的制作团队的条件下，不可盲目勉强制作，否则将会导致影片质量下降，难以收回成本的问题出现。（图 3-53～图 3-55）

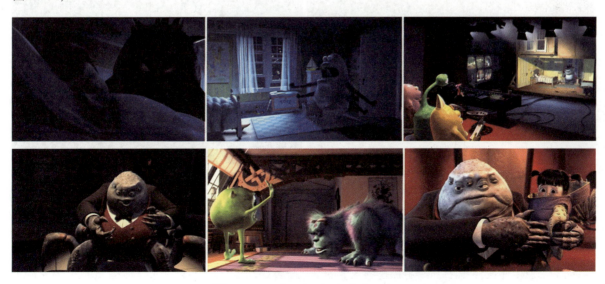

图 3-53　美国动画电影《怪物公司》

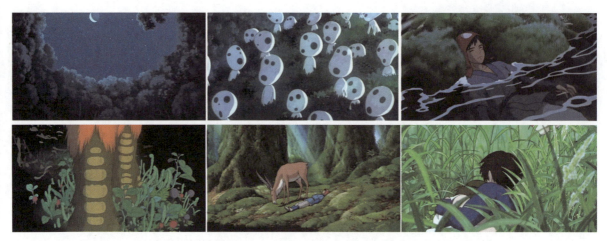

图3-54 日本动画电影《幽灵公主》

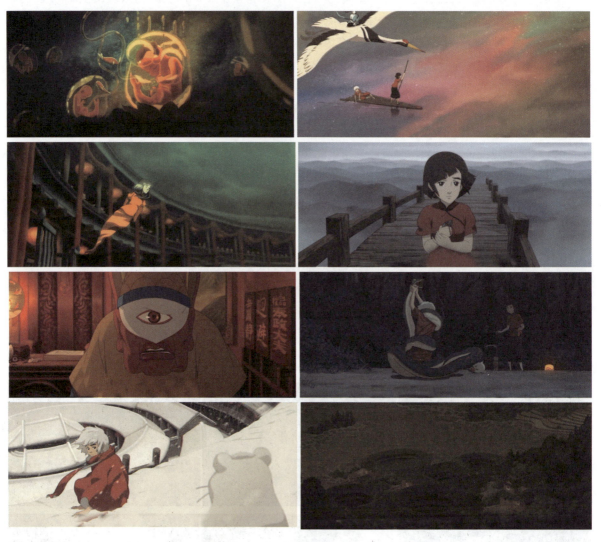

图3-55 中国动画电影《大鱼海棠》

3.4.2 电视传播

电视动画片主要指专门为电视播出制作的动画系列片,随着电子技术的迅猛发展,电视作为娱乐传媒,因其信息传递快、覆盖面广等特点得到人们的重视与青睐,成为当代文化的主流形态,成为亿万家庭满足精神文化需求的主渠道之一。电视动画系列片作为电视节目的一种播出类型,和影院动画片相比,更易

于拉近与观众的距离,而且制作工艺不需要像影院动画片那样精细,同时也因为其更具有商业性,所以电视动画系列片在长期的摸索与实践中也找到了自身的发展规律和制作工艺。最突出的特点是制作工艺的简化,其输出品质的需求没有影院动画要求高,所以很多制作工艺和流程可以简单化、程式化。电视动画片通常以系列剧为主,其片长一般为10分钟、20分钟、30分钟等不同规格。

电视动画系列片的叙事结构相对简单,更像是章回小说。一般是分集叙述一个长篇故事,以人物性格或情节发展为故事发展线索。如中国动画系列片《葫芦兄弟》《哪吒传奇》《猫咪小贝》等。有时则是固定的造型形象,用来表现相对独立的故事。如日本动画系列片《樱桃小丸子》和美国动画系列片《猫和老鼠》等。有时是有相关的内在线索,构成不同的故事等。从剧情的安排上,电视动画系列片喜欢扩展情节,即用许多个微不足道的小故事组成大系列,情节有所连贯,但又分别独立。由于它是分集播放,因此,要求每一集都要有各自的起、承、转、合,有各自的亮点和高潮,尤其是片头的精彩简介或片尾悬而未决的剧情预告,会直接影响观众是否连续观看的兴趣。

与影院动画片相比,电视动画系列片的画面影像质量、动作设计、声音处理等工艺技术要求相对宽松。这是由于它的传播方式不是强制性的,没有规定性的欣赏环境和观众群,生产周期短以及电视屏幕小等因素决定的。电视节目的一个重要特征就是连续性,也正是电视节目的这些特征,使篇幅较长的连载漫画,有机会被制作成动画系列片。因此,在策划此类动画系列片之初,都会先做市场调查,确定收视对象与流行走向,再做剧本规划,从而设计出简洁、有创意的卡通造型,在影片的策划阶段,就要与合作商研究有关产品的推广问题。如早期的美国动画电视系列片《米老鼠》《史努比》《加菲猫》及日本的《机器猫》《蜡笔小新》和《樱桃小丸子》等动画系列片,受到广大儿童及青少年的喜爱,直接带动了一系列周边产品,包括文具及各种服饰、手表、图书等的销售。(图3-56和图3-57)

图3-56　中国动画系列片《葫芦兄弟》

图3-57　美国动画系列片《加菲猫》

图 3-57（续）

电视动画系列片的发展以日本为主，日本是当今唯一有动画制作公司能同迪士尼公司相媲美的国家。在迪士尼的动画片中，对于角色动作的要求非常高，写实、灵活、生动而夸张、变形、弹性、惯性的应用也早已炉火纯青。因此，在原画设计中都会要求动作达到圆滑流畅的自然效果，动画的张数要求自然也很多。而善于精打细算的日本人，经过详细的评估后发现，如果拍摄美国迪士尼式的动画片，不但是一项难度较高的挑战，而且在资金的投入上也将承受巨大的压力，因此，就创造出了制作省力且便捷而又颇具日本动画特色的有限动画。因为日本动画片制作成本低，呈现画面较小，所以画面及角色动态设计尽量简单，只要局部活动就可以了。如嘴巴说话，身体可以不动，这种动画的制作方式我们称之为有限动画。在继承和发扬美国早期动画短片的优良模式以及商业效应的同时，日本采取倒推的方式，即先用大量低成本，制作要求不高，但追求数量的电视动画系列片考查收视率与观众市场认可度，然后再决定是否制作该动画片的电影，这在日本的大多数动画片企业已成惯例，如《蜡笔小新》就是用这种商业模式来运作的。（图3-58）

图3-58　日本动画系列片《蜡笔小新》

近年来，日本的各种电视动画系列片产量非常惊人，主题包罗万象，不但促进了日本卡通产业的发展，而且开拓了电视动画系列片的产业奇迹。电视动画系列片的制作，不但要有好的剧本，同时还要开发有创意的卡通形象产品供企业销售，做到艺术发展与企业互动互利。

3.4.3　新型媒体传播

随着社会和科技的发展，动画已经应用于各个不同的领域，新型媒体传播方式的动画也在不断发展，尤其是网络动画。一般是在一些动画网站上播放，作者把自己的作品放在网络平台上展现。这类动画可以由一个人或几个人完成，篇幅不长，制作精良，主要目的是娱乐观众、展示才华。现在流行于网络世界的动画产品，因为其特殊的视觉符号，鲜明的个性特征，成了动画界的新宠。这种网络动画形式往往不表现过多沉重的社会现实主题，多表现诙谐幽默的题材。由于这方面的制作软件更新换代越来越快，而且使用越来越方便，相对来说更容易掌握，为很多非动画专业者表现自己的创作欲望提供了一条捷径，提供了一

个可以展现自我的平台,这个不同于传统规模动画的全新模式,带动了很多不同于传统动画的新思路、新视角的出现。许多人抱着玩的心态做出了非常优秀的作品,如网络动画片《精忠报国》就体现了这种新型媒体传播的特点。还有手机动画,它是专为手机播放而创作的动画片,动画场景少、角色少、制作精良、情节引人入胜,如《奥迪传说》等。作为一个新兴的动画类型,随着计算机技术的进一步发展,也一定会出现更多的新生事物,进入更为广阔的创作空间。(图 3-59 和图 3-60)

图 3-59　网络动画片《精忠报国》

图 3-60　美国手机动画片《奥迪传说》

图 3-60(续)

> 思考与练习
>
> 1. 理解"主流动画"和"非主流动画"的特征,思考如何把握"非主流动画"的创作方向。
> 2. 了解平面动画和立体动画的特点,思考如何在动画创作中把握动画的这些特征,使动画的特点更加明确有特色。
> 3. 理解动画的叙事方式等特征,思考如何在自己的动画创作中使用。
> 4. 认真思考动画的传播类型,分析在不同传播模式中的艺术性和商业价值。

第4章 动画的风格流派

学习目标：

通过学习,了解动画的风格流派,并对动画的各风格流派特点有较深的了解。使学生们在动画创作时能有一个全新和全面的认识,以便借鉴和应用于创作之中。

学习重点：

本章的学习重点是动画各风格流派特点的讲解和掌握。通过本章的学习,学生要了解动画各个不同风格流派的创作特征、技术手段、叙事和传播方式的特点等,重点是把动画的风格流派特点合理地应用于创作之中。

不同国家、民族和地域都有各自的特点。动画发展近100年,经历了各国政治、经济、文化、艺术、宗教、思想的演变等社会因素的影响,以及艺术家个人思想、艺术观念、审美倾向的不同,动画也形成了不同的流派及其相应的风格特征。

4.1 亚洲动画及流派

亚洲共有48个国家,每个国家由于所处地域不同,文化、信仰、生活、习俗等存在差异,又形成各自不同的特点。如日本动画由于地域、习俗、历史和政治的原因,对题材有一定的限制性,对角色造型没有过分夸张的色彩,甚至连背景也主要以写实色彩为主,这样更有利于营造一种雅静的气氛。像动画电影《龙猫》在对诗意的推崇以及《萤火虫之墓》中对深红色的夸张应用,为整个画面奠定了亦真亦幻的主体色调,让沉闷和血腥贯穿于影片的始终,使影片多了一种悲情主义色彩。而在我国传统文化中,在色彩的应用上,红色多代表着权利和吉祥。用中国红表现将军不仅能说明他有一定的权利,也能反映出一种吉祥和喜庆之感。如《哪吒闹海》中的陈塘关总兵李靖、《骄傲的将军》中的将军和《大闹天宫》中孙悟空当弼马温时穿的官袍都是红色的。在《大鱼海棠》中红色的应用有着吉祥的寓意。其他国家也各有自己的特色,体现不同的民族特征。

4.1.1 中国动画

1. 大陆

中国早期动画要追溯到20世纪20年代。随着美国无声动画《大力水手》《墨水瓶人》《勃比小姐》等传入我国,以中国动画先驱万氏三兄弟(万籁鸣、万古蟾、万超尘)为代表的第一代动画人应运而生。1922年万氏兄弟拍摄了中国第一部广告动画片《舒振东华文打字机》,从此揭开了中国现代电影动画技术的秘密,开创了动画的先河。1926年万氏兄弟绘制了中国第一部动画片《大闹画室》,这部动画是万氏兄弟受到美国麦克斯·佛莱雪兄弟的动画片《墨水瓶人》的影响拍摄出来的。影片描述了一位画家正在案头作画,从画板上跳出一个穿着中式服装的小人不停地捣乱,闹得画家无法工作。画家气愤地捕捉小人,小人十分机灵,到处乱窜,弄得房间里一塌糊涂。最后,画家捉住小人,小人才回到画板上。这部动画是真人和动画合拍的,真人可以缩小到跟纸人一样大小,也可以还原。在当时来看这种绘制和拍摄的技术是非常新颖的。1927年,万氏兄弟完成了另一部动画片《一封书信寄回来》。1930年万氏兄弟摄制了与前两部类似主题的影片《纸人捣乱记》。随着震惊中外的"九一八"事变的爆发,在1931—1939年期间,万氏兄弟制作了《同胞速醒》《精诚团结》《狗侦探》《血钱》《龟兔赛跑》《蝗虫与蚂蚁》《骆驼献舞》《民族痛史》《新潮》《抗战标语卡通》《抗战歌辑》等一系列动画片。这些动画片都寓有反对日寇侵略、宣传抗日救国,反对封建和帝国主义并传播科学知识及儿童观赏寓意等内容,深受观众欢迎。其中拍摄于1935年的《骆驼献舞》是中国动画史上第一部有声动画片,开启了动画从无声到有声的新大门。《骆驼献舞》是根据《伊索寓言》中的一则故事改编而成的,讲述了狮子设宴请客,百兽云集,猴子在宴会上表

演舞蹈,舞姿优美赢得观众的阵阵掌声。骆驼本不会跳舞,但自作聪明好出风头,也上台献舞,结果功夫不到家,弄得当场出丑,惹得观众哄堂大笑并被赶下台去。这部动画是中国动画发展史上的一个转折。

1941年万氏兄弟又推出了中国第一部大型长动画片《铁扇公主》。这部时长80分钟的长片,是将我国传统名著《西游记》第五十九至六十一回"孙行者三调芭蕉扇"的故事改编成了一部适合当时国内历史背景的反压迫、反奴役、反侵略的动画长片。这种隐喻的表现手法一方面表现了万氏兄弟的爱国情操,另一方面是"文以载道"的中国传统意识在起作用。这种思想讲的是将某种意识形态注入到作品中达到教化民众的目的,它以鲜明的立场及健康的方法来正确引导社会公众。为了拍成这部影片,先后有100多人参与,绘制了近两万张画稿,经过一年半的摄制,拍出未剪辑的胶片达1.8万余尺(1尺=0.33米),最后成片长达9000余尺。影片除借鉴了美国动画片中的一些元素外,还大胆吸取了中国古典绘画和古典文化艺术的元素。影片中的孙悟空采用京剧的扮相,明显地突出了猴子的特征并巧妙地运用了拟人手法,绘画技巧出神入化。全片内容着力表现唐僧师徒在赴西天取经的路途中与牛魔王、铁扇公主奋力拼搏并最终取得胜利的大无畏精神,暗示了中国抗日战争艰苦的经历和最终将取得胜利的情景。该片的推出应该说在当时具有划时代的意义,被载入了世界电影的史册。(图4-1和图4-2)

图4-1 中国第一部有声动画片《骆驼献舞》

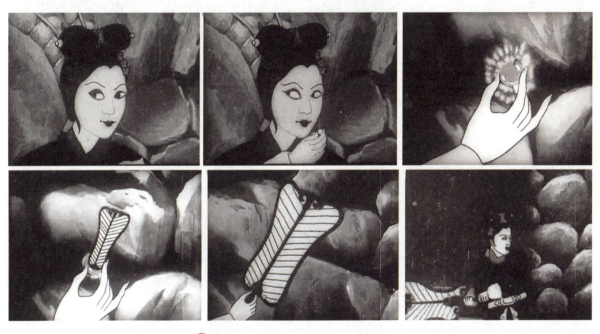

图4-2 中国第一部长动画片《铁扇公主》

1946年中国共产党在黑龙江省鹤岗市建立了东北电影制片厂,它是新中国的第一个电影制片厂。其前身是在抗战胜利后接收的日本"满洲映画株式会社"的基础上建立起来的东北电影公司。在1947年生产了新中国第一部木偶片《皇帝梦》,此片为新中国美术电影第一部木偶片,采用傀儡戏的夸张手法,揭露国民党政府的黑暗和腐败。1948年东北电影制片厂拍摄了新中国第一部动画片《瓮中捉鳖》,该片结合东北三年解放战争的发展形势,发挥时事宣传艺术的特点,叙述了蒋介石在美国支持下强行发动内战,最后在人民解放军的强大力量打击下,像瓮中之鳖那样束手被擒。影片想象丰富,夸张巧妙,节奏明快,动感性强,在动画绘制上达到了一定的水平,为新中国动画的发展拉开了序幕。1950年,东北电影制片厂美

术组并入上海电影制片厂美术组,中国动画先驱万氏兄弟和一些文学家、艺术家也加入其中,为我国动画事业发展奠定了基础。同时期拍摄的还有中国第一部彩色木偶片《小小英雄》和第一部彩色动画片《乌鸦为什么是黑的》。在 20 世纪 50 年代中期创作的《神笔马良》和《骄傲的将军》应该说是"中国学派"开山之作,并在当时提出了动画应与本民族传统文化相结合,走民族化道路,将传统文化和技术融入动画片的创作中,在角色和背景设计、表演以及音乐中充分吸取传统造型和戏曲表演艺术并加以改造发挥,从而确立了中国动画在民族风格上的发展方向。(图 4-3)

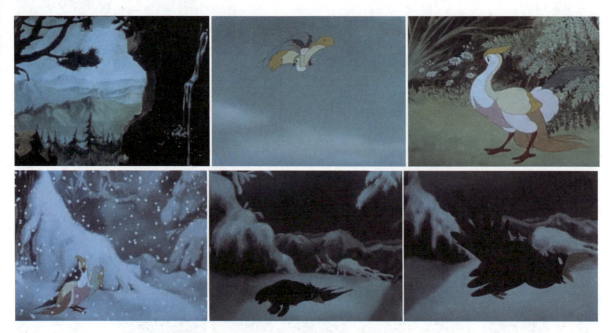

图 4-3　中国第一部色彩动画片《乌鸦为什么是黑的》

1957 年,中国上海美术电影制片厂成立,特伟任厂长。1956 年 4 月 28 日,毛主席在中共中央政治局扩大会议上提出:"百花齐放、百家争鸣,应该成为我国发展科学、繁荣文学艺术的方针。"这一方针的提出,经中共中央确定为关于科学和文化工作的重要方针。具体内容是:在学术领域内实行社会主义民主;提倡不同艺术形式和风格自由发展;允许不同学派并存;学术、文艺领域的是非问题通过自由讨论、学术研究、文艺实践去解决,反对采取行政命令式简单粗暴的方法。由于"双百"方针的贯彻执行,促进了中国科学文艺事业的繁荣发展,这一时期也是中国动画精品迭出,繁荣昌盛的时期。拍摄了大批在国内外动画领域中影响深远的经典之作。1958 年,万古蟾带领胡进庆、刘凤展等创作者汲取了中国皮影戏和民间剪纸等艺术精髓,成功拍摄了第一部具有中国风格的剪纸片《猪八戒吃西瓜》。片中人物的造型不受自然色彩束缚,采用民间美术传统的对比色,格外鲜亮、悦目。除了吸取皮影和剪纸的优点外,还将传统戏曲的服饰特点糅合其中,极具民族特色。1960 年,由虞哲光等动画工作人员充分发挥折纸这一适合儿童模仿、启发想象力和创造性特点,拍摄了我国第一部折纸片《聪明的小鸭子》,使美术片增加了新的片种;1961 年,我国第一部水墨动画片《小蝌蚪找妈妈》诞生。水墨动画片一经推出便折服了世界动画影坛,从此独树一帜;1963 年,又拍摄了水墨动画《牧笛》,用水墨来表现人物、家畜和山水,扩大了水墨动画片的表现领域。水墨动画富有韵律的画面、诗般的意境,给人以美的享受,动画艺术也达到一种新的审美境界。

中国经典动画电影《大闹天宫》从 1961—1964 年,历时四年时间创作完成,绘制了近 7 万幅画作,成为中国动画史上的鸿篇巨制。应该说这部片子把古典文学名著《西游记》中前七回从"灵根孕育源流出"到"八卦炉中逃大圣"的一段演绎得活灵活现,妙趣横生。将孙悟空这个具有猴的本性、神的威力、人的感情的中国式神话英雄,生动地再现于动画银幕,成功地塑造了一个在我国动画界闪耀的动画明星形象。

在当时没有特技、计算机和数字技术的情况下,这部动画是完全通过手工制作出来的 50 分钟的上集和 70 分钟的下集,仅绘制就投入了近两年的时间。著名工艺美术家张光宇、张正宇兄弟担任本片的人物形象和背景设计,在造型、背景、用色等方面借鉴了古代绘画、庙堂艺术、民间年画的特色,又将中国传统戏曲的表演艺术融入其中,渗透着中国民族特色特有的浪漫、夸张与优美。《世界报》曾评论此片说:"《大闹天宫》不但具有美国迪士尼作品的美感,而且造型艺术又是美国迪士尼作品所做不到的,它完全表达了中国的传统艺术风格,是动画片的真正杰作"。1962 年该片获得了捷克斯洛伐克第十三届卡罗维发利国际电影节短片特别奖;1962 年获得了第二届大众电影"百花奖"最佳美术片奖;1978 年获得了英国伦敦国际电影节年度杰出电影;1980 年 5 月获得了第二次全国少年儿童文艺创作评奖委员会一等奖;1982 年 8 月获得了厄瓜多尔第四届国际儿童电影节三等奖。《大闹天宫》的推出,标志着中国动画民族风格的形成。此外,这一时期还摄制了一系列优秀影片,如《小鲤鱼跳龙门》《济公斗蟋蟀》《大奖章》《人参娃娃》《没头脑和不高兴》《等明天》《金色的海螺》《冰上遇险》《红军桥》《半夜鸡叫》《草原英雄小姐妹》等,特色鲜明、题材多样是这一时期中国动画片的特点。(图 4-4 和图 4-5)

图 4-4　中国第一部水墨动画片《小蝌蚪找妈妈》

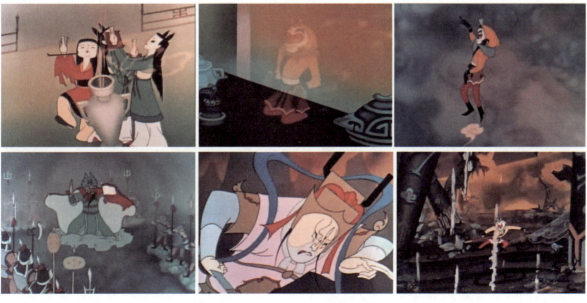

图 4-5　中国经典动画电影《大闹天宫》

1966—1972年，中国动画的创作中断了6年。虽然在1973年上海，美术电影制片厂恢复生产，但大多数故事的内容形式比较单调且具有很强的政治色彩。这一时期的动画电影有《小八路》《小号手》《东海小哨兵》等，多是用写实主义的手法描写革命战争和阶级斗争的政治题材动画片。值得一提的是，1973年拍摄的《小号手》曾获得1974年南斯拉夫第二届萨格勒布国际动画电影节一等奖。

 1978年，中国进入了改革开放时期。在这一时期，中国动画如雨后春笋般大量涌现并且呈现多种形式，民族风格得到了进一步发展，中国动画创作进入了第二个高产期。其后的10年间，涌现出多家新的动画生产部门，改变了上海美术电影制片厂一枝独秀的局面，全国共生产电影动画片219部，产生了大批代表中国动画片水平的优秀影片，如《狐狸打猎人》(1978年)、《哪吒闹海》(1979年)、《喵呜是谁叫的》(1979年)、《母鸡搬家》(1979年)、《愚人买鞋》(1979年)、《好猫咪咪》(1979年)、《丁丁战猴王》(1980年)、《老狼请客》(1980年)、《张飞审瓜》(1980年)、《雪孩子》(1980年)、《三个和尚》(1980年)、《三只狼》(1980年)、《我的朋友小海豚》(1980年)、《小鸭呷呷》(1980年)、《真假李逵》(1981年)、《抬驴》(1981年)、《善良的夏吾冬》(1981年)、《摔香炉》(1981年)、《猴子捞月》(1981年)、《人参果》(1981年)、《崂山道士》(1981年)、《九色鹿》(1981年)、《咕咚来了》(1981年)、《蛐蛐》(1982年)、《小红脸和小蓝脸》(1982年)、《小熊猫学木匠》(1982年)、《假如我是武松》(1982年)、《淘气的金丝猴》(1982年)、《瓷娃娃》(1982年)、《鹿铃》(1982年)、《鹬蚌相争》(1983年)、《长了腿的芒果》(1983年)、《老鼠嫁女》(1983年)、《蝴蝶泉》(1983年)、《天书奇谭》(1983年)、《老猪选猫》(1983年)、《火童》(1984年)、《三十六个字》(1984年)、《西岳奇童》(1984年)、《三毛流浪记》(1984年)、《女娲补天》(1985年)、《草人》(1985年)、《夹子救鹿》(1985年)、《水鹿》(1985年)、《金猴降妖》(1985年)、《网》(1985年)、《大扫除》(1985年)、《超级肥皂》(1986年)、《新装的门铃》(1986年)、《不怕冷的大衣》(1986年)、《狐狸送葡萄》(1987年)、《长大尾巴的兔子》(1987年)、《选美记》(1987年)、《不射之射》(1988年)、《鱼盘》(1988年)、《八仙与跳蚤》(1988年)、《山水情》(1988年)、《螳螂捕蝉》(1988年)、《强者上钩》(1988年)、《鲁西西奇遇记》(1989年)、《独木桥》(1988年)、《牛冤》(1989年) 等。

 这一时期，我国制片商也开始生产电视动画系列片，并产生了一大批观众耳熟能详的优秀作品，如《葫芦兄弟》(1987年)、《邋遢大王历险记》(1986年)、《阿凡提的故事》(1979—1989年) 等；同时，中国动画片的社会影响和国际声誉也大幅跃升，赢得了广泛的赞誉。这一时期生产的《哪吒闹海》与《三个和尚》可以称得上是中国动画的经典之作。《哪吒闹海》于1978年5月开始筹备，1979年8月由王树忱、严定宪、徐景达三位导演共同拍摄完成，它是中国第一部彩色宽银幕动画长片。全片制作共耗时一年零三个月。"哪吒闹海"故事源于元代《三教搜神大全》，故事人物出自古典神话小说《封神榜》。应该说当年《哪吒闹海》这部动画从主题和立意上基本摆脱了原著，把哪吒刻画成为一个富有人情但又充满正义和胆识的英雄形象。1979年时任中央工艺美院院长的著名画家张仃先生为哪吒设计了动画形象：身穿甲胄，右手上扬，执有宝戟，左手横胸，手执乾坤圈，脚踩风火轮，身缠飞带，做腾云驾雾状。直到现在，国内凡有涉及哪吒形象的影视剧无不以本片的形象作为主要参考对象。整部影片场面气势宏大、色彩鲜艳、造型奇美，既有传统的一面又有创新的意识，全片充满丰富的想象力。《哪吒闹海》在1979年获文化部优秀影片奖、青年优秀创作奖；1980年获第三届电影"百花奖"最佳美术片奖。同年还作为第一部在戛纳参展的华语动画电影，蜚声海外；1983年获菲律宾第二届马尼拉国际电影节特别奖；1988年获法国第七届布尔波拉斯文化俱乐部青年国际动画电影节评委奖及宽银幕动画长片奖。

 1980年由徐景达导演的动画短片《三个和尚》的故事是出自民间的谚语"一个和尚挑水吃，两个和尚抬水吃，三个和尚没水吃"为依据创作的。影片讲述了山上有座小庙，里面有个小和尚，他每天挑水、念经、敲木鱼，给观音菩萨案桌上的净水瓶添水，夜里不让老鼠来偷东西，生活过得安稳自在。不久，来了位高和尚，一到庙里就喝光了半缸水。小和尚叫他去挑水，高和尚心想一个人去挑水太吃亏了，便要小和

尚和他一起去抬水,两个人只能抬一只水桶,而且水桶必须放在扁担的中央,两人才心安理得。这样,总算还有水喝。后来,又来了个胖和尚,他也想喝水,但缸里没水。小和尚和高和尚叫他自己去挑,胖和尚挑来一担水,立刻独自喝光了。从此谁也不挑水,三个和尚没了水喝,大家各念各的经,各敲各的木鱼,观音菩萨面前的净水瓶也没人添水,花草也枯萎了。夜里老鼠出来偷东西,谁也不管。结果老鼠猖獗,打翻烛台燃起了大火,三个和尚这才一起奋力打水救火,终于将大火扑灭。他们也觉悟了,从此三个和尚齐心协力一起打水。这是一部在当时来看题材非常新颖别致且具有国际化风格的动画,导演运用简洁的表现手法,从三个和尚在一起时不同的态度进行对比,细节生动,动作极富表现力。另外,就当时动画节奏普遍较慢的现状来说,该片的情节与音乐的节奏是同步进行的,极具节奏感与现代感,人物设计造型也别具一格,简单的线条勾勒出令人耳目一新的幽默和夸张的形象。这部动画片篇幅虽短但寓意深刻,既继承了传统的艺术形式,又吸收了外国现代的表现手法,是发展民族风格一次新的尝试。这部影片1980年获文化部优秀影片奖;1981年获第4届欧登塞国际童话电影节银质奖;1981年获第一届金鸡奖最佳美术片奖;1982年获第32届西柏林国际电影节短片比赛银熊奖;葡萄牙第6届爱斯宾诺国际动画电影节最佳影片奖;1983年获菲律宾第2届马尼拉国际电影节儿童片特别奖;1984年获厄瓜多尔第6届基多国际儿童电影节特别奖。它是中国美术片中获奖最多的影片之一。(图4-6和图4-7)

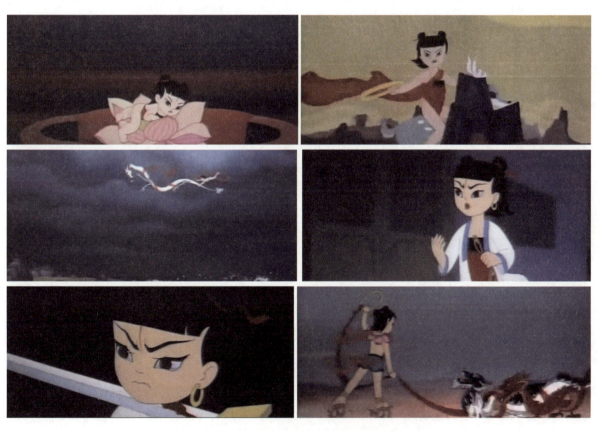

图4-6　中国第一部彩色宽银幕动画电影《哪吒闹海》

图4-7　中国获奖较多的经典动画片《三个和尚》

图 4-7（续）

20世纪90年代是中国动画片生产的转型期，动画片的制作数量开始呈现出高速增长的趋势。1980年，中国正式引进第一部日本电视动画系列片《铁臂阿童木》并登上央视银幕，紧接着，捷克动画系列片《鼹鼠的故事》与美国动画《蓝精灵》《猫和老鼠》《米老鼠和唐老鸭》以及日本的动画系列片《聪明的一休》等国外动画系列片源源不断进入中国市场。大量的外来品深刻影响了国内新一代观众的欣赏口味。美式和日式的卡通文化迫使中国本土动画朝着具有国际化品位的方向发展。在新的商业体制的制约下，中国动画片的制作单位在不断增加，从事动画的专业人士不断增多，新的计算机动画制作技术开始发展。中国动画开始在兼顾民族风格和传统文化的基础上采用美、日等动画艺术创作形式进行新的尝试。

受美国大型动画电影体制的影响，1999年我国第一部投资1300万元拍摄的动画电影《宝莲灯》成功播映。它改编自我国民间流传甚广的经典神话故事，讲述了三圣母爱上了人间书生刘彦昌，触犯了"天规"，三圣母的哥哥二郎神得知后带领天兵天将前来围捕，将三圣母压在了华山之下。三圣母的儿子沉香从土地爷口中得知自己的身世，为了救出被压在华山下的母亲，历经重重磨难，沉香最终凭着坚定的信念、过人的勇气与智慧，战胜了二郎神，劈开华山救出了母亲。本片从1995年开始筹备，历时四年后才上映。当时，该片的人物造型设计、编导等创作环节，动用了美影厂的一流人员，全片共有60位原画师和动画师、20位背景美术师、技术人员参加制作。总共绘制逾15万幅动画画面、2000余幅背景、4000张前期美术设计稿。《宝莲灯》不仅在配音方面首次采用了国际上惯用的先期音乐和对白手段以及全数码立体声技术，而且在对白录制方面还邀请了我国影视界的众多知名艺人加盟。当年本片票房达2400万元，在全年中国电影票房收入总排名第二，这也是第一部中国动画走市场路线获得巨大成功的影片。20世纪90年代中后期，国产动画取得了长足的发展，其中包括具有娱乐性的动画片的创作，大量的对外加工片和合拍片的飞速发展，网络动画、广告动画创作能力也明显提高，与动画相关的教育日渐普及。这一时期生产的优秀动画长片有：《宝莲灯》（1999年）、《猫咪小贝》（1999年）、《马可·波罗回香都》（2001年）；优秀动画短片有：《鹿与牛》（1990年）、《雁阵》（1990年）、《医生与皇帝》（1990年）、《眉间尺》（1991年）、《十二只蚊子和五个人》（1992年）、《麻雀选大王》（1992年）、《鹿女》（1993年）、《音乐船》（2000年）等；优秀系列动画片有《大盗贼》（1989年）、《哭鼻子大王》（1995年）、《大头儿子和小头爸爸》（1995年）、《爱的旅程》（1997年）、《傻鸭子欧巴儿》（1997年）、《蓝皮鼠和大脸猫》（2000年）、《学问猫教汉字》（1998年）、《我为歌狂》（2001年）、《西游记》（1998年）、《中华传统美德故事》（1997年）等。（图4-8和图4-9）

图 4-8 中国第一部商业动画电影《宝莲灯》

图 4-8（续）

图 4-9 中国动画短片《抬驴》

 21 世纪的中国，国产动画创作呈现出良好的发展势头，在试验短片、电视动画、动画教育、商业动画等各方面都有长足的进步。2001 年由北京轶形梦幻数字图像技术有限公司，联合中国儿童电影制片厂，共同出品国内首部全三维数字动画电影《小虎斑斑》上映。影片以环境保护为主题，讲述了小虎斑斑为了拯救被污染的森林，历尽艰辛取回了仙露，但是在返回途中被垃圾怪人骗走了仙露，并被栽赃。斑斑在逆境中考验了自己的意志，与垃圾怪人展开了英勇的搏斗，最终将垃圾怪人打倒在沸腾的岩池中夺回了仙露，拯救了森林的故事。这部动画从 1997 年开始制作，历时 40 个月才制作完成，总投资高达 2000 万元。全片共绘制 12 万张原动画。该片在形象设计上采用了中国传统的民族元素，使传统与现代相融合，这部动画的成功对我国在动画以及数字图像电影创作方面具有积极的意义。2002 年本片获得了第八届中国电影华表奖优秀美术片奖。2006 年，一部投资过亿元人民币，动用了 400 多名动画师、历时五年之久打造的投资最大、制作周期最长的计算机 CG 动画《魔比斯环》上映，它代表了这一时期中国动画电影向海外市场发展的一个重要标志，它是中国首部拥有"百分之百自主版权"的全 3D 动画电影，填补了该领域中国原创的空白，并在国际三维动画领域上占有了一席之地。2007 年暑期，上海电影集团有限公司、上海美术电影制片厂推出了一部描写民族史诗故事的电影动画《勇士》，本片作为庆祝内蒙古自治区成立 60 周年的献映电影，全片长 83 分钟，总投资达 1500 万元，制作周期超过 5 年。《勇士》这部动画以民间传说为蓝本，影片讲述一个曲折动人的爱情故事，蒙古族青年巴特尔为报杀父之仇，来到科尔沁草原，在奔马的乱蹄之下救起了几乎葬身的少女乌日汗，两人坠入爱河。不料，乌日汗的父亲正是巴特尔要找的仇人，于是，一场隐藏了 16 年的阴谋浮出水面。法国著名导演吕克·贝松曾在观看了《勇士》的人物造型、背

景设计后对该片导演王加世发出这样的感慨："你们的人物造型是别人画不出来的！"《勇士》在制作上采用了传统手绘和三维动画相结合的方式，其中健康向上的励志主题、气势恢宏的画面以及民族元素为本片增色不少。

2007年6月29日，由美国迪士尼公司和中国中影集团首次合拍的真人动画电影《宝葫芦的秘密》在全国上映。这部真人动画电影改编自我国著名儿童文学家张天翼创作于1958年的同名童话作品，它是张天翼的最后一部长篇童话作品，也是他儿童文学创作的巅峰之作。这样一部带有浪漫梦幻色彩的作品，一经问世就受到无数青少年读者的喜爱。《宝葫芦的秘密》讲述了小学六年级学生王葆，喜欢幻想，犹如《哆啦A梦》中的主角大雄一样，想得到一个帮手来帮他轻松地实现愿望。一天，王葆在钓鱼时偶遇传说中能实现任何愿望的宝葫芦，当得到宝葫芦后，王葆的生活一下变得随心所欲，但同时也给他带来了不少麻烦。通过一系列事件，王葆最终明白想要获得成功和别人的认可只有通过自身的努力来实现。随着本片的推出，可以发现中国的动画市场正在快速地发展。国外的动画公司也想进入中国电影动画市场进行拓展，在机遇与挑战面前，对中国动画市场提出了更高的要求，动画不仅要靠技术制作，还要树立品牌，形成一条与动画相关的产业链，如开发与之相关的玩具、图书、唱片、衣服甚至主题公园来带动整个产业经济，并且要了解市场需要，倾听受众需求，结合自身优势扬长避短，走出一条适合中国动画产业的发展道路。与此同时，中国的动画公司、生产企业和动画片产量也持续增长。

至2007年我国已有20多个省市将动漫产业作为新兴的文化产业来扶持，北京、上海、广州、成都、重庆等城市还相继建立了动漫产业基地。据国家工商总局对全国27个省区市的统计，目前，全国动漫制作机构已达约6000家。2001年国内共生产动画短片7部，系列动画片42部，总产量约18000万分钟。2002年共生产53部动画系列片及短片，总产量共约17300分钟，接近2001年的水平。2005年动画的产量增长到42700万分钟，到了2006年中国动画产量已达到82000分钟，国产动画产量连续三年翻番。而2007年一季度，国产动画产量已达到22000分钟，比去年同期产量增长7000分钟。国产动画片除了在数量上明显增多外，像《福娃奥运漫游记》《中华小子》《小鲤鱼历险记》《天上掉下个猪八戒》《魔豆传奇》《围棋少年》《隋唐英雄传》等也相继问世。

这个时期各种动漫网站十分活跃，计算机动画和网络媒体动画呈现出飞速发展的势头。尤其是Flash动画，已在学生和动画爱好者中流行开来，动漫创作和展播活动十分踊跃，动画教育发展迅猛。

由于国内绝大多数大专院校的动画教学历史还太短，在师资、教材、教学体系、课程设置等方面都不够完备，所以中国动画教育产业未来的发展，除了要切实加强动画创作队伍的培养，建立和完善有利于优秀人才脱颖而出的用人体制，也要完善在选拔留校生和招收研究生等措施，进一步培养全方面的高级动画人才，只有两者都能很好地兼顾，中国动画教育未来才能发展得更好。(图4-10和图4-11)

图4-10 中国CG动画《魔比斯环》

图 4-10（续）

图 4-11 中国动画电影《勇士》

2010年后国产动画电影进入了新的转折点，商业动画正在和国际接轨，不断推出故事新颖、画面美幻的动画电影。如2008年的《风云决》；2011年的《魁拔》《功夫料理娘》；2012年的《侠岚》；2013年的《纳米核心》；2014年的《龙之谷：破晓奇兵》；直至2015年3D动画电影《西游记之大圣归来》的上映，打破了国产动画的票房纪录，口碑票房双丰收，终于让观众对国产动画电影重拾信心。

自此，2016年的《大鱼海棠》、2019年的《哪吒之魔童降世》《白蛇：缘起》、2020年上映的《姜子牙》等相继推出，不仅是此类型题材的突破，更为中国动漫市场注入新活力，在内容层面促使行业继续向精品化方向发展，与世界同步。（图4-12～图4-16）

图4-12　中国动画电影《西游记之大圣归来》

图4-13　中国动画电影《大鱼海棠》

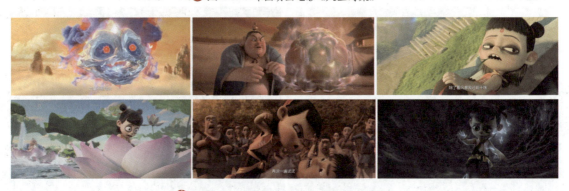

图4-14　中国动画电影《哪吒之魔童降世》

图4-15　中国动画电影《白蛇：缘起》

图 4-16　中国动画电影《姜子牙》

2. 香港地区

我国香港地区在 1840 年鸦片战争之前,只是一个人口仅 5000 人的小渔村,时至今日,香港地区的人口已经超过了 800 万,这么小的地方,却创造了许多亚洲电影的奇迹。香港地区素有"东方好莱坞"之称,它的电影事业十分发达,而说到港产的动画片,能使人快速联想到并使港人引以为豪的动画佳作便是《麦兜的故事》了。《麦兜的故事》本来是香港地区的原创动画,麦兜更是香港地区原创 Q 版动画人物。它是一部与以往其他动画片类型很不一样的动画,人物的造型和对白都非常有趣,麦兜是一只可爱的小猪,他生活在香港地区的草根阶层,故事讲述的是他生活中的点点滴滴,里面充满了幻想和搞笑的元素,就像某快餐广告里放的独唱:"我名叫作麦兜兜,麦兜的兜……快来吃麦麦吉祥套餐"。在香港地区如果听到这样的台词,人人都会知道,是那只可爱的小猪来了。动画片无论从语言、造型、故事情节上都别具一格,不夸张绚丽,并且注重内容的文学性,加进了和主流美式动画不同的浪漫、美好、细致的草根情感,以生活化的氛围给观众营造出一种亲切感。麦兜的故事讲述着香港地区一幕幕过去的历史,让人回味、思考、感动。应该说麦兜这部动画开辟了香港地区动画界的新道路,创造了一位全新的本土卡通偶像。就连香港地区回归十周年大型文艺晚会都是以麦兜和妈妈麦太的一段对话作为开场的,它的出现不仅给香港地区市民一种无与伦比的亲切感,也体现出了香港地区人的勤劳与奋斗精神。麦兜与港产长片《狮子山下》《精神》并列为三张香港地区名片,其影响力可见一斑。

2001 年,《麦兜的故事》上映后带来轰动,令香港地区观众和香港地区动画人看到了香港地区动画电影的前景。没有好莱坞式的三维动画技术,也没有日本人天马行空的想象,地道的香港地区故事同样能吸引观众。《麦兜的故事》曾荣获动画界奥斯卡——法国昂西国际动画节"最佳动画奖"、蒙特利尔国际儿童电影节"最佳长片大奖"、首尔国际动画节"最佳动画大奖"、中国台湾地区金马奖"最佳动画片"、中国香港地区国际电影节"国际影评人大奖"等殊荣。2004 年制作的第二部《麦兜的故事:菠萝油王子》更是赢得了未预料到的佳绩,两部动画不但票房口碑俱佳,也得到了多个国际影评的高度评价及奖项,并发行至欧洲及东南亚多个国家。由于前两部在口碑与票房上的成功,在 2006 年时推出了一部真人版的《春田花花同学会》。虽然真人的戏份占据整部影片大约 2/3,38 位明星共同演出,但是影片的主角仍然是那只可爱的小猪,38 位明星全是配角。现在中国香港地区的动画正在逐渐步入一个全新的发展阶段。(图 4-17)

图 4-17　中国香港地区动画电影《麦兜的故事》

图 4-17（续）

3．台湾地区

我国台湾地区的动画虽在 20 世纪 50 年代就有原创作品，可市场反映不佳，所以真正的台湾地区动画兴起要从 20 世纪 70 年代算起，仅有 30 多年的历史，这一路走来并不是那么平坦。时至今日，随着技术的创新、新秀的崛起，台湾地区的动画产业已是世界动画界不可小觑的重要部分。

（1）台湾地区动画开创期：20 世纪 70 年代这一时期台湾地区动画产业从无到有，一方面借着帮美国与日本动画代工吸取经验，另一方面则在自制动画的道路上摸索。这一时期日式与美式代工的经验深深地影响了台湾地区之后 30 年的动画发展。由于 70 年代正是日本动画开始盛行的时期，台湾地区主要为日本动画代工，主要作品有《新西游记》《封神榜》《未雨绸缪》《丁丁梦游记》。1971 年台湾地区第一家动画公司"中华卡通制作公司"成立。随后一些本土的动画公司也相继成立并开始创造一些原创作品，而且有些动画影片也获过金马奖，如有着"台湾动画超人"之称的邓有立先生在 1973 年制作的卡通片《中国文字的演变》一举拿下了当年台湾地区金马奖"宣扬文字特别奖"。1978—1983 年是台湾地区为美国动画代工的时期，主要作品有《牛伯伯》《小叮当大战机器人》《三国演义》《红叶少棒》《老夫子》《四神奇》《乌龙院》，其中以漫画家王泽的作品《老夫子》拍成的动画成为台湾地区唯一卖座的影片。这一时期因为为美国动画加工，台湾地区才真正与世界动画界有了接触，同时，为日本动画代工也提高了台湾地区的动画制作技术。

（2）台湾地区动画发展期：20 世纪 80 年代这一时期是台湾地区动画发展的时期，台湾地区的动画加工技术显示出了高水平，此时台湾地区动画甚至接下迪士尼的订单，主导了美国电视卡通的档期，而漫画改编成动画长片也成为此时的风潮。1981 年，台湾地区自主创作的动画片《七彩老夫子》，入围了第十八届金马奖最佳动画影片奖，它是第一部用三维动画手法表现的动画影片。在它之前已经有 6 部"老夫子"产生，但这是第一部制成三维动画片的。剧中搞笑的人物和幽默的剧情使该片一经推出便大受欢迎。80 年代末，台湾地区动画界一些动画人士前往祖国大陆考察，并开展相关的业务和学术活动。

（3）台湾地区风格化动画的形成期：20 世纪 90 年代，动画产业进入了大陆，台湾地区和大陆有关机构开始合作。同时，台湾地区当局的支持下，自制动画的脚步也不曾停歇，类型也更广泛。本土题材与韩国合作拍摄的《魔法阿妈》在台湾地区本地引起强烈共鸣；《孔子传》由中、日、韩合资拍摄；1994 年，出品的《禅说阿宽》在第三十一届金马奖获得"评审特别奖"，该片的主角是个在大家眼中不务正业的人，后来到山上修行，在修行中发生了很多事，让他悟出了"心中有佛"的道理。这是一部很有内涵的动画片。到了 90 年代中期，由于计算机技术的发展，三维动画开始崭露头角，《阿贵》的狂热风潮预示着新世纪、新形态动画产业的来临。1998 年制作的《魔法阿妈》获得第一届台北电影节商业类年度最佳影片、芝加哥儿童国际电影节观众票选最佳影片，并入围第三十五届金马奖最佳动画片。

（4）台湾地区动画创新期：进入 21 世纪后，动画技术随着计算机技术的迅猛发展逐步强化起来。这一时期，全球动画产业竞争开始白热化，3D 技术、游戏、网络与商品的发展带给台湾地区动画产业前所未有的冲击与商机。游戏产业蓬勃发展，广告与电影特效也广泛运用动画和数字技术，3D 动画成为主流，国际竞争与合作的态势也愈加明显。这一时期的主要卖点是依靠创意，《梁山伯与祝英台》《红孩儿大话火焰山》《阿贵》等动画长片的出现，持续展现出了台湾地区自制动画的坚持与实力。2003 年由台湾地

区"中影股份有限公司"与上海美术制片厂两岸业者合作拍摄的动画片《梁山伯与祝英台》经过两年的制作才完成,该片改编自中国经典戏剧代表作之一——《梁祝》。但这部动画的内容和传统戏剧的《梁祝》不同,它是以现代年轻人的思维创作的,颠覆传统,人物对白非常现代化,类似现代的偶像剧。2005年号称"亚洲迪士尼"的宏广公司制作了台湾地区首部数字3D动画片《红孩儿大话火焰山》,该片无厘头的搞笑风格和节奏轻快的音乐,再加上带有浓郁中国风的山水背景,使得本片一经推出便斩获第四十二届台湾地区电影金马奖最佳动画长片奖。此外,这部动画片还是台湾地区自制的第一部进军世界的数字动画电影,现在两岸从业者正在携手共同发展中国动画之路。(图4-18和图4-19)

图4-18　中国台湾地区动画电影《魔法阿玛》

图4-19　中国台湾地区动画电影《红孩儿大话火焰山》

4.1.2　日本动画

日本动画受美国动画作品的风格及制作手法的影响而发展起来的,但是在后期慢慢形成了自己的风格,在创作上追求主题和题材上的多样性。主要有几个发展阶段。

1. 日本动画发展初期

日本最早的动画片是1906年制作的《一百块开心的脸》,从20世纪20年代开始,日本电影工作者开始以西方新研发的动画制作技术试制动画作品。制作的第一部动画电影短片或许是1917年由下川凹夫创作的《芋川椋三玄关———番之卷》,又或是北山清太郎创作的《猿蟹和战》,也有可能是幸内纯一的《埚凹内名刀》。但不论怎样,这三个人都为日本动画的初期发展做出了很大的贡献。日本第一部有声动

画片是1933年完成的《力与世界间女子》。日本动画电影在第二次世界大战期间仍保持一定创作数量,只是后期由于日本的军国主义动画题材开始偏向宣传和夸耀日本军国主义的路线,如《桃太郎·海之神兵》就是当时在这种题材下所创造的第一部日本长篇动画影片。

2. 日本动画迅速发展期

第二次世界大战后,日本动画取得长足进步,从手冢治虫漫画般的日本风格的卡通动画到宫崎骏的崛起,再到日本动画产业的建立,在全世界造成的一股动画旋风,离不开日本动画艺术家的贡献。1956年,大川博成立了"东映动画株式会社",1958年在导演薮下泰司的指导下推出了第一部取材于中国神话故事的彩色动画电影《白蛇传》,这是当时第一部由东映动画推向市场的日本动画作品,并一举获得第一届威尼斯电影节特别奖。本片的完成标志着日本动画制作工业化发展的开始。此后,东映动画又推出了日本第一部超宽银幕动画《少年猿飞佐助》和根据手冢治虫漫画改编的《西游记》,深受观众的好评。1968年推出《太阳王子——荷鲁斯大冒险》,影片描写了一名叫赫尔斯的少年为拯救村庄战胜冰魔的故事。此外,动画还详细描写了乡村打猎、捕鱼、婚礼等日常生活和劳动的场景,本片刷新了当时动画主要以儿童为主的历史。同时亦为后来日本动画"原创化"及"渐进式动画"运动打下基础。

在社长大川博先生带领下东映动画成立,这个时期成为日本动画的历史转折点,并培养出了一批日本动画大家,如手冢治虫、高田勋、宫崎骏、大冢康生、押井守等人。从此,日本动画在世界范围内崭露头角。1947年,由日本现代漫画之父手冢治虫发表了一套漫画连载作品——《新宝岛》,引起了读者的极大兴趣,销售突破40万册。他把电影和电视中变焦、广角、俯视等手法运用到漫画作品中来表现漫画画面,使人物都"运动"了起来。这是日本漫画表现手法的一次划时代的进步。1963年,由手冢先生带头制作的第一部电视动画片——《铁臂阿童木》在日本富士电视台播映,随即成为日本第一部最受欢迎的动画片。《铁臂阿童木》漫画创作始于1952年,这部作品奠定了手冢治虫在日本漫画界的地位。手冢先生赋予小机器人铁臂阿童木纯真、善良、勇敢、百折不挠的精神内涵,符合当时第二次世界大战后日本民众急切需要精神鼓励和安慰的大重建时的时代背景;同时,阿童木的形象又不同于美国式的无敌英雄,充满了东方民族的人性化特征。就精神和气质而言,《铁臂阿童木》是首个具有国际化风格的日本卡通形象,开启了日本卡通影视产品的一个主流方向。手冢治虫的贡献不仅是为日本现代卡通产业特别是漫画、动画制作体制奠定了基础,同时作为一个伟大的艺术家也展现了其作品的精神魅力和丰富的文化内涵。他创造了现在大众都已十分熟悉的"日式漫画"样式,这种独特的风格甚至影响了以后的欧美动画电影。(图4-20和图4-21)

图4-20 日本动画电影《白蛇传》

图 4-21　日本动画系列片《铁臂阿童木》

3. 20 世纪 70 年代日本动画进入新时代

这个时期,科幻动画成为主流。如果说手冢治虫的《铁臂阿童木》是日本动画的里程碑,那么 1970 年著名漫画家藤子不二雄创作的《哆啦 A 梦》则是日本动漫不断发展和变化的标志。1974 年日本动画史上第一部超级剧情片《宇宙战舰大和号》播出后便引起了轰动,造成"松本零士旋风"。在该片后,松本零士还创作了《银河铁道 999》和《1000 年女王》等深受欢迎的作品,动画成为一种大众化的休闲娱乐方式,动画业的巨大商业潜力得到充分的释放。此后由富野由悠季原创小说改编成的《机动战士高达》出现,则标志着一个新动画时代的到来。(图 4-22 和图 4-23)

图 4-22　日本动画系列片《哆啦 A 梦》

图 4-23　日本动画系列片《宇宙战舰大和号》

4. 日本动画的黄金时代

20世纪80年代是日本动画业较快发展的时期。由于美国电影《星球大战》的成功上映,使更多的动画以宇宙为主题。我们最为熟悉的中文版《太空堡垒》则是从三部日本科幻动画中创作出来的,那就是1982年经典动画作品《超时空要塞》、1983年的《机甲创世纪》和1984年的《超时空骑团》。这三部原本都是单独放映的动画长片,但被金和声公司的一位制片人卡尔·梅塞克和他的小组成员以剪接和修改的方式重新编写和设定,赋予人物西方化的语言、思维以及名字,并重新编配了所有配乐和插曲,将三个毫不相干的系列焊接成为一个统一的整体,《太空堡垒》在制作和播映的理念上取得了一系列突破,为20世纪80年代日本科幻动画的发展树立了典范。

在此,日本杰出的动画大师宫崎骏创造了一个传奇,他一方面把手冢治虫的精神发扬光大,另一方面以其渊博广阔的知识和深沉厚重的文化为依托,将传统观念中通俗幼稚甚至是低级的文艺形式上升到经典的地位。1964年,宫崎骏成为东映动画劳工协会的秘书长,当时高田勋是该协会的副主席。1968年,由东映动画制作,高田勋监制的动画《太阳王子——荷鲁斯大冒险》上映。宫崎骏在这部片子中担任原画和场景镜头设计,由此得到前辈高田勋的赏识,随后开始逐步担负起更重要的工作。1971年,宫崎骏离开东映动画,和高田勋、小田部羊一等人一起进A-Pro工作室工作。1973年,他和高田勋合作了动画《熊猫、熊猫》,宫崎骏担任脚本创作,个人风格又有了很大的发挥。次年《熊猫、熊猫》续集《雨中马戏团》上映。1975年,宫崎骏又到意大利和阿根廷拍摄外景,准备制作《寻母三千里》,同样也是担任场景设计。1978年,第一部全程由宫崎骏监制的作品——《未来少年柯南》在日本NHK电视台播出,颇受好评。宫崎骏的思想与风格在本片中得以展现。1979年12月,宫崎骏执导的动画电影《侠盗鲁邦三世——卡里奥斯特罗之城》上映,该系列片成为日本动画的保留节目。1984年,动画大师宫崎骏指导的剧场版动画《风之谷》上映,影片集中了宫崎骏动画制作的众多特色,优美精致的画面,丰富多彩的人物,幽默诙谐的对白,积极向上的精神,这一切使得宫崎骏作为老少皆宜的国民动画家的声名鹊起。1985年,宫崎骏成立了一个工作室,即著名的"吉卜力"工作室,这个工作室规模不大,但却拥有世界上最好的动画工作人员。他们创作出了很多优秀的动画作品,如1986年的《天空之城》,它是吉卜力工作室的开山之作,宫崎骏一人身兼原作、监制、脚本和角色设定四项重任,使得这部作品从头至尾注入了纯粹自己的理念。宫崎骏的音乐搭档久石让,也在这部动画中达到了他配乐生涯的顶峰。以后宫崎骏还制作了《龙猫》(1988年)、《魔女宅急便》(1989年)、《红猪》(1992年)、《幽灵公主》(1997年)等一大批优秀的动画作品。

2001年宫崎骏创作了代表他艺术生涯最高峰的动画作品《千与千寻》，影片讲述了一个奇幻的故事。故事从千寻一家的搬家旅途开始，在不小心误入一条不可思议的街道后，可怕的事情发生了，她和父母被卷入离奇的妖怪世界，父母还因为不遵守妖怪世界里的规则而变成了大肥猪，千寻只有孤独地留在幻境里。支配城镇的魔女强行改掉了千寻的名字，这更让她感觉到自我丧失的恐怖。把不劳动者变成猪，是这里残酷的法则。小千寻只有被迫在精灵汇集的温泉拼命工作，并伺机寻找解救自己和可以使父母恢复原状的方法。除了画面风格和人物的造型外，本片跟以往的宫崎骏电影最大不同之处，就是全片利用最尖端的数码技术，制作了日本第一部不用菲林的数码电影，所有上映本片的戏院，都要装上 DLP Cinema 数码电影系统才可以上映该片，虽然花费不菲，但却给人带来最大的视觉享受。这部动画片在2002年第52届柏林国际电影节上获得"金熊奖"，接着在2003年获得美国第75届奥斯卡长篇动画奖，并且成为日本有史以来最卖座的影片。这使日本动漫业备受鼓舞。曾任日本首相的小泉纯一郎在他的施政方针中曾提到，《千与千寻》代表着一种他们本民族曾经历过的克服困境并在成长过程中不断认识自我，积极向上的精神。

2002年，宫崎骏在日本三鹰市成立了"吉卜力美术馆"。美术馆由宫崎骏本人设计，处处充满梦幻色彩和童真，用色鲜艳，并在墙上画满花草树木，就如宫崎骏的动画，总让人置身于缤纷的童话世界，感受人间的真善美。在美术馆里，参观者不仅能欣赏到宫崎骏的原画作品，还能深入了解宫崎骏的动画制作过程和动画回顾展。

2004年，宫崎骏推出最新力作《哈尔的移动城堡》。故事背景为19世纪末期的欧洲，讲述了18岁的苏菲和继母以及两个姐姐居住在一个欧洲的小镇中，自从父亲死后，继母凡妮就把女儿们安排到原本由父亲经营的制帽小店营生，但是苏菲的两个姐姐却对此并不感兴趣。于是很快离开了制帽店，而苏菲则坚持留了下来。之后苏菲遇险但在哈尔的帮助下逃离险境，可不幸地被荒野女巫下咒变成一个90岁的老太太，在一次不经意间进入了神秘的哈尔移动城堡，随之在城堡中发生了一系列离奇而惊险的故事。故事的最后，苏菲拯救了奄奄一息的哈尔，破除了哈尔与卡西法之间的约定，并且帮助哈尔找回了自己的心，同时自己身上的魔法也被解除，会飞的移动城堡载着苏菲与哈尔过上了和平而幸福的生活。该片上映当年成为日本年度最卖座的动画影片，其观影人次成为日本电影史上第二高的影片。该片改编自英国的人气儿童小说家黛安娜·韦恩·琼斯的作品《魔法师哈尔与火之恶魔》，并延续了宫崎骏以往的风格，将动画上升到人文高度，将神奇想象变成美丽的画面，片中超凡的想象力给观众带来一场魔幻盛宴。影片以童趣的形式，寄托着人类的梦想和怀旧的情怀，并诠释了"人该活在和平与爱之中"及"反战"的故事主题。影片将日本的传统精神，生动地融合到颇具现代风格的故事中。本片在国际上多次获得大奖：2004年，荣获第61届威尼斯电影节技术贡献奖和每日电影、最佳日本电影奖；2005年，荣获东京动画当年最佳动画奖、最佳导演奖、最佳配音演员奖、最佳配乐、茂宜电影节观众奖以及美国西雅图国际电影节和第62届威尼斯电影节荣誉金狮奖；2006年获奥斯卡最佳动画长片奖提名和美国科幻协会颁发的科幻艺术年度最佳改编剧本大奖。这些被认为是儿童观看的动画，经过宫崎骏的创作，拥有了深刻的主题思想和震撼人心的魅力，从而改变了人们对动画片只适合少儿观看的看法，提升了动画在成人心中的地位。（图4-24和图4-25）

图4-24　日本动画片《太空堡垒》

图 4-24（续）

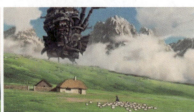

图 4-25　日本动画电影《哈尔的移动城堡》

　　日本动画界出色的、具有代表性的动画导演还有大友克洋，他被称为日本动漫之圣，其漫画作品以精细的画面、巧妙的剧情和写实的风格在业界获得好评。1983 年开始连载代表作《阿基拉》，并从 1984 年开始以每一年一卷的速度发行，各卷都在读者中引起轰动。且该作被翻译成 6 种语言发行海外。1988 年，由大友克洋亲自导演改编成剧场版动画。动画讲述了 2019 年，东京在经过一场浩劫后，全市陷入空前的革命暴动，金田与铁雄是从小到大的好朋友，在一次飞车党追逐拼斗之中，铁雄因遇到一个具有超能力的小孩而发生了车祸，等到金田一行人前去搭救时，亲眼目睹铁雄及超能力小孩都被军方带走。原来军方一直在秘密利用人体做脑部实验，想唤起沉睡已久并足以毁灭世界的能量——阿基拉（AK1-RA）。铁雄正好成为军方人体实验的对象。由于铁雄的脑部已被改造，成了阿基拉重回地球的替身，阿基拉惊人的能量，即将带给宇宙一场前所未有的大浩劫。该片上映后打破多个日本动画纪录，总作画数为 15 万幅，花费 10 亿日元，导演用精致光影，建构出动画中"无政府状态的生命活力"。影片中充满了对人类心理和未来社会的深层次思考，在制作中使用前期录音，再进行画面制作，影片更模拟真人嘴形作画，从背景到道具，无不体现大友克洋一贯的"真实性"这一特色。其后，更以六国语言在世界各地公映，该片在欧美受到很高的评价，并获得了很多电影大奖，同时也是权威电影刊物 *Wired* 评选出的影史上最佳 20 部科幻片中亚洲唯一一部上榜的动画影片。

　　1991 年，大友克洋制作的《老人 Z》公映。他在这部动画片中担任了编剧、机械设计。角色设计则是由风格充满现代感魅力的漫画家江口寿史担当。电影中的"老人 Z"这个名称其实是"老人与 Z"的合体，"Z"是一家商业生化计算机公司的硬件产物，是"第 6 代计算机"。它比拥有人工智能的"第 5 代计算机"等级还要高，它不仅拥有基本的 AI（人工智能），同时还可以通过自我学习而进化。但由于这家商业生化计算机公司设计制造出这种计算机，并不用于造福人类，它的商业目的在于军事用途上，所以背着卫生署暗自将这种新时代计算机改装成一架专门照顾生活不能自理的老人的病床，借此测试计算机的自我进化功能。剧中的主角"老人"，由漂亮、俏丽的社工女护士晴子负责照顾一般日常生活起居。由于

老人是被选中担任人工智能病床的首位使用者,晴子受不了高智慧科技病床万事俱备却缺乏人性的冰冷,于是会同医院中一群"黑客老人",利用"老人"思念已过世的老伴,模拟声音欲唤醒"老人",结果却成为"Z"这个"第6代计算机"开始自我进化的觉醒因子。这是大友克洋作品中难得的喜剧题材动画电影,善意嘲弄的黑色幽默贯穿全片。这部影片又一次讲到了人与机械的关系,在科学飞速发展的今天,当人类的一切起居都可以由机器来照料时,作为真实人类的看护是否可以被完全取代?本片带给观众的是一种前所未有的娱乐节奏。

《蒸汽男孩》是大友克洋2004年的作品,这部动画电影创作历时9年,耗资高达24亿日元。总共绘制出的图片有18万幅之多,包含400个3D段落,成为日本动画历史上创作历时最久、制作费用最昂贵的动画电影。影片讲述了一位聪明而真诚的少年,因为掌握了一件不可思议、足以改变世界的神秘物品,被一个神秘的组织不断追截,卷入了一场奇妙的冒险旅程。本片为了还原19世纪中叶英国工业革命时期的环境。刻意采用一些偏灰的色调。片中很多场景还运用了计算机特效,精心设计的人物形象和CG的紧密结合,生动地呈现了惊险万分的场景,运用复古色调来表达的少年冒险。《蒸汽男孩》也成为继《千与千寻》后的第二部在美国公映的日本动画长片。

《大都会》是"阿童木"之父手冢治虫20世纪50年代的作品,大友克洋与铃太郎携手合作在2001年将其搬上荧幕。该片获得泛太平洋电影节最佳动画片奖,片中描述了未来机器人与人类共存的世界里,反机器人的民间组织要对抗企图以制造威力强大的机器人来统治世界的贪婪人类。影片人物方面的处理都是二维的,但大部分背景又是经过CG技术的加工,立体感都很强。这种制作方式是为了还原手冢治虫原著中未来城市的原始风格,所以丝毫感觉不到这些最新技术创造出来的画面和整体画风有什么不协调之处。另外,在一些细节场景的处理上,如宏伟宫殿里的墙饰、柱子的质感、光线的自然变换,画面效果达到了以假乱真的地步。就连好莱坞著名导演詹姆斯·卡梅隆在看完了这部《大都会》后,也忍不住赞美它:"这是动画片新的里程碑,片中结合了美感、神秘气氛、震撼力,是一部让人对片中影像挥之不去的电影。"(图4-26和图4-27)

图4-26 日本动画电影《阿基拉》

图4-27 日本动画电影《大都会》

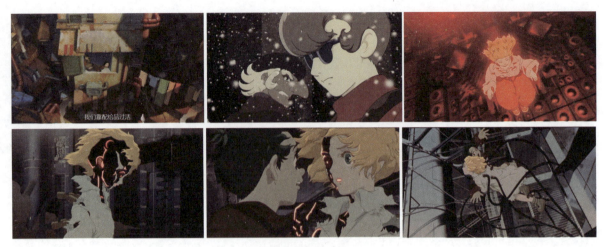

图 4-27（续）

另一位具有代表性的动画导演是被称为"日本动画界鬼才"的押井守。他1951年8月8日生于东京大田区。1976年在东京学艺大学毕业后便加入了著名龙之子动画制作公司。1982年，他在早期成名作《福星小子》中加入了大量自己的制作手法，十分成功地表现了其独特的个人思想，分镜手法及气氛处理引起了各界的广泛关注。1987年日本首部OVA动画《天使之卵》面世，押井守开始在动画中展示对人物内心的表达方式。这种对深层心理的探讨和哲理的思辨在他以后的作品中曾反复出现过。应该说这部动画是押井守重要的作品之一。此后的《机动警察》系列为押井守在动画界积聚了名望和市场。

1995年的《攻壳机动队》则是押井守在世界范围最为著名的作品，这部动画改编自日本漫画大家士郎正宗的长篇连载漫画，它是日本第一部由英国Manga娱乐公司投资拍摄的动画片。当时这部动画在日本松竹30多家影院同时上映。应该说本片代表当时日本动画界的杰出工作群体及最先进的CG技术。影片描绘了一个虚构世界，创造出超乎人们想象的影像世界。在机器人的社会里，管理者却是人类，其中人类与机器人是对立的关系，人类是暗势力的代表。本片不仅当时在全球各地造成轰动，同时也成为日本动画的招牌作品。

第一部《攻壳机动队》的成功，使押井守在国际上的名声比在日本国内还响亮。2004年押井守推出了《攻壳机动队》的第二部电影动画《攻壳机动队2：无罪》，这部动画大胆采用了专业电影运动镜头的表现手法，以出色的画面，丰富的层次和动静结合的拍摄方式，加上实景拍摄和人物合成，充分发挥了动画片的创意和想象，同年本片入围了第57届戛纳电影节亚洲影片正式提名名单。

1999年押井守编剧的《人狼》在韩国釜山第一届国际奇幻动画节首映，其后在柏林、伦敦等十几个国家的电影节上参展，给全世界的电影人带来了强烈的震撼。这部动画可以说是漫画情节与场景的全新融合，在童话的基础上，铺陈出"人"的险恶及荒谬。每一个人都在一个复杂的关系网中，但每一个人的人性最后都被"狼性"所取代，颇有存在主义小说的意味。

2001年的《阿瓦隆》成为押井守21世纪电影的代表，这部动画远赴欧洲进行拍摄，制作时间长达2年。片中的战斗场面均为实景拍摄，加上制作中使用了最新的CG技术，画面真实度达到了一个全新的水准。也正因为电影里充分展示了虚拟与真实的探索、科技与人性的探讨，该片在第13届东京电影节作为首映作品，也在同年的戛纳电影节里作为观摩影片，因而受到国际性关注。2007年在第31届香港地区国际电影节上，押井守制作的《立食师列传》作为香港地区国际电影节动画部门的参展作品上映。本片是根据2004年押井守创作的同名小说《立食师列传》改编而成，也是继2001年《阿瓦隆》之后，时隔5年的又一部真人电影。"立食师"就是快餐师，是以速度和美味两者完美结合为目标而四处修行比试的美食家。虽然这部是传统意义上的"真人电影"，但拍摄手法与往常完全不同，运用了LIVE（真人拍摄）和动画相融合的手法，增加了影片的趣味性。（图4-28和图4-29）

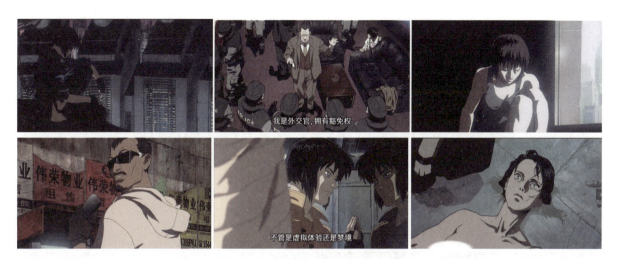

图 4-28　日本动画电影《攻壳机动队》

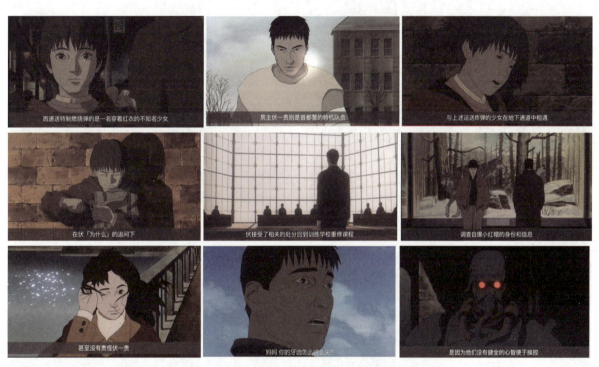

图 4-29　日本动画电影《人狼》

还有一位日本动画的"新秀"导演叫作今敏,他于 1963 年 10 月 12 日出生于北海道,是大友克洋的弟子。他独立制作的影片不多,却给日本动画界带来不小的震动。1997 年,第一部独立导演的动画作品《完美之蓝》为他开启了国际大门,引起普遍关注。2002 年第二部自编自导的影片《千年女优》以优良的制作及奇幻的风格,描述一位女明星戏剧性的一生。本片随着女明星的口述回忆,带领观众穿梭在不同时空,开启了一场驰骋银幕内外、真实与幻象世界的旅行。电影格局不凡,剧情精彩感人,加上场面调度与镜头运用均十分流畅,整个故事显得丰富生动。本片在 2001 年获第 33 届西切斯·加泰隆尼亚电影节最优秀亚洲电影作品奖和第六届加拿大幻想作品电影节最优秀动画作品奖、艺术革新奖,同年与动画大师宫崎骏的《千与千寻》同被日本文化厅多媒体艺术节选为年度最佳动画。

2003 年,今敏的《东京教父》在日本上映,这部动画在本国受到广泛关注,并一举夺得 2003 年东京国际动画节最佳影片大奖。这是今敏的第三部正式作品,故事讲述了金、阿花、美雪三个东京流浪汉意外捡到一个被遗弃的女婴,三人经历了无数的巧合与磨难终于为女婴找到亲生父母的故事。影片通过导演编织的社会底层民众之间,人与人温情的故事,想要赋予人们生活积极的希望。

2006年,今敏根据日本大师级科幻小说家筒井康隆1993年的作品《梦侦探》改编的动画电影《红辣椒》,于2007年入围第79届奥斯卡金像奖长篇动画评选。该片讲述的是一个擅长将病患的梦境具象化的精神科医生,与自己的分身"红辣椒"之间以梦境和现实的交叉点为中心展开的故事。这是部关于梦境与现实的电影,用动画来表现那种亦幻亦真的感觉,影片最大的特点还是在于大量大场面的场景和各种元素在短时间内繁复转换,营造出现实与梦境间的轻盈跳跃和快速切换的奇幻效果。应该说从《完美之蓝》到《红辣椒》,今敏已经迅速成为广受世界范围关注的日本新生代动画导演。日本动画的发展速度和海外影响力是有目共睹的。其发达的动画文化和动画产业不仅为日本带来了巨大的财富,也成为一种强有力的文化势力。同时,从日本动画业的发展历程来看,一个国家的动漫业只有不断地创新才能持续发展,挑战与机遇并存,创作者秉承视动漫为生命的态度,才使日本的动漫逐步走向了今天的繁荣。(图4-30和图4-31)

图4-30　日本动画电影《千年女优》

图4-31　日本动画电影《红辣椒》

4.1.3 韩国动画

韩国动画起步较晚,1950年,韩国国内第一部动画广告"乐金牙膏"的推出,标志着韩国动画的开始。1960年3月,韩国开始制作并播映了真正的动画广告"真露烧酒"。韩国动画开始进入发展时期,此时由申东宪导演、世纪商社制作的《风云儿洪吉东》是韩国国内首部长篇剧场版动画。20世纪70年代初,由于韩国动画自身创作能力有限,1971年荣有秀导演改编的神话故事《虎东王子和乐浪公主》成了1976年之前最后一部长篇剧场版动画。

韩国电视台为了扭转这种局面,开始从国外引进动画片。日本动画大量涌入韩国并深受观众喜爱。同时韩国在动画代工的过程中学习国外先进的动画经验和制作方法。1976年,金青基导演的《机器人跆拳道V》,打破了韩国国内动画5年的空白期,这部动画仅在首尔就有18万观众去影院观看,在同年的票房榜上获得了第二的位置。2006年,这位韩国标志性动画角色机器人跆拳V在诞生30年后,与拥有文根英、金泰熙等韩国知名艺人的Namu Actors公司签约,并赠送韩国第一个机器人ID。公司表示将通过系统的品牌形象管理和开发,把《机器人跆拳道V》顺利地推向文化产业化的发展道路。

1988年的汉城奥运会为韩国开启了国产漫画电影的时代,一直为国外动画片加工而耿耿于怀的韩国动画业界有关人士终于可以扬眉吐气,并从此引导韩国的动画发展,使韩国成为世界三大动画片加工厂之一。

1987年5月,MBC电视台播出的《奔跑吧,小虎》是韩国第一部国产电视版动画;1987年9月播出金秀正的原作漫画拍成的电视版动画《小恐龙多尔》;1990推出《很久很久以前》,这套动画讲的是韩国民间传说故事。韩国一向学习日本风格,这部也不例外。不过这部动画还是别有特色的,精致的画风,娓娓道来的叙事方式以及有一定的教育意义。1995年8月,在韩国政府的支持下,韩国举办了第1届首尔国际动画节,动画节期间共放映和展示了来自38个国家的2500部动画。其中韩国的动画工作者获得了19个奖项共计7万美元的奖励。该活动旨在促进韩国动漫制作产业的发展,提高韩国动画在国际上的知名度,使动漫产业的发展迈上新台阶。

2002年由韩国动画导演李成疆执导的动画片《美丽密语》,获得2002年法国昂西动画节最佳动画片奖和SICAF筹备新片大赛文化奖及旅游局大奖。该片是李成疆执导的第1部长篇动画,耗资40亿韩元。故事以男主角的回忆为主线,叙述了他年少时与同伴在家乡的奇特经历。本片使用CG技术制作,全片呈现出一种简约的超现实风格,营造出一个"比传说更神奇,比童话更动人"的梦幻世界。

2003年由韩国知名导演金荣彻拍摄的《晴空战士》是韩国电影工业史上投资最高的动画长片。该片筹备了6年,制作费用超过120亿韩元,创下了韩国动画电影史无前例的记录。这部科幻题材的作品描写在整个人类文明被战争和污染所摧残之后的未来,一个叫SHUA的年轻战士想让黑云翻滚的天空变得云开月明,为了让深爱的女孩能够看到色彩缤纷的世界,与通过制造污染物来获得能量的强大势力对抗的故事。作为一部动画电影,影片最重要的突破在于画功的精湛和视觉效果的创新。由于本片是运用2D加3D加微型图像合成技术拍摄制作,融合了三种技术的优点,使本片在视觉效果上产生了以往动画片所达不到的视觉享受。运用2D技术制作出来的画面保持着手绘的灵动,3D技术的加入则使影片的画面更具立体感,全方位的镜头捕捉和精准到位的镜头转换使影片异常生动逼真。在细节处理上使用的微型图像合成技术,使细节视效栩栩如生。另外,日本方面为《晴空战士》注入了2500万美元的资金,使《晴空战士》创下韩片引入外资的最高纪录。

2004年,韩国动画片《五岁庵》取自十几年前韩国家喻户晓的童话书《五岁庵》。故事讲述了一对刚失去双亲相依为命的小姐弟住进了寺庙:五岁的弟弟小吉并不知道自己的母亲已经去世,一心盼望自己能够跟母亲重逢。好心的师父告诉他修行的道理,他更是义无反顾地跟师父一起修行,期待能够打开心

眼,看到自己的母亲。不知真相的弟弟一直活在自己的期盼中。知道真相却已失明的姐姐只能在角落偷偷地哭泣。一次,师父趁着大雪没来,去市集购物,不料大雪封山。五岁的小吉一个人留在了寺院中,发现了一间破旧的房间,是用来供奉菩萨的。在等待师父的同时,他不断地向菩萨诉说着自己对母亲的思念,并把菩萨当成了自己的母亲。在冰雪消融的晚春,师父和姐姐上山寻找小吉,远远地听见小吉诵经的声音。他一个人坐在寺庙中,用最虔诚的意念呼唤着菩萨,如果没有宗教信仰作支撑他是很难一个人在大雪封山的日子里活下来。最终小吉还是走了,后人为了纪念小吉,把这座寺庙改名为五岁庵。《五岁庵》的故事其实在韩国来说并不是第一次拍摄,之前曾有电影、电视版推出,这次是首次把这个故事制作成动画,应该说《五岁庵》的动画采用了接近于2002年《美丽密语》的制作模式。但与《美丽密语》相比,本片从配乐渲染到美术设计,从剧情编排到人物刻画,都透出一股清新朴实的美感,触动的正是人性最深处的情感。2004年本片获得亚太影展和法国昂西国际动画影展的双料最佳动画大奖,并获选2005年中国台北书展动漫主题电影。

现在韩国动画在政府的大力支持下迎来了繁荣期,十多年前韩国还是动画弱国,如今已经继美国和日本后成为排列世界第三位的动画大国。经过这么多年的努力,韩国动画在世界动画影坛取得骄人成绩后,已成为世界动画影坛一支不可忽视的力量。(图4-32和图4-33)

图4-32　韩国动画电影《美丽密语》

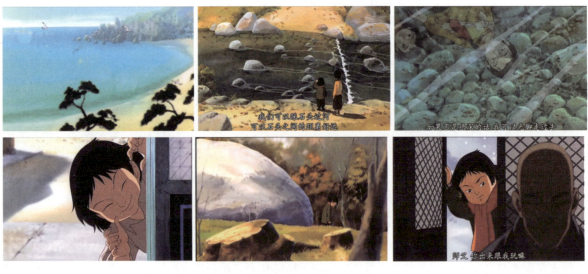

图4-33　韩国动画电影《五岁庵》

4.2 美洲动画及流派

美洲包括北美洲和南美洲,其中北美洲动画制作较有代表性的国家主要有加拿大、美国、墨西哥等,南美洲较有代表性的国家主要有哥伦比亚、委内瑞拉、圭亚那、秘鲁、巴西、智利、阿根廷等。

4.2.1 美国动画

美国在动画发展方面,一直都处在世界的领先地位,一向注重高科技的应用与高质量画质的追求。以剧情片为主,有一个美好的大团圆结局,悲剧性的影片较少,在动作上特别注重细节的刻画,做到了雅俗共赏,适合绝大多数观众的审美口味。动画形象多以动物为主,大都有较大的夸张,成为被世界各国广泛借鉴的动画模式。制作上大量运用数字技术与电影技术结合,使画面更趋逼真形象,达到完美的画面效果。

1. 美国动画的开创与崛起

1906 年,美国人詹姆斯·斯尔图特·布莱克顿在维太格拉夫公司运用逐格拍摄法,拍摄出美国第一部动画影片《滑稽脸的幽默相》。美国动画创作由此拉开序幕,这一时期由于人们开始对动画的关注和喜爱,出现了很多优秀的动画大师和漫画大师,其中温莎·麦凯为美国动画行业的形成起了至关重要的作用。应该说他是美国商业动画的奠基人,他原来是一位漫画专栏的画家与插图师,他虽然不是动画的发明人,由于对动画的喜爱,他却是第一个注意动画艺术潜能和第一个发展动画观念的人。1914 年,他创造了动画合成的影片《恐龙葛蒂》以及第一部动画纪录片《卢西塔尼亚号之沉没》。这些影片的成功,为美国动画以后的创作和生产奠定了基础,也预示了美式动画时代的来临。1913 年,世界上第一家动画公司在纽约成立,它的创始人就是拉夫·巴瑞。他们通过改编漫画故事,把一些深受观众喜欢的连环漫画制作成动画影片,如《马特和杰夫》《疯狂的猫》《上校莱尔》等。1915 年,美国巴瑞公司的麦克斯·佛莱雪发明了"转描机",1916—1929 年,他利用转描机完成了著名的动画作品《墨水瓶人》和其后的《小丑可可》。1919 年,派特·苏利文公司的奥图·梅斯麦创作了美国动画片史上第一个有个性魅力的动画人物"菲利猫"。菲利猫受欢迎的程度足可和后来迪士尼公司的卡通人物媲美,成为美国动画史上著名的卡通角色。1928 年,由迪士尼推出以米老鼠为主角的卡通动画《蒸汽船威利号》取得了巨大的轰动,它是世界动画影史上第一部音画同步的有声动画。1932 年,迪士尼公司推出第一部彩色动画影片《花与树》,这也是第一部获得奥斯卡动画短片类的影片。1937 年的《老磨坊》则是首次用多层式摄影机营造视觉深度的影片。

2. 美国动画的发展初期

美国动画影片创作中,大多数素材都取自经典的名著和寓言故事。1937 年,取自于经典童话故事的《白雪公主》被搬上银幕,它被视为迪士尼公司最优秀的动画长片。该片当时还荣获了四项世界第一:世界动画影史第一部彩色卡通长篇剧情动画;世界第一部使用多层摄影技术拍摄的动画,世界第一部有隆重首映式的动画影片;世界第一部获奥斯卡特别成就奖的动画。《白雪公主》是国际卡通影视文化史上一个重要的里程碑,在此之前,没有任何一个动画作品有如此的规模和分量。它集合了当时最强的技术力量、最大的资金投入、最多的人才合作,而且就情节、规模、文化影响力方面都是空前的。《白雪公主》的诞生,真正确立了美国动画电影化的趋势。随之推出的《木偶奇遇记》《幻想曲》《小鹿斑比》等动画影片也被视为迪士尼公司最优秀的影片。1939 年第二次世界大战爆发,此时迪士尼公司受到影响并停止了动画长片的拍摄,这段时期创作的动画影片包括两部短片《致候吾友》与《三骑士》,两部短片合辑的音乐片《为我谱上乐章》与《旋律时光》,以及三部中篇合辑的动画片《南方之歌》《米奇与魔豆》与《伊老师与小蟾蜍大历险》。(图 4-34)

图 4-34　美国动画片《小鹿斑比》

3. 美国动画的繁荣期

第二次世界大战后的 20 世纪 50 年代，迪士尼推出多部由经典童话和寓言改编的动画，如《仙履奇缘》《爱丽斯漫游仙境》《小飞侠》《小姐与流浪汉》《睡美人》等。1955 年，华特·迪士尼创建了第一个主题公园"迪士尼乐园"并对公众开放。他的理念是将动画片中的魔幻色彩和快乐场景"复制"展现在人们生活中。他对乐园的热情甚至超过了电影，他认为："电影播出后就再也不能变动了，而乐园是可以永无止境地发展下去的，增建、改变，简直就是个活的事物，这一切太有意思了！"2005 年中国香港地区迪士尼乐园坐落在美丽的大屿山上，它不仅是全球第五个以迪士尼乐园模式兴建的乐园，也是继日本之后亚洲第二个迪士尼乐园，中国的首个主题乐园。随着香港地区迪士尼的建成，迪士尼的世界离我们更加接近了，极富创意的异国情调、充满怀旧气息的邮局商店、19 世纪美国西部牛仔的风格与米老鼠、唐老鸭、小飞象、胡迪等的不期而遇，让我们不知不觉回到童年。进入乐园人们仿佛远离现实进入了童话世界一般，展开每个人的梦幻旅程。正是因为这些理念的经久不衰，迪士尼才会在全球盛行开来。1961 年，迪士尼又推出根据英国小说名著改编的动画片《101 忠狗历险记》，这是继 1955 年《小姐与流浪汉》后又一部以狗为主角的动画电影，并且这是迪士尼第一部采用复印描线技术制作的卡通长片。这一时期的动画作品取材比较多元化，如改编自历史传奇故事的《石中剑》。1964 年，迪士尼公司又推出了一部真人与动画结合的电影《欢乐满人间》，该片一举获得奥斯卡 13 项提名，5 项大奖，《欢乐满人间》也因此成为迪士尼公司电影史上最有成就、奖项最高的电影。至此迪士尼公司已经成为世界动画电影业的霸主。（图 4-35 和图 4-36）

图 4-35　美国动画电影《101 忠狗历险记》

图 4-35（续）

图 4-36 美国动画电影《欢乐满人间》

4. 美国动画的萧条期

1966年12月15日，华特·迪士尼的去世使迪士尼公司陷入困境，美国动画业在这一时期的产量大大减少。虽然电影动画业一度消沉，但电视动画有所发展，动画片的需求和生产量急剧上升。1971年，弗莱德·沃尔夫制作的 THE POINT 开播，这是美国电视史上第一部长达一小时的电视动画片。1975年，利奥·萨尔金制作的电视动画片《两千岁的人》成为最热门的节目，这部动画采用了类似采访和脱口秀的形式，在当时来说是前所未见的。1983年，飞美逊公司制作了长达130集的电视动画《宇宙巨人希曼》，成为美国动画片的里程碑作品。同年，这部动画在迪士尼频道开播。由于本系列动画片的热播，市场受欢迎的程度很高，制作方决定趁热打铁，借助《宇宙巨人希曼》在全球的影响力和欢迎度，决定再次塑造一个成功的卡通偶像。于是，1985年全长93集的《宇宙巨人希曼》的"兄妹篇"《非凡的公主希瑞》的推出，就成了理所当然的事。两年后，飞美逊公司又出品了长达65集的经典电视动画片《布雷斯塔警长》，讲述了在新得克萨斯星球上，有一位机智聪明勇敢的警长叫布雷斯塔，他具有鹰的眼睛、狼的耳朵、豹的速度、熊的力量等超人的能力，为了维护和平与安宁，同邪恶进行着不懈斗争的故事。

1987年福克斯广播公司播出的电视动画片《辛普森一家》是美国电视史上播放时间最长的动画片，该片以美国中部的中产家庭生活为原型，描绘了那个时代的人物特征及日常趣事，对美国文化产生深远影响，甚至成为美国历史变迁的写照。动画中无论是辛普森先生边吃零食边看电视的习惯，还是一家人四处旅游的爱好，或是他们与邻里的纠纷闹剧，都让美国人觉得像在讲述自己身边的故事。1999年12月31日出版的《时代》杂志中，《辛普森一家》被评为20世纪最优秀的动画电视剧集。2000年1月14日在好莱坞星光大道上留下了一颗刻有辛普森一家名字的"好莱坞之星"。除此以外，《辛普森一家》还获得包括23项艾美奖、22项安妮奖和1项美国广播电视文化成就奖。正是由于这些辉煌的成绩，

2007年7月份，20世纪福克斯电影公司将这部知名电视动画《辛普森一家》制作成电影搬上了大银幕。在3D动画当道的今天，《辛普森一家》凭借其原汁原味的传统二维技术在上映首周就以7190万美元的佳绩荣登北美票房排行榜的榜首。不难看出，这部动画在影迷心中的地位以及在全球范围的影响力。

在整个20世纪70年代，迪士尼公司只出品了几部动画片，如1973年推出的《罗宾汉》和1977年推出的《救难小英雄》，票房都很一般。80年代初迪士尼公司处于新旧交替时期，老一代的动画家都到了退休年龄，迪士尼公司努力培养一批新人。一些资深的动画艺术家纷纷离开，到好莱坞组建了自己的工作室。80年代后期，迪士尼公司开始尝试着利用计算机制作动画，1986年的《妙妙探》中，第一次用计算机制作了伦敦钟楼的场面。从此，计算机动画技术成为了迪士尼动画拍摄时最强有力的辅助工具。同时，公司聘用了专业的企业经理人麦克·艾斯纳接管公司，使得迪士尼公司重获新生，继续书写迪士尼的票房神话。(图4-37和图4-38)

图4-37　美国动画系列片《宇宙巨人希曼》

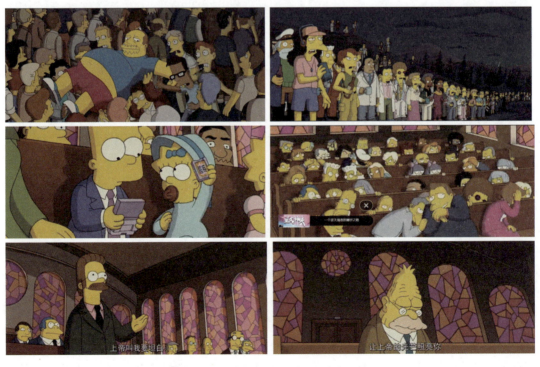

图4-38　美国动画系列片《辛普森一家》

5. 美国动画的黄金期

1989年，迪士尼公司推出了动画《小美人鱼》，开始了音乐与剧情统一的新时代，本片不仅获得了极大的成功，同时也标志着美国动画片又一次进入繁荣时期。到了20世纪90年代，迪士尼公司又陆续推出了不同类型的动画电影，如《狮子王》《风中奇缘》《钟楼怪人》等，1995年迪士尼与全美最著名的3D动画公司皮克斯公司共同创作了第一部全部采用数字技术制作的动画片《玩具总动员》，它的诞生为动画电影界树立了新的里程碑。后来迪士尼公司与皮克斯公司联手推出了数部佳作，如《虫虫特工队》《怪物公司》《海底总动员》《超人特工队》《汽车总动员》和《料理鼠王》等，迪士尼公司仿佛又找回了自信，表现出了旺盛的创作生命力，不仅在内容、题材上拓展，而且在技术上也遥遥领先。

从90年代至今，迪士尼的动画影片气象万千、风格多样、气势宏大、细腻感人，再度证明了以迪士尼公司为首的美国动画艺术在全世界动画界所向披靡的霸主地位。与此同时美国也出现了很多有实力的动画制作公司，如梦工厂（Dream Works）公司，始建于1994年10月，三位创始人分别是斯蒂芬·斯皮尔伯格、杰弗瑞·卡森伯格和大卫·格芬。其中杰弗瑞·卡森伯格在1984—1994年曾在迪士尼制片公司担任主席，负责迪士尼影视、有线广播网、音像产品和互动游戏的全球制作、营销和发行。梦工厂的产品包括电影、动画片、电视节目、家庭视频娱乐、唱片、书籍、玩具和消费产品。动画方面梦工厂除了与PDI合作外，还与英国阿德曼公司合作，是唯一能与迪士尼抗衡的电影公司。制作的动画作品包括《小蚁雄兵》《埃及王子》《小马精灵》《怪物史瑞克》《小鸡快跑》《辛巴达七海传奇》《蜜蜂大电影》《功夫熊猫》等。

华纳兄弟影业公司（Warner Bros.）成立于20世纪20年代，当时总部设在纽约，并于1927年摄制、发行电影史上第一部有声影片《爵士歌手》，从而使华纳公司于30年代初进入了好莱坞八大电影公司的行列。后来华纳公司成立了动画部。旗下诞生了猪小弟、达菲鸭、兔八哥等家喻户晓的动画明星。20世纪90年代至今，华纳公司代表作有《铁巨人》《未来蝙蝠侠》《极地快车》《快乐的大脚》等。20世纪福克斯电影公司（20th Century-Fox film Co.），成立于1935年5月，由默片时代的大公司福克斯电影公司和20世纪影片公司合并而成。它是20世纪三四十年代好莱坞8家大电影公司之一。20世纪福克斯电影公司在2000年出品的《冰冻星球》是传统技术加计算机动画制作的影片，但因此项目起色不大，之后关闭了这一传统手绘部门，从而导致旗下的加工公司纷纷转向计算机技术。后来福克斯旗下的蓝天三维动画工作室于2002年出品了《冰河世纪》，该片被誉为2002年最优秀的动画片之一，并在北美电影市场上创下了不俗的票房且获得了2003年奥斯卡最佳动画片奖的提名。2006年3月，借着《冰河世纪》的全球火爆，福克斯公司推出了《冰河世纪2：冰川融解》。第二部累计北美票房总收入高达1.16亿美元，成为上映当年首部跨越1亿美元票房大关的动画影片。

索尼影像工作室（Sony Pictures Image Works Inc.）成立于1992年。作为CG特效领域中的先锋一员，它利用计算机数字影像技术为动画电影的发展拓展了机会，为观众创造出革命性的视觉效果，其代表作有《透明人》《蜘蛛侠》《哈利·波特与魔法石》。2004年，这家专业提供动画特效制作的工作室正式变身为索尼动画电影公司，2006年在斯蒂芬·斯皮尔伯格担任制片的动画《怪兽屋》中，该工作室采用了突破性的专有技术——"表演捕捉"技术系统。所谓的"表演捕捉"其实和早已普遍运用的"动作捕捉"（motion capture）技术非常相似。其区别在于前者能够完全捕捉演员的肢体动作甚至于面部表情，将真人演出影像与计算机动画结合，令动画人物的造型与表情更像真人，使影片更富于立体效果及色彩层次，演员也可以自由套进不同角色中，与不同身份的角色结合。索尼动画电影公司的代表作有《精灵鼠小弟》《怪兽屋》《丛林大反攻》《冲浪企鹅》等。美国不仅是世界上动画业最为发达的国家，而且拥有完整的动画制作体系和产业链。至今美国动画仍处于世界动画业的霸主地位，并引领着世界动画片的潮流和发展方向。（图4-39～图4-43）

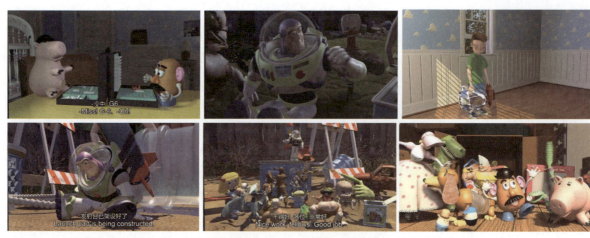

图 4-39　美国动画电影《玩具总动员》

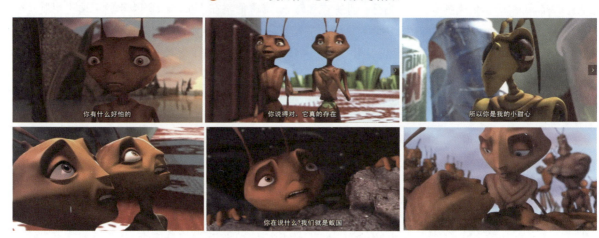

图 4-40　美国动画电影《小蚁雄兵》

图 4-41　美国动画电影《蝙蝠侠》

图 4-42　美国动画电影《冰河世纪》

图 4-42（续）

图 4-43　美国动画电影《蜘蛛侠》

4.2.2　加拿大动画

加拿大动画电影在世界动画电影史上占有很重要的地位，加拿大的动画先驱们一直扮演着举足轻重的角色。时至今日，加拿大动画电影仍然在每年推出一些有影响力且独具个人风格的动画艺术作品，令世人耳目一新，为加拿大赢得了艺术动画天堂的地位。加拿大国家电影局（National Film Board of Canada，NFB）成立于 1939 年 5 月，由国家电影局局长连同 9 位信托局官员组成的委员会，负责管理电影发展事宜。而被尊称为纪录片之父的约翰·葛里逊是加拿大国家电影局第一任局长，他为加拿大国家电影局带来了不少优秀的电影作品。1941 年，该局的动画部建立，其中最值得一提的就是动画电影部的负责人诺曼·麦克拉伦，他是国际动画电影协会公认的当代殿堂级动画大师。在加拿大国家电影局期间，他共创作了近 50 部动画电影，赢得了上百个国际奖项。1952 年，麦克拉伦在加拿大制作了真人动画短片《邻居》，该片以讽喻的手法描写了"冷战"时期大国间的明争暗斗。同时这部片子也获得了奥斯卡最佳动画片奖。从此，加拿大动画电影以卓越的实验性、探索性和强烈的个人风格受到世界瞩目。1954 年，刚加入国家电影局不久的年轻导演西德尼·戈德史密斯创作了动画片《地球的财富》。这部作品讲述了加拿大地理演化的状况，科学知识与动画成功地结合是戈德史密斯作品的特色之一。其后的作品《太空领域》《太阳的卫星》《星际生命》等都成为非叙事类动画电影的经典之作。1967 年，加拿大国家电影

局创建了法语动画片部,这里有一位来自荷兰的艺术家科·侯德曼,他曾获得几十次的国际动画大奖,其中有一次是奥斯卡金像奖。他对木偶动画很感兴趣,几十年如一日地在摄影机前移动那些可爱的小木偶和微型布景,代表作有《疯子》《沙城堡》。在1970年到1980年间加拿大动画片表现出旺盛的创作力。1974年,卡洛琳·丽芙加入动画部,她喜爱用沙子创作动画,流动的沙子在她的手上变成了揭示人类情感的有效工具,她的影片多次摘得桂冠,她也因此跻身优秀青年动画片创作者行列。在《同母鹅结婚的猫头鹰》中,她用沙子创作了一个美丽动人的因纽特人传统故事。之后在国际动画界引起轰动的作品有《大街》《萨姆萨先生变形记》《两姐妹》等。

从20世纪80年代至今,加拿大动画界新人辈出、作品丰富多彩。众多于70年代开始从事动画创作的年轻人脱颖而出,不断为国际动画界带来惊喜。许多作品赢得了国际动画界的好评,如伊苏·帕泰尔的《串珠游戏》《冥界》《天堂》;理查德·康迪的《准备开始》《大乱子》《拉萨利》;约翰·维尔顿的《没什么是我的,谢谢》《特殊邮件》《兔子弗兰克》;珍妮特·珀尔曼的《企鹅辛德瑞拉的温馨故事》《为什么是我》;克雷格·维尔奇的《天使怎样装上翅膀》、尤金·费德兰科的《弃婴》等。加拿大国家电影局动画电影部在它66年(1941—2007年)的岁月里,创作了大量优秀的影片,培养了众多的优秀人才,并荣获了三千多个国际奖项、九项奥斯卡最佳动画短片奖。加拿大动画业已经取得令世界瞩目的成就,加拿大之所以在动画方面能有如此骄人的成绩,与政府所实行的一系列开放的政策和管理方式密不可分。这些政策的实施也为加拿大的动画业开辟了一个良好的市场环境。(图4-44和图4-45)

图4-44　加拿大动画短片《弃婴》

图4-45　加拿大动画短片《两姐妹》

图 4-45（续）

4.2.3 南美洲动画

南美洲的动画发展历史较为短暂。1993 年，在巴西动画家的努力下，创立了拉丁美洲独一无二的 Anima Mundi 国际动画节。这个一年一度的动画节以展示南美洲不同风格、不同技术及不同主题的动画为目的。2005 年由秘鲁制作的南美洲第一部三维动画片《卡亚俄海盗》获得了票房上的重大殊荣。这部三维动画片是根据制片人加里多·莱卡撰写的一本书改编而成。影片长 78 分钟，历时 18 个月拍摄完成，耗资 50 万美元。它叙述了一个 21 世纪的男孩在游历卡亚俄时与队伍走散后回到 17 世纪殖民统治时期的经历。卡亚俄是秘鲁最大的港口城市，也是南太平洋重要的港口之一。在殖民统治时期，因其重要的战略位置曾是海盗和外国势力争夺的要塞。影片讲述这位来自现代社会的男孩和另一位来自 19 世纪的男孩携手与传说中被称为"隐士"的荷兰海盗哈科沃·克拉克斗智斗勇，帮助印第安人免遭劫掠的冒险经历。2006 年秘鲁制作了动画影片《龙——命运之火》，详细叙述了一只名为壮壮的喷火龙的成长经历。故事的开头和经典童话《丑小鸭》有些相似，《龙——命运之火》是根据秘鲁著名童话《的的喀喀的壮壮龙》改编的，它是秘鲁独立制作的第二部动画片。如今，南美洲的动画业还处在起步阶段，但随着大众和政府的支持，南美动画必将得到稳步的发展和前进。(图 4-46)

图 4-46　秘鲁动画《卡亚俄海盗》

4.3　欧洲动画及流派

欧洲共有 43 个国家和 1 个地区，动画方面发展较好的主要有英国、法国、意大利、德国、芬兰、瑞典、挪威、丹麦、奥地利、瑞士、捷克、斯洛伐克、希腊、西班牙、葡萄牙、罗马尼亚、保加利亚等国家。欧洲在动画发展方面，多为非主流动画，较少生产动画连续剧，而是喜欢在动画电影上进行试验和探索，一般篇幅短小，不太注重讲故事，而是注重哲理性和思想性，追求创新性和艺术性。一直多方尝试各种不同媒材与表现手法，虽然流于形式，但也不失创意，并不断翻新人们对动画的观感和本质的追求。

4.3.1　法国动画

1. 法国动画的启蒙阶段

法国动画历史悠久，早在 17 世纪时法国的传教士阿塔纳斯·珂雪就发明了"魔术幻灯"。1892 年，

法国人埃米尔·雷诺在巴黎的蜡像馆开设的"光学剧场"放映"影片",现场伴有音乐与音效,在当时造成相当大的轰动。直到1895年,卢米埃尔兄弟发明的"电影机"将电影带入了新的纪元。1907年,法国影人埃米尔·科尔拍摄的动画系列影片《幻影集》则是对定格技术进一步娴熟、扩展性的应用。此外,他也是第一个利用遮幕摄影结合动画和真人动作的先驱者,因而被奉为"当代动画片之父"。(图4-47)

2. 法国动画的发展阶段

第二次世界大战后,法国的商业动画片以保罗·格利牟特最为突出。他甚至被认为是能推动法国动画走向成熟的重要人物,如1946年的作品《魔笛》、1947年的作品《小兵》等,他的风格影响了新一代法国动画艺术家。1979年,经过长达30年的创作,保罗·格利牟特终于完成他的长篇动画《国王与小鸟》。这是一部充满浓郁人文主义色彩的经典作品。它的题材取自牧羊女与国王的民间传说故事,作者赋予动画片深厚的人性美,剧情充满了哲学的思辨和动人的史诗情节,获得了很高的影评与观众的喜爱,是名副其实的法国动画大片。

图4-47 法国人埃米尔·科尔

另一位重要的代表人物是恩基·比拉,他最早为法国杂志《领航员》画些恐怖、科幻或讽刺时事的短篇漫画,后逐渐在法国漫画界崭露头角。1987年,恩基·比拉获得当年安古兰漫画展大奖。恩基·比拉的代表作是《尼可波勒三部曲》,即《诸神混乱》《女神陷阱》和《寒冷赤道》,此书曾被法国出版杂志选为年度好书,是法国出版界史上唯一一本入选的漫画书。恩基·比拉还将该书改编为电影《女神陷阱》,该片耗时4年筹划制作。为了将2005年的美国纽约完整呈现在观众眼前,该片共计动用了数百名专业的艺术家、建筑师及CG专业动画设计师,将精彩的平面漫画场景转化为立体生动的3D动画,完美地将未来的纽约市搬上了大银幕。

2003年,雅克·雷米·吉尔德导演的动画电影《青蛙的预言》在法国戛纳电影节和2004年柏林电影节上荣获多个奖项,此片讲述了一个动画版"诺亚方舟"的故事,制作历时4年之久。动画继承了欧式传统的简约高雅风格,画工细腻,色彩干净艳丽,虽然少了3D动画的高科技味道,却重现了纸笔作画的亲切感,被誉为是继《国王与小鸟》之后,法国划时代的本土动画作品。

同年,年仅32岁的黑人电玩设计师克里斯·德拉波特执导的CG动画《盖娜》上映,该动画叙述了在遥远的时空,太空船"威卡诺伊号"在航行途中遭遇变故而坠毁在"艾斯多利亚双子星"上,威卡诺伊号太空船的计算机中枢与艾斯多利亚星的神秘能量结合,成为全新生命体AXIS,并进一步使整个艾斯多利亚星产生异变,让该星球的植物异常生长而导致生态体系异变,而植物的"树液"成为维持所有生命能量的重要来源。600年中,艾斯多利亚星异形生物把新人种"人类"视为奴隶,为其采集能源,并以上帝的身份施加暴行。盖娜是一个爱冒险的小姑娘,她屡屡发现古代遗留下来的线索,欲揭开真相。在威卡诺伊号唯一幸存者的帮助下,盖娜找到残存的计算机中枢AXIS,并击败了异型统治者,释放了AXIS的能量,开启了一座通往新世界的桥梁,族人终于从奴役中被解救。本片的美术风格与美式动画大相径庭,人物造型与艺术氛围做得很独特,观看时给人一种另类感和对欧洲电影浓郁的人文理念的回味感。该片成为了欧洲3D动画电影的里程碑。

2006年的《亚瑟和他的迷你王国》由法国著名导演吕克·贝松执导,它是构建在西方最著名的传说"亚瑟王拔出石中剑"的基础上,讲述一个年仅10岁的现代小男孩在巧合中跌入了另一个空间成为抗击邪恶的英雄亚瑟王化身的故事。本片由吕克·贝松畅销系列儿童小说《亚瑟和他的迷你王国》改编,影片从前期的两年准备工作开始到最后影片完成前后共历时7年,投资高达1.65亿欧元,是法国电影史上耗资最大的动画电影,并结合了真人与CG动画技术制作出逼真生动的三维画面。影片中将祖母的后花

园演变成迷你王国的历险丛林。细节以及画面布光的处理都精妙绝伦。利用CG技术营造出了一个梦幻般的童话世界,堪称法国版的《哈利·波特》。

2006年,法国导演克里斯蒂安·沃克曼推出了一部令人眼前一亮的先锋动画电影作品——《2054复活计划》。这部被称为视觉革命的法国动画大片从构想、酝酿到拍摄完成共耗时7年。影片讲述的是一个发生在2054年巴黎的故事。在突飞猛进的科学技术打造下,巴黎已经变成迷宫般的城池,市井间发生的每件事,甚至市民的每个动作都被监控器捕捉下来。然而就在这戒备森严的领地,一位年轻貌美且聪慧过人的女科学家伊洛娜·塔苏埃夫竟然人间蒸发了,显然,科学女强人的绑架案背后隐藏着不可告人的黑幕。雇佣伊洛娜的阿瓦隆公司强烈敦促擅长调查绑架案件的警长巴泰雷米·卡拉斯尽快破案。卡拉斯是一名不爱墨守成规的另类警察,在调查中他很快发现不只是自己在追寻伊洛娜,暗中隐藏的对手也在争分夺秒地和他对决。随着案情脉络的展开,伊洛娜的背景逐渐清晰,原来她是这场神秘争斗中解开"复活"计划的关键人物,掌控伊洛娜的一方由此会决定人类未来的命运,寻找伊洛娜升级为生死攸关的争夺,一系列牵连此案的人物纷纷浮出水面。这是一部融合了动态捕捉和动画渲染技术的全3D黑白动画电影,继承了漫画电影的精粹,并赋予该类型漫画电影崭新的生命。耗资不到1500万欧元的《2054复活计划》采用了多种尖端技术,比如前期使用"动态捕捉"技术拍摄真人演员的肢体动作,然后使用计算机3D技术构建环境、场景,并由动画师完成人物表情的动效。作为本片创作的核心技术,"动态捕捉"精准而真实地记录了演员现实中的动作和表情,由此为主人公赋予了新的生命。后期再经过动画渲染造成黑白对比的风格,形成了强烈的视觉冲击力,营造出影片的悬疑气氛。本片同年获得法国昂西国际动画影展最佳影片奖。

法国动画时至今日一直处于世界前沿,始创于1960年的法国昂西国际动画节是一个国际性产业的动画盛会,也是一个极具影响的国际动画评奖节。该动画节每年吸引着30多个国家、数以万计的职业动画者及动画公司前来参加。同时动画节根据技术的多样化设置了四类评奖范畴:水彩作品、三维作品、剪纸作品、黏土作品。评奖种类有动画短片、长篇故事片、商业片、学生毕业作品、网络短片、网络系列片。(图4-48~图4-50)

图4-48　法国动画电影《青蛙的预言》

图 4-49 法国动画电影《亚瑟和他的迷你王国》

图 4-50 法国动画电影《2054 复活计划》

4.3.2 英国动画

由于英国的现代议会民主政治和产业革命,一方面,民主政治保证了人民的言论和出版自由,为动画艺术的发展提供了社会基础;另一方面,产业革命的兴起,带动了动画出版业的繁荣,又为动画艺术的发展提供了技术保证。

1. 英国的早期动画

早在 17 世纪末,许多类似卡通画的幽默插图出现在英国的报刊上,但是由于缺乏专职画家和固定的艺术风格,这些画还算不上真正的卡通画。随着 18 世纪初专职卡通画家的出现,英国卡通画的风格也逐渐定型。与同时期欧洲大陆的幽默讽刺漫画不同,英国的卡通画较多取材于社会题材,并且以幽默含蓄见长。具有代表意义的作品有:1841 年,著名的谐趣性期刊《笨拙》画报在伦敦创刊。刊物的供稿人是著名画家约翰·里奇和编辑马克·吕蒙,首次将幽默讽刺画正式命名为"卡通",由此奠定了该期刊在卡通发展史上的地位。1899 年,亚瑟·梅尔伯尼·库帕摄制了英国第一部动画片《火柴:一个呼吁》,除

此以外,他还创作了很多各式各样的短片。1908年的动画片《玩具领域的梦》中卡通形象生动的表情和动作使得整部动画趣味横生。他的代表作有1906年的《诺亚方舟》、1912年的《灰姑娘》和1913年的《木头运动员》《玩具制作者的梦》。(图4-51)

图4-51　英国动画片《玩具领域的梦》

2. 英国动画的发展期

第二次世界大战后,英国的兰克公司特意从美国请来迪士尼公司的动画大师大卫·汉德,希望能提高英国的创作水准,可惜未见成效。英国的动画一向与欧洲大陆国家的动画存在风格上的差异,与民族性格类似,英国动画表现出一些拘谨保守和步伐迟缓的状态。到了20世纪50年代,在商业电影的带动下,英国动画开始发展起来,动画片厂也逐渐兴起。50年代被视为英国动画的复苏期,既培养出一批卡通的成人观众,也涌现出一批动画人物,他们为英国的动画发展作出了卓越的贡献,如约翰·哈拉斯、艾森·迪尔、鲍伯·杰弗瑞、汤尼·怀特、汤尼·卡坦尼奥、菲尔·奥斯汀、德瑞克·海斯、乔治·杜宁、狄·维尔及乔夫·当柏等。在英国动画史中,约翰·哈拉斯是极其重要的人物。1940年,他与乔治·巴切勒夫妇合作成立了动画片厂,从1940年起制作了许多短片和两三部长片,其中有1946年拍摄的《船舶交易》,1954年约翰·哈拉斯和乔伊·巴瑟勒拍摄了《动物农场》。《动物农场》的故事脉络与苏联的历史乃至整个20世纪国际共产主义运动的历史有着惊人的相似,作者在书中借动物农场的发展变化对共产主义运动未来命运的预言,并被1991年的东欧剧变和后来的历史所印证。这部改编自乔治·奥维尔小说的动画片对英国的动画电影产生了广泛的影响。此后,一位离开美国"联合动画制片公司"到伦敦的画家约翰·哈勃莱在伦敦工作了一段时期,他发挥了一种很有个人特色的笔法,这位杰出的动画师1955—1966年间的作品因极有感染力而引起关注,如1956年的《星号历险记》、1958年的《柔软体操》、1959年的《月亮鸟》、1960年的《太阳的子孙》、1962年的《星星和人》、1963年的《洞穴》和1964年的《帽子》等,这些动画片都用一种新的技术配上很好的音响。同时,这些动画影片的内容都具有教育性,非常适合课堂教学。英国导演乔治·杜宁出生于加拿大,他曾在美国联合动画制片公司工作,因1962年的《飞人》一片获得法国昂西动画影展大奖。1968年他执导了动画电影《黄色潜水艇》,故事以甲壳虫乐队为卖点。这部动画因新潮的现代动画风格、流畅活泼的画面,以及多种媒体与技法的混合与拼贴获得了美国电影评论家协会特别奖、纽约电影评论圈特别奖,还获得了雨果奖的最佳剧情提名和格莱美奖的最佳电影原声音乐提名,并成为动画制作史上的里程碑。乔夫·当柏的作品多次在国际电影节

上获奖,1979 年的《乌布》则是根据《乌布王》改编,以粗鄙的语言,露骨的动作描绘出乌布对食欲、权力和财富的贪婪,也是对现代社会的一种理解与批判方式。大胆的视觉设计使观众与影评家们极为震撼。该片在 1980 年的柏林电影展中获金熊奖。(图 4-52 和图 4-53)

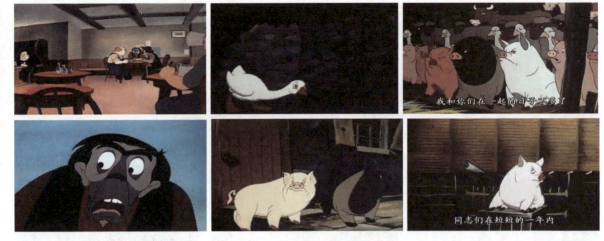

图 4-52　英国动画电影《动物农场》

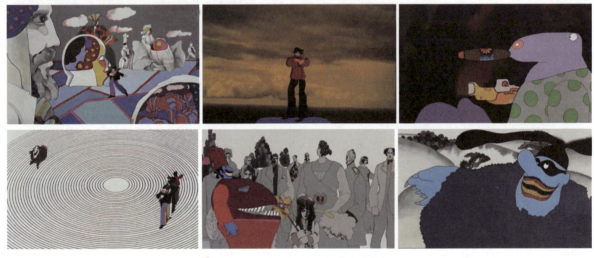

图 4-53　英国动画电影《黄色潜水艇》

3．英国动画创意产业与设计文化的进一步发展

20 世纪 80 年代,英国又涌现出大批新的动画片厂,生产出各种风格迥异的动画片,令人耳目一新。另外,英国的未来着眼于创意产业,因为早在 1997 年 10 月英国就成立了创意产业专责小组,收集全面可靠的数据来审视英国国内与海外国家创意产业的表现和增长率,并拟定促进英国创意产业发展的行动。因为全球的 GDP 中 7% 是由创意经济产业所占据的,其增长速度年均为 10%。在英国,创意产业年均增长率是 6%。随着不断的发展,创意产业的利润也将变得越来越大,造就了英国成为世界创意工厂的地位。此外,英国创意产业的商业运作也较为成熟,能够带动整个产业链流转,英国的设计师既是艺术家又是商人,一直在第一线接触市场,了解市场的真正需求和商业运作的机制,这些都是英国创意产业成功的重要因素。

在英国有很多设计学院都开设动画或与之相关的设计课程,并且英国艺术类院校体现出一个共同的特点,那就是自由、创新与产业化并重。而且现在英国还在全球开展一些大型的、国际化的动画和设计活动,比如像 2006 年英国驻中国大使馆举办了一个英国当代音乐动画作品集锦系列展映。

Antenna 是一个音乐动画的集锦,是由两位英国艺术家发起创立,定期向乐迷介绍未被唱片公司发掘

的地下制作人的作品。Antenna代表着英国当代音乐动画的最新动态,具有很高的创新性和艺术性。展映的音乐动画作品中,既包括由传统动画发展而来的唯美之作,也包括由设计师原创的插画动画和三维动画,还有电影动画背景的真人模拟动画。其中不乏趣味焕然之作,也不乏触动灵魂深处之灵光。Antenna通过一系列的交流与研讨活动,呈现大量源于英国著名乐队和传统动画的经典之作。在中国和英国当代的新媒体艺术领域之间形成真正意义的讨论与实践。

另外,2006年由英国总领事馆文化教育处、英国文化协会和伦敦"设计100%"国际贸易展会合作举办的第二届国际青年设计企业家大奖赛(IYDEY)在亚洲正式启动,这是该项世界级的设计大奖首次面向亚洲的青年设计师。IYDEY是国际青年创意企业家项目的组成部分,与它同类的奖项还有国际青年出版企业家和国际青年音乐企业家。IYDEY奖项项目因奖励不同领域和业界有创意有天赋的青年企业家而独树一帜:世界上关于创意才能获得的奖项可能很普遍,但是这个项目的独特性在于,它认可青年创意企业家在竞争激烈和持续发展的创意经济中的核心地位。通过发展这个自由独特的创意产业,展现了英国对创意经济作为一种文化推广和支持文化多元性的工具的深刻理解。这个大赛旨在从全球范围内挑选并表彰在设计领域作出突出创新贡献的青年才俊,并给予他们在国际舞台上展示个人成就与天赋的机会。

由此可以看出,现在英国的动画创意产业与设计居于世界领先地位。(图4-54和图4-55)

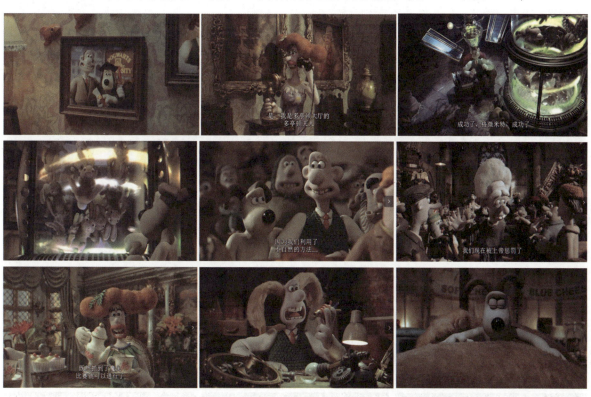

图4-54　英国偶动画电影《超级无敌掌门狗》

图4-55　英国动画电影《伦敦一家人》

图 4-55（续）

4.3.3 德国动画

德国动画在欧洲动画行业中有着极其重要的地位。德国动画艺术家们致力于抽象实验动画的探索,创作出许多在艺术上有很高成就的动画艺术短片,对世界动画事业做出了很大的贡献。近几年德国动画的发展较快,已成为欧洲第二大市场。总结有以下几个发展阶段。

1. 魏玛共和国时期

德国电影从 1918 年到有声电影的诞生,很多意识超前、才思敏捷的电影制作者运用极为先锋的手法和独特的审美方式制作了大量广告和科教动画短片,那些具有讽刺性意味的动画片也吸引了人们的视线,所以德国早期动画片的特点是在创作思想、路线与形式上都呈现出比较怪异的风格,内容也相对晦涩。在这个时期的动画制作公司中,UPA 电影公司驻柏林的分公司算是独树一帜。从某种意义上说,这个美国动画机构为德国电影发展作出了无法估算的贡献,该机构为德国动画工作者提供了为真人电影长片制作动画特效、教育短片、电影片头甚至先锋艺术短片的机会。1926 年,德国导演瑞尼格·洛特推出了一部黑白剪纸默片《阿基米德王子历险记》。该片是根据《一千零一夜》改编的,叙述一位勇敢的王子击败敌人,赢得美丽的公主芳心的故事。导演瑞尼格·洛特使用手工剪刀剪裁出她的角色,并用线做铰链连接角色身体各个部件。拍摄时将角色置于一个玻璃台上,灯光从下方投射,摄影机从上方拍摄。每帧曝光画面间角色的位置只做细微的变化,从而连接成一系列完整的动作。该片使用 35 毫米胶片拍摄,长达 65 分钟。这部开先河的经典之作给电影艺术增加了一个新类型。该片是有声电影诞生前夕的一部典型默片,影片的故事虽然简单,却在世界动画影史上占据了非常重要的位置。这部剪纸动画长片不仅被公认为是剪纸动画片领域中的经典之作,也无疑是欧洲的第一部动画长片。(图 4-56)

图 4-56 德国动画黑白剪纸默片《阿基米德王子历险记》

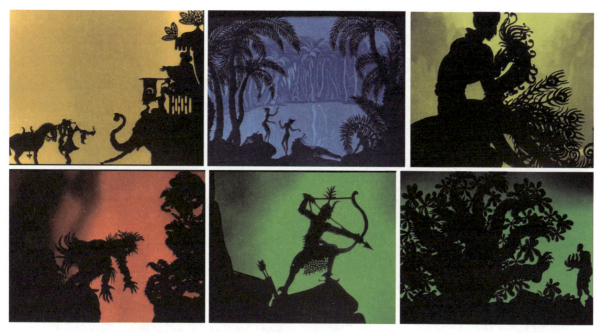

图 4-56（续）

2. 艺术走向沉默的第二次世界大战时期

1933年1月30日，阿道夫·希特勒登上了德国总理的宝座，第三帝国由此诞生。国内方面，他实行法西斯式的一党恐怖专政，仇视且排斥其他非纳粹政党和思想，以此对德国人民实行精神控制。那些"抽象艺术"理所当然地被列为打击和禁止的对象。因而，那些优秀的动画师和电影制作者或保持沉默，或进入半地下秘密创作状态。动画片生产主要集中在广告领域，从1933年到1945年这12年间，影片产量少得可怜。尽管动画创作陷入"白色恐怖"中，但仍有不少艺术家为德国动画的发展作出了贡献。如"德国迪士尼"的缔造者——汉斯·费斯钦科在20年代转向了做广告，为德国客商开发了早期的动画片，之后他在莱比锡建立了制片厂做动画。在德国政府的严格控制下，汉斯·费斯钦科还是设法保护他生产的动画片免于纳粹的破坏。1942年的《坍塌快乐曲》，讲述了一只黄蜂和一个唱片录音师争夺草地的故事。影片的背景设计和镜头运动堪称一绝，相比之下角色造型就略显粗糙了。1943年的《雪人》讲述了一个雪人梦想见到夏天而最终融化的故事，幽默之余略带悲伤。《雪人》无论是故事还是技术比前作都上了一个台阶。1944年的《愚蠢的鹅》可以说是他最精彩的作品之一。影片讲述一只爱慕虚荣的母鹅被大灰狼骗进狼窝，经过一番殊死搏斗后，母鹅得以逃生。全片结构紧凑，细节丰富，寓意深刻，幽默风趣。

3. 第二次世界大战战后的德国动画电影

第二次世界大战后，随着德国经济的迅速复苏，德国的电影业迎来了又一个春天，娱乐、教育、广告制作量大幅度攀升，慕尼黑和汉堡逐渐成为德国动画片制作的中心。1962年的奥伯豪森第八届西德短片电影节，当时有26位青年电影导演、编剧和演员联名发表了一篇《奥伯豪森宣言》，宣称要"与传统电影决裂，要运用新的电影语言，从陈规陋习、商业伙伴和某些利益集团的羁绊中解脱出来"，立志创立德国新的电影形式。一大批独立制作人和小型团体涌现出来。欧洲各国的广告、电视节目为德国新兴的动画界提供了大量的就业机会。南斯拉夫、捷克斯洛伐克等国的优秀动画人才移居德国，为这个百废待兴的动画业补充了大量新鲜血液。从1978年起，斯图加特、卡塞尔和奥芬巴赫等城市相继开设了动画专业培训学校，这无疑对培养德国年轻一代动画人才、树立动画从业人员的信心起到了推波助澜的作用。而1982年，首届斯图加特国际动画节的开幕更是标志着德国已经跻身于世界一流动画国家行列。

4. 当代德国动画成为欧洲第二大市场

在20世纪80年代，德国的几家电影艺术学校，尤其是位于汉堡、卡塞尔、斯图加特和布鲁斯维克的

院校,成为动画电影创作试验中心,如1979年艾尔伯茨·埃德在斯图加特艺术学院设立了动画课程,他在培育新一代漫画家方面起到了关键作用,并且逐渐使德国民众感受到动画的存在。在斯图加特国际动画电影节设立之时埃德还成立了一个国内和国际论坛,讨论动画业界内的最新动态。德国的动画艺术教育十分注重教育的过程和人的综合素质的培养,力求在统一的动画教学大纲中寻求自己的教学特色和有效的教学方法。他们注重积累,培养学生对动画艺术各种形式的不断探索和不断发明的创造精神,现在德国的动画艺术在注重本土文化的同时,也十分注重合理地吸收外来文化。如继续发扬非主流动画的创作特色,由克里斯多夫·劳恩斯坦和沃尔夫冈·劳恩斯坦兄弟导演的动画艺术短片《平衡》,获得1989年奥斯卡最佳艺术短片奖。目前,德国动画已经发展成为欧洲的第二大市场。(图4-57)

图4-57　德国动画艺术短片《平衡》

4.3.4　俄罗斯动画

俄罗斯动画融合了俄罗斯民族的独特风格,创作出许多优秀的动画作品,运用现实主义的表现手法,传承民间艺术和古典文学的风格,为世界动画发展提供了许多经典的动画作品,在世界动画史上写下了辉煌的一笔。

1. 俄罗斯动画电影的萌芽阶段

1895年,"电影之父"卢米埃尔兄弟发明了"电影机",并放映了著名的《火车进站》《海水浴》等片,电影自此诞生,从此为世界艺术增加了一个新的门类。电影这个时髦的事物很快就传遍欧洲,并传到了俄罗斯。1896年5月4日,在彼得堡的"阿克瓦里乌姆"剧院第一次放映了卢米埃尔的影片。1908年,摄影记者德朗科夫根据冈察洛夫的电影剧本拍摄了俄罗斯第一部故事片《伏尔加河下游的自由人》,这部影片在俄罗斯观众中引起了轰动,自此俄罗斯开始了自己的民族电影发展之路。导演兼摄影师斯塔列维奇精心研究了特技摄影技术,于1912年拍摄的《美丽的柳卡尼达》《摄影师的报复》等一系列作品,其中《摄影师的报复》是一部用逐格拍摄手法摄制的动画片,把经过防腐处理的甲虫当作拍摄对象。为了培养

动画人才，1922年莫斯科国立电影专科学校成立动画片实验工作室。同年，俄罗斯年轻的动画工作者摄制了第一部动画片《炮火中的中国》。这是一部政治杂文式的动画片，这部影片是一系列生动的政治宣传画，描写中国劳动人民的生活，揭露中国买办、资产阶级同帝国主义者的关系，反映中国人民反抗外国殖民主义者及其帮凶的斗争。在这部动画中，有许多构思和黑白画面处理得非常成功。1924年，画家梅尔库洛夫摄制完成了影片《星际旅行》，标志着苏联动画片摄制已开始初具规模。1925年，莫斯科电影制片厂和列宁格勒电影制片厂成立了动画工作室。这时期俄罗斯主要以一些儿童动画片为主，它们在思想与艺术构思和黑白画处理方式上直到今天仍旧很有研究价值。1927年切尔克斯和伊万诺夫·万诺拍摄的《滑冰场》，是根据巴尔特拉姆的原著摄制的，这是一部情节精妙、画面简练优美的体育喜剧片。同年伊万诺夫根据楚科夫斯基的故事和切霍宁的插图拍摄了《大蟑螂》。另外，1928年苏联第三电影制片厂根据苏联北方民族故事拍摄了《萨摩耶德男孩》，这部影片在黑白画面中体现了遵循极北地区各民族富有表现力的创作情调。（图4-58）

图4-58　俄罗斯动画电影《萨摩耶德男孩》

2. 苏联动画的发展阶段

20世纪30年代，有声电影的出现成为电影史上伟大的转折点，它使电影艺术能同文学、音乐、戏剧等其他艺术形式有机地结合在一起。这时，一批作家开始为电影创作脚本，作曲家为电影谱曲，戏剧演员开始从舞台走上银幕，电影从业人员队伍得到空前扩大，不断奉献给观众优秀的影片。同时期一批新锐的动画片导演吸收了先进的苏联文学经验，并不断掌握现实主义方法，创作出一些内容和造型处理出色、以政治题材为主的优秀动画作品，如霍达塔耶夫1933年用法沃尔斯基木刻手法制作的《小风琴》，这是一部根据萨尔蒂科夫·谢德林的故事改编的经典动画。还有伊万诺夫·万诺同布伦贝格执导的木刻画故事《国王杜兰戴的故事》，片中的人物由黑白灰三种颜色组成，整个影片层次以黑、白两色为主，但在背景色大胆呈现水彩画的效果。同时期获得巨大成就的动画是改编自马雅可夫斯基独具批判主义的诗《黑与白》，导演阿玛尔里克同伊万诺夫·万诺巧妙地利用了浓重的黑白对比创作出了一部具有批判种族奴役与压迫的宣传片。1939年导演巴比钦科拍摄的影片《战斗的篇章》是一部根据苏联政治性黑白画创作的作品。1936年，苏联官方的动画电影制片厂在莫斯科成立，成为苏联所有动画艺术家、导演和制作人的栖息地，吸引了许多俄罗斯最优秀的艺术家前来进驻，这些艺术家舍弃国家政令宣传短片全身心地投入了儿童电影的制作。这一时期的儿童片大多是模仿性的噱头片，是受美国迪士尼动画片影响摄制的。为了与迪士尼动画有所区别，苏联的动画开始采用一些文学创作和民间故事为素材。1935年伊万诺夫根据克雷洛夫

的著名寓言诗摄制的动画片《四重奏》,很受少年观众的欢迎。之后根据苏联北方民族故事拍摄的《贾布沙》,非常具有民族特色,使观众看后感到亲切。1938年根据亚美尼亚古典文学作家奥万涅斯·屠曼尼扬的寓言《猫—熟皮匠》改编的《狗和猫》等动画,都基本获得成功。这些动画也从以前的黑白片步入了彩色片,立体动画在这一时期也取得巨大成功。普图什科于1935年拍摄的大型木偶片《新格列弗游记》,影片揭露了国王是真正主宰者手中的傀儡,并且被垄断资本家控制了国会等现象。这是一部美术和技术手法杰出、规模巨大、有数百个木偶参加表演的影片。这部影片标志着苏联立体动画片的发展进入一个崭新的阶段。

3. 苏联动画艺术发展的黄金时期

第二次世界大战后的1946年3月,英国首相丘吉尔发表著名的"铁幕演说",主张美英联合对抗共产主义,从而正式拉开东西冷战的帷幕,东西方文化方面的交流从此有了一道隔阂。在这种情形下,苏联的动画大师们仍然夜以继日地工作。也就是在这种情况下继续努力着创造出独具特色的"铁幕动画"。其制作之精良、艺术之优美超出了人们的想象。在这一时期,苏联动画电影创作者结合现实主义的创作手法与民间艺术的优良传统,从本国和其他国家及各民族优秀的民间传说、神话故事和童话、寓言中挑选素材进行编创,如1948年勃龙姆堡兄弟制作的《费加·扎伊采夫》和阿玛尔里克和波尔科夫尼科夫的《七色花》,1950年切哈诺夫斯基创作的《渔夫和金鱼的故事》和1954年的《青蛙公主》,1957年阿达曼诺夫创作的《冰雪女王》等都是这一时期的佳作。此时苏联动画大师伊万诺夫在第二次世界大战后仍用自己喜欢的喜剧手法和丰富的想象力继续创作优秀的动画作品。1957年伊万诺夫利用动画的手段拍摄了一部宣传种植玉米的科普片《奇迹姑娘》,故事讲述了一种极为重要的农作物对国民经济的意义。整部片子没有像传统科普片那样以严肃口吻阐述事实,而是拍得非常欢快、俏皮,使人们在娱乐的同时学习了许多知识性、趣味性的文化与技能。(图4-59)

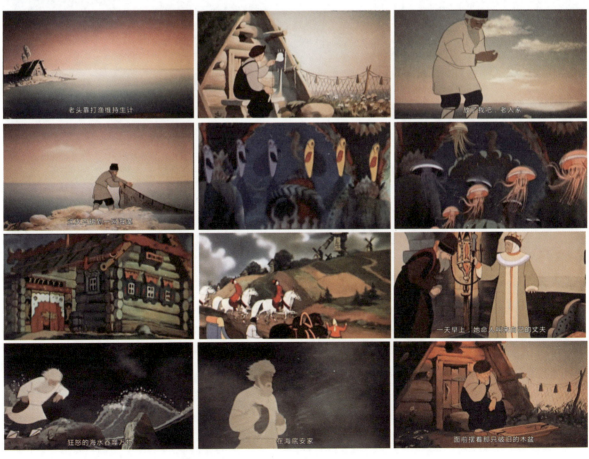

图4-59　苏联动画电影《渔夫和金鱼的故事》

4. 苏联动画片商业化的时期

20世纪60年代以后,随着动画电影作品的增多,创作题材范围日益扩大,动画家们的表现手段也得到更新。苏联动画制片厂不仅拍摄儿童题材的影片,也开始涉足拍摄适合成年人观看的影片,如1961年创作的《巨大的不快》、1962年创作的《澡堂》和《一个犯罪的故事》、1966年创作的《框里的男人》、1967年创作的《间谍狂热》、1973年创作的《孤岛》等,均表现出了强有力的时代责任感和公民责任心。这个时期新人辈出,他们的动画作品在造型语言上也表现出强烈的独特性。同时,老一代动画大师也开始了新的创作,如伊万诺夫在1964年制作的《左撇子》、1969年创作的《四季》、1971年创作的《凯尔日恩涅茨河畔的搏斗》、1979年创作的《神奇的湖》、1983年创作的《苏丹王的故事》等,这些优秀的动画不仅在手法上各有创新,还荣获了不少国际动画电影节的大奖。20世纪70年代,苏联出现了不少电影制片厂,优秀的动画影片在国际上不断获奖。其中1936年创立的苏联索尤斯姆特电影制片厂,本是为儿童制作动画片的工厂,但自西图卢克起,开始转向制作有更深含义、适于成年人观看的作品。该制片厂至今仍在运作,已生产了1500部影片。

在20世纪70年代该厂曾出品了一系列内容丰富、形式多样、风格不同的动画影片,如伊凡·伊万诺夫·万诺于1969年制作的《四季》,导演将俄罗斯历史上最伟大的作曲家柴科夫斯基的作品《四季》以动画的形式演绎了出来。在悠扬的钢琴曲里,男女主人公双双骑着马,在水晶雕琢的树林里漫步着。秋天,金黄的树叶飘落在水中,变成了游鱼,大雁远飞,一派和谐景色。冬天,他们在雪橇上看着欢乐的人群在雪中嬉戏。春天和夏天虽然短暂但阳光明媚,他们在秋千上欢乐地舞蹈着……充满诗意的画面让人沉浸其中,为自然造化所感动。该片1970年获罗马尼亚玛玛亚电影节荣誉奖。同年阿达曼诺夫创作的《船上的芭蕾舞女》,则是用水彩画的形式配合简练细致的人物线条把一个女芭蕾舞者的优雅表现得淋漓尽致,用夸张的手法让人真正地感受到芭蕾艺术的魅力,在轻盈的一点一跳中征服了船上所有的乘客和水手,更征服了自然的风暴。1970年本片获罗马尼亚玛玛亚国际卡通电影节银鹅鹏奖,同年获英国伦敦国际电影节最佳电影奖。伊凡·伊万诺夫·万诺和尤里·诺斯坦于1971年创作的《克占尼兹战役》,讲述的是一部有关战争的故事。但这部作品没有反映战争的惨烈场面,而是表现出征前的送别仪式以及战后人们的生活。该片1972年获南斯拉夫萨格勒布电影节大奖和美国纽约国际电影节大奖。

进入20世纪80年代,苏联动画片更加注重影片的商业效益,因而影片也越做越长,有的和一部普通故事片长度相当,有的呈多部的态势,主要用于电视台播放,使动画片的影响愈加深入。动画家们对人物的动作和角色进行细致的分工,充分利用动画片和木偶片的艺术成分,让动画片与故事片相抗衡,如1981年创作的《第三行星的秘密》、1984年A.布劳乌斯导演的木偶片《最后一片树叶》。同时,为了扩大发行和节约摄制成本,他们也采取合拍的方式。如1981年和罗马尼亚合拍的《玛丽亚·米拉别拉》、1969—1981年科乔诺奇金创作的12集系列影片《兔子等着瞧》,这些作品运用各种造型手法,表现出深厚的文化底蕴和形式多样化的创作风格。

《男孩就是男孩》是俄罗斯女导演娜塔莎·戈罗瓦诺娃创作于1986年的作品,全片长11分钟,曾获1987年保加利亚瓦尔纳电影大奖。《男孩就是男孩》是戈罗瓦诺娃与女剧作家玛莎·德娜戈共同智慧的结晶,其中融入了她们作为母亲的亲身体验。这部动画在苏联被广泛赞誉。故事讲述了淘气的小男孩阿洛沙拥有变化成动物的特殊本领,他时而变成叽叽喳喳的小鸟逃避不爱吃的食物,时而跟宠物店里的小动物窃窃私语,家人被这个调皮多动的孩子耍得团团转。于是妈妈把阿洛沙关进了房间,爸爸决定带阿洛沙看医生。但是这些还是不能束缚阿洛沙自由的天性,在男孩清澈的双眼中,处处都是多彩的天堂。动画的画面突然由黑白变成彩色,孩子们在色彩绚烂的世界里欢快地嬉戏,《男孩就是男孩》似乎在提醒我们童年已经远去,但心中的梦想不可以遗忘。这部动画虽然是导演为儿童所作,但就成年人看来,这种简练的笔触、生动的叙述也不失为一部可以净化心灵的佳作。

同年,女导演尼娜·索莉娜的动画作品《门》在1987年获德国奥伯豪森大奖、法国昂西电影节特

别评委会奖、保加利亚格洛瓦电影节最佳导演奖。本片讲述了在一座高高的公寓里，门坏了，公寓里的每户人家都用各种吊篮上上下下。一天，一对新人要举行婚礼，由于无法从门里进去，弄得颇为尴尬。最后一个孩子在门的铰链上滴上了一些润滑油，门顺利地打开了，但住在楼里的居民却依然故我，乘着吊篮上下。就是这样一个简单的故事，所有的角色都是用布偶制作而成，形象逼真可爱。显然导演并不想局限于影片形式上的完美，女导演尼娜·索莉娜想借助这个讽喻故事反映苏联民众在政治变革时代中的思想状态，人们变得麻木不仁，以及互相之间的冷漠，在当时看来具有相当的警世作用。

《解放了的堂吉诃德》是凡迪·科舍夫斯基创作于1987年的作品，该片的导演凡迪·科舍夫斯基曾经在苏联国家动画制片厂担任导演，之后成为儿童逐格动画创作的领军人物。20世纪60年代，他开始从事成人动画工作，实践了许多新的艺术表达方式，将逐格动画带领到一个新的方向。《解放了的堂吉诃德》是对经典名著进行了风格化的重新诠释，展现了导演的艺术激情和反讽意图。此片精良细致的服装制作和精巧考究的灯光编排与色彩的合理运用，对俄罗斯乃至全世界逐格动画的进步产生了深刻影响。

导演耶列娜·卡夫里科于1989年制作的《女朋友》获1990年南斯拉夫萨格勒布电影荣誉奖，安德烈·那托波夫创作的动画短片《小牛》获1989年奥斯卡最佳动画短片奖提名、1990年广岛国际动画节奖、1991年苏联基辅电影节最佳影片奖。导演米哈尔·艾达辛拍摄的《吹笛子的怪物》于1991年获苏联梁赞诺夫电影节银质奖。导演亚历山大·古列夫1990年制作的《猫仔寻友记》讲述了一只不捉老鼠、一心想学飞翔的猫咪，最后主人一气之下把它关进了地下室，但小猫和老鼠们合作上演了一出令人捧腹的荒诞闹剧，企图逃脱主人责罚的故事。该片获1991年苏联基辅电影节奖、1992年日本广岛国际动画节奖。（图4-60和图4-61）

图4-60　苏联动画短片《一个犯罪的故事》

图4-61　苏联动画短片《小牛》

图 4-61（续）

5. 俄罗斯现代动画

俄罗斯动画的转折期在苏联解体之前,各个加盟共和国也涌现出不少不同民族的艺术家。最有成就的是爱沙尼亚导演列·拉阿马特,他的作品有 1957 年创作的《小别艾焦耳的梦》、1973 年创作的《飞行》和 1980 年创作的《巨人赛尔》;还有乌克兰导演叶·西沃康恩拍摄的作品有《观念》《厄运》《精于计算的国家》、《人和语言》《一封没写完的信》和《懒惰》等。1991 年 12 月 25 日,苏联总统戈尔巴乔夫宣布辞职,将国家权力移交给俄罗斯总统。苏联正式解体,分为俄罗斯、乌克兰、哈萨克斯坦、白俄罗斯等十多个国家。苏联的主要动画片生产部门分属各国。艺术家们分散到了各个独联体国家,并继续从事动画片的拍摄工作。如列·拉阿马特来到了爱沙尼亚,组建了一家动画片公司,并在 1993 年拍摄了 13 集的《危险的航班》,1996 年创作了《秃山之夜》,1997 年创作了《外星来客的使命》等。在 2000 年第 72 届奥斯卡颁奖晚会上,俄罗斯动画大师亚历山大·彼得罗夫根据海明威名著制作的《老人与海》荣获最佳动画短片奖。这部动画以油画绘制的方法来制作,用手指沾上染料在玻璃上作画。在这部 22 分钟的动画中,几乎每一帧都可以独立成为一幅美丽的油画,其在表现大海的壮阔气概、海天融合的层次上具有十分强烈浓重的表现力度,层次分明的颜色过渡和厚重的油墨渲染,令人感到了艺术家深厚的功底。第 15 届俄罗斯动画电影节,俄罗斯知名动画导演阿列克谢·阿列克谢耶夫执导的《冬天》荣获了最佳动画片奖。该片讲述的是森林里熊、野兔和狼组成的三重奏乐队的故事,他们想排练自己的乐章,可是每次都遇到各种各样的意外状况。影片风格独特、形式感强。从苏联解体到现在,俄罗斯动画在吸收他国风格和手法的同时仍然保持着本国动画鲜明的特色,形式上更加多元化,创作的题材也日益扩大,具有浓厚的民族色彩和社会性。(图 4-62)

图 4-62　俄罗斯动画短片《老人与海》

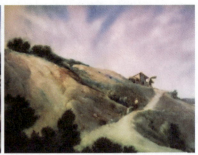

图 4-62（续）

4.3.5 捷克动画

风格别致的捷克动画非常引人注目，在世界动画领域取得骄人的成绩，并在世界动画史上占有一席之地。捷克早期动画发展缓慢，20世纪40年代后开始盛行，在捷克动画史中，有一位人物不得不提，他就是统领布拉格动画界的精神领袖伊里·特恩卡。他擅长在动画中讲述故事，而且是用木偶与图画来表达其含义。第二次世界大战后，特恩卡的声名传遍全欧洲，主要是他所创造的人物与题材易于理解，能跨越语言的障碍，其早期的作品以传统的赛璐珞动画为主。他于1945年在布拉格担任动画片厂的负责人后，摄制了动画《祖父种甜菜》《强盗和野兽》等片，特恩卡因此被评论界尊称为"欧洲的华特·迪士尼"。后来在捷克动画家布雷梯斯拉夫·波杰的帮助下，特恩卡成功进入偶型动画核心领域，作品题材也由此变得更加广泛。1948年在威尼斯电影节上获大奖的《捷克年》描绘了捷克的民间生活和传统节日中的狂欢。1949年制作了根据安徒生童话原作改编的木偶长片《皇帝的夜莺》，1950年根据中世纪一个传奇拍摄的《巴亚雅王子》，这两部巴洛克式的作品形式非常精美并充满了想象力。1951年特恩卡在《马戏团》一片中用彩纸剪影更新了剪纸片。在此之后，又根据瓦克拉夫·特洛詹的音乐创作了《捷克的古老传说》，这部活动的雕像片具有史诗与歌剧那样高雅的风格，画面构图严谨，并通过光的作用给人以浮雕感。1955年根据雅罗斯拉夫·哈塞克的原作与约瑟夫·拉达的连环画改编的《好兵帅克》被搬上银幕。1959年改编自莎士比亚的名作《仲夏夜之梦》，运用雕刻风格的绘图方式来表现古希腊时期的时代背景，这也是其代表作之一。1965年特恩卡执导了他的最后一部影片《手》，故事讽喻了当时那个专制阶段对艺术家的压迫，赋予了偶型动画片前所未有的深度。1969年12月30日，伊里·特恩卡于捷克的首都布拉格去世，享年58岁。特恩卡动画中惟妙惟肖的木偶表演加上浓缩简练的故事情节，使得他当之无愧地成为捷克木偶动画的开山鼻祖和享誉世界的杰出艺术家。

卡莱尔·齐曼是捷克另外一位动画先驱，他的作品多是科幻题材，木偶和卡通画两类风格在他的作品中都有出现。1948年，他拍摄了动画片《水王的幻想》，这部影片给人的第一印象是瑰丽的色彩和奇幻的布景。与一般动画片不同，它是由真实的世界进入幻想的空间，普通意义上的动画片通常开篇都是非真实世界的东西。可以说，它是描述人内心所想的影片，一个动画艺术家晶莹剔透的心灵就这样从他凝视一滴水珠的形成中浮现在观众面前。1955年，他用木偶动画与真人结合拍摄了动画长片《史前探险游记》。1958年拍摄《毁灭性的发明》，该影片是根据法国作家儒勒·凡尔纳科学幻想小说《祖国的旗帜》改编的。后来他还拍摄了一些由科幻故事改编的科幻电影，如1962年的《克拉克男爵》，1966年的动画长片《被盗的飞船》，都被认为是齐曼最具想象力的作品。后来他还拍摄了一些儿童动画，大多改编自古典儿童文学，如1971年拍摄的《辛巴达历险记》、1978年的《魔术师的徒弟》等。除了伊里·特恩卡外，捷克偶动画的代表人物还有泰尔洛娃。她的作品看起来很简单，但制作过程异常复杂，她用质地柔软的毛线、衣服、各类花样繁多的织品等，经过巧妙制作摄制成偶动画，深受儿童观众喜爱。之后的捷克动画界，继承特恩卡领袖地位的是布列提斯拉夫·波贾，他传承了立体偶动画的技巧，更进一步发展出独特的物体动画方式。在1959年拍摄的第一部独自完成的偶动画《狮子和曲子》，于1960年法国昂西第一

届国际动画节上获得大奖,这部影片也成为偶动画的经典作品。最为国内观众熟知的捷克动画就是捷克 Studio Bratri Vku 公司发行,由兹德内克·米莱尔制作的系列动画片《鼹鼠的故事》。从20世纪50年代首次在意大利威尼斯影展中获得最高奖一直到2002年,《鼹鼠的故事》陆续在世界上十多个国家获奖,成为了世界动画系列著名动画片。其主人公小鼹鼠忽闪着大眼睛,支支吾吾,憨态可掬,天生胆小却充满了好奇,心地十分善良,时常冒出些机灵的小火花,博得了人们的欢心。时至今日,《鼹鼠的故事》中的小鼹鼠已经成为全球家喻户晓的动画形象。(图4-63)

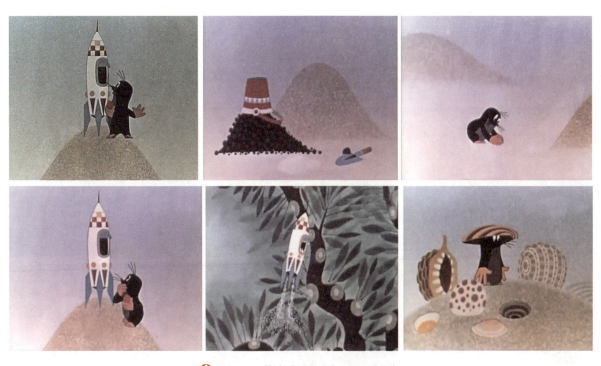

图 4-63 捷克动画系列片《鼹鼠的故事》

4.3.6 南斯拉夫动画

南斯拉夫位于欧洲巴尔干半岛西北部,是东欧和中欧南下地中海的必经之地,历史悠久。南斯拉夫在世界上最出名的动画学派就是萨格勒布学派。萨格勒布曾是前南斯拉夫的州联邦之一,克罗地亚的首都,中欧历史名城。除雕塑艺术之外,萨格勒布的名字得以传扬到全世界,必须归功于萨格勒布学派的显著成就。萨格勒布学派的形成离不开全南斯拉夫的艺术家、文化背景、意识形态、价值观念,以及当时特有的动画制作环境。如导演 Dusan Vukotic 创作的动画短片《代用品》,曾获得1962第34届奥斯卡动画短片奖。

首先介绍萨格勒布动画节的由来。1969年国际动画电影协会在伦敦举行会议,南斯拉夫的萨格勒布同英国的布莱顿、瑞士的日内瓦、加拿大的蒙特利尔和意大利的里米尼一起成为国际动画节的候选城市。经过激烈的竞争,萨格勒布最终赢得了这一永久性国际动画节的举办资格。如今,因为动画长片的创作日益增多,萨格勒布动画节实行在单数年10月专门为超过60分钟的动画长片举办竞赛,在双数年6月依旧举行动画短片的竞赛。萨格勒布学派虽然是在"冷战"时期诞生的,但当时并没受到限制,且逐渐成为一个具有自己独特的艺术特色的动画流派。它在形式上很活跃,比较看重动画整体构成上的独创性思维,他们能够运用极端艺术的形式,抨击政治、反映人生的悲剧性等。情节不牵强,画面表现很有张力。萨格勒布学派第一批引人注目的动画家有杜山·布柯提希、瓦特洛斯拉夫·米米卡和尼可拉·柯斯提拉克。当他们的作品首度在戛纳国际电影节获奖时,几乎没有人知道他们中的艺术家大多没受过专业的动画训练,而是靠自己揣摩探索。他们的作品不但在内容和形式上均有新意,而且在美术设计上也完全是原创。

另外，萨格勒布学派的成功，有很大一部分原因要归于当时萨格勒布独特的动画制作环境。在萨格勒布动画制作业中，动画、描线、上色以及其他辅助人员的职业性质是固定的，隶属于某家专业电影制片厂，而导演、漫画家、原画、艺术指导等创作人员却是非常自由的，他们可以按个人意愿与任何一个新影片签约，还可以参与到动画之外的艺术形式中去，如连环画、漫画、插图、海报等不同艺术形式的创作。由于这种极大的灵活性和自由性，动画家们需要经常改变思维方式和工作方式，这种经历使得他们精通了动画制作的各个环节和各种技巧，并且在与不同艺术家的合作中，建立起了良好的合作关系，相互学习，取长补短，使得动画家们能够广泛了解其他艺术形式的最新潮流，并能将其很快地运用到动画艺术中去。后来，随着许多新手的陆续加入，也给萨格勒布学派带来了更大的声誉。至今，萨格勒布学派已经有30多年的历史，它取得了世人瞩目的成就，现在它的辉煌依然没人能逾越。虽然在20世纪80年代后期萨格勒布学派渐渐淡出了国际动画界的舞台，但是它为世界动画艺术的发展带来了深远的影响。（图4-64）

图4-64　南斯拉夫动画短片《代用品》

4.3.7　波兰动画

在波罗的海南岸的波兰，拥有广阔的平原，占整个国土面积的90%。这片美丽的国土经历过一份过于沉重的历史。18世纪以来波兰遭受了几个世纪的战乱，社会大众变得痛苦不堪，这样的历史也成就了波兰动画艺术独特的风格。波兰动画兴起于第二次世界大战后，正是由于以上一些客观的因素，波兰动画偏爱于暗色调，主题抑郁，带有强烈的悲观色彩和忧郁感，并注重美术形式和抽象感的表达。同时，几乎没有闹剧或好莱坞式的喜剧模式。

早期波兰动画发展期间，最重要的代表人物有尚·连尼卡和瓦勒林·波洛齐克。尚·连尼卡有动画鬼才之称，他的电影充满了黑色色调和诡异的场景，他在1964年拍摄了动画短片《犀牛》。他俩一起拍过《往事》、*Dom*，在视觉风格上均强调图案的设计，片中的故事性反而被忽略。另一位重要的波兰动画家是维托·吉尔兹。他的创作方法与一般动画刚好相反，先由美术开始，然后在图案中寻找素材。其实波兰动画家普遍比较喜欢这样的动画创作方式。在波兰美术圈中，图案设计一直占有很重要的地位，包括海报、舞台设计等。如吉尔兹1960年完成的动画《小西部片》在当时引起了国际的关注，该片创作的原创性在于用笔刷造成强烈的视觉效果。他直接把大块的颜料涂在赛璐珞片上用于动画制作，在此后的《红与黑》一片中，他更注重处理动画色彩在视觉上的变换。波兰动画家米罗斯劳·比林斯基擅长用简

单线条传达哲理,这样可以避免或减少视觉干扰到影片要传达的信息。1966 年在他的作品《鸟笼》和 1971 年创作的《路》中都得到了充分的体现。波兰动画师史可哲古拉最擅长的是把美术设计与社会讽刺相结合,他拍摄的动画有 1960 年的《冲突》、1962 年的《机器》、1963 年《椅子》、1969 年的《旅程》等,在这些动画中他喜欢用拼贴、剪纸、剪赛璐珞片或剪照片合成等方法来制作,但一切技巧的运用都是为故事而服务。史可哲古拉的作品带给人们一种理智与情感。泽西·库契亚被誉为"波兰动画艺术真正的表现主义分型者",他继承了 20 年代欧洲实验电影运动之风,借由表面质地明显的形式的运动来表达自己的想法。他认为影片的技巧要为表达的思想服务,每部片子的技巧都要根据片子的内容仔细研究要表达的主题而确定。他的片子没有传统的人物角色,也没有故事情节,他通过在片中把日常生活中看不见的东西显示出来,让观众体会时间的流逝。在他的作品中,他还很注重观众情绪的调动。另外,他还用抽象手绘来表现内心的想法,他的电影都是黑白的,由单色的影像开始逐渐展现日常生活中一些事物的各种细节,完全透过光影来表达其含义。他的代表作有 1977 年的《障碍》、1978 年的《圆》、1979 年的《倒影》、1984 年的《片》等,这些影片的技巧都不突出,但特殊的表达手法均让人感到耳目一新。

总而言之,波兰动画独特的创作元素,充分显示了平面设计风格在动画媒体上的运用,波兰动画给世界动画最突出的贡献就是具有先锋性的试验风格和精神,也正是因为它的存在,给世界动画影坛增色不少。(图 4-65)

图 4-65　波兰动画短片《犀牛》

思考与练习

1. 了解中国动画"中国学派"的发展历程和内涵,思考如何把握"动画中国学派"的创作方向。
2. 了解日本动画的创作特点,思考如何在动画创作中加以借鉴,从而促进中国动画的发展。
3. 认真了解美国动画创作手法的特点,思考在中国动画发展中如何借鉴其创作方法和商业模式。
4. 了解欧洲动画的发展,尤其是欧洲动画艺术短片的创作特点,思考如何在创作中借鉴动画的艺术性和创造性。

第 5 章　动画片的创作与制作

学习目标：

通过学习，了解动画的创作思维与制作流程，使学生们在动画创作时能有一个全新和全面的思维理念，在创作和制作过程中得以借鉴和应用。

学习重点：

本章的学习重点是对动画思维特点的了解和实践，同时熟练掌握动画的制作流程。以便合理地在实践中应用。

创作是创造性劳动的过程，动画是造梦的艺术，在梦中我们无所畏惧，无所不能。动画家们在创作时不断挖掘动画的可能性，赋予动画以"灵魂"。而动画制作是一个比较繁杂的过程，一般分为前期、中期和后期，在每一个阶段都要有大批的创作者耗费大量时间和精力去完成不同的任务，齐心协力共同完成动画片的创作。

5.1 动画片的创作

动画片的创作分为前期、中期和后期三阶段，前期创作可以说决定了整部动画片的成功与否。无论是剧本创作，还是影片风格设定、造型设计、场景设计和道具设计，都需要投入大量的时间和精力。如迪士尼动画电影《花木兰》的成功，创造了票房奇迹，其创作精神可敬可佩。迪士尼曾派考察团赴中国对花木兰时代的人文、历史、建筑、服装等进行深入考察，并邀请多名华人画家参与《花木兰》的美术创作。美国3D电影《阿凡达》以近30亿美元登顶票房冠军，该片是著名导演卡梅隆十年磨一剑创作的。许多主场景还是取材于我国张家界景区。近年来，我国非常重视动漫文化产业作为国家软实力的提升，各地区都营造了积极、浓厚的动漫产业氛围。然而如何才能创作出可与国际水准比肩的动画作品，这恐怕不仅仅是动画人的困惑与责任，其中整个国内市场的环境、投资人的心态、国际视野、市场营销、民族文化的自信等都是影响因素。回首上海美术电影制片厂在彰显"中国动画学派"年代的辉煌和在国际上受到的尊重，国产动画电影从二维动画电影《宝莲灯》到三维动画电影《西游记之大圣归来》《大鱼海棠》《哪吒之魔童降世》以及《姜子牙》，我们是否可以增添几分自信呢？下面就通过商业动画片的类型来介绍动画的创作规律。

5.1.1 创作要符合观众的心理需求

法国著名存在主义哲学家、剧作家马塞尔·马尔丹在《电影语言》中讲"电影首先是时间的艺术"，因为电影让我们自由地穿越时空，它凝聚了时间，尤其是在重新创造了延续时间的同时，使影片在我们个人的意识中流畅地展现。动画影片也是这样，这是由动画的性质决定的。因此，动画片在创作时比一般意义上的电影难度更大，在时间的控制上精确到比秒还要小的单位"帧"来计算。动画的本质特征之一是"极端假定性"，它所表现的时空概念，包括角色的运动，都是画出来或摆出来逐格拍摄的，是创作者想象出来的。它所展现的景象是现实世界中不存在的，是创作者依靠想象力构筑的具有梦幻般的艺术场景。动画影片昂贵的制作成本，要求动画创作者在影片创作前期的准备工作中尽量掌握观众的心理，在故事架构、主题、造型设计和美术风格等方面尽量使观众和作品产生共鸣。观众欣赏动画片的心理需求是全方位的，包括视觉、听觉、审美和故事情节的合理性，能否让观众"信以为真""身临其境"进入虚幻的情境和情景里，是动画创作成功与否的关键。

观众在观看影片时会获得感官上的满足，产生"错位"感，认为影片中的故事和自己有某种联系，会感同身受。当我们认同故事中的主角及其生活渴望时，事实上是在为我们自己的生活渴望而喝彩。不自觉地同片中角色一起嬉笑怒骂，心理变化会随着剧情的进展而产生波动，在有限的时间里获得最大的满足，使得情感得以宣泄。所以，一部好的影片，能够在观赏的同时得到美的享受，精神境界的升华，使观众

得到影片内容以外的艺术感及哲理性的启迪。如在观赏美国动画电影《小马王》时，在开片的大自然大场景下，我们的情绪不由得被当前的情境带入影片之中，有一种身临其境之感。随着剧情的进展，起伏涤荡的情节把我们的情绪和小马王的感情变化绑在了一起，随着小马王喜怒哀乐情感的变化而变化，观众有一种"错位"之感，在心理上得到不同程度的满足和享受。(图 5-1)

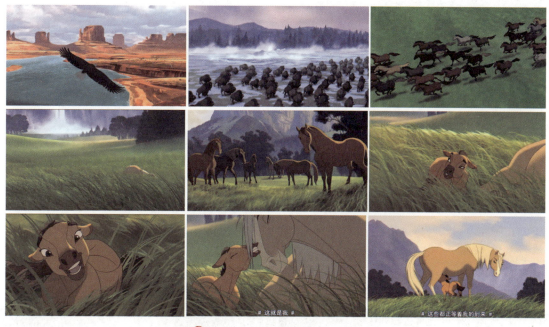

图 5-1　美国动画电影《小马王》

5.1.2　动画电影的构成元素

动画电影的内容和形式，具体包括故事、主题、角色、场景、道具及视听语言、表现形式、风格等，如何提高其艺术品格是动画作品成功的关键。

1. 动画叙事方式

1）动画的故事主题

主题作品的灵魂，是通过人物和发生的事件来体现的。对于一部动画作品来说，主题的设定非常重要，动画艺术短片比商业长片更加注重主题思想的提炼和表达。

从人的角度来看，主题可以在人与自然、人与社会、人与人以及人与自我之间产生。

（1）人与自然之间的主题，比较典型的是生态主题。人与自然的关系在工业革命以来发展至今成为世界性突出的问题。自然界中的动物是动画作品中常见的角色，尤其是美国动画片，动物经常作为主角出现，并取得了不错的成绩。如前面提到的美国动画电影《小马王》中表现的主题是为保卫环境而战斗，体现了人与自然的共存关系。还有法国疯影动画制作的《非常小王子》，通过小王子从早到晚把太阳擦干净的故事，表达了他对环境的爱护。但晚上回家冲马桶之时，地球下方的水管又把太阳给污染了。第二天，小王子仍然会做同样的事，日复一日，表达了生态环境保护的一个矛盾，人类有保护生态环境的善心和行为，但污染地球的却是人类自身，值得反省。(图 5-2)

（2）人与社会之间的主题，在动画作品中反映较多。人与社会的关系，一是和谐，二是对立。其中有生存、爱情、自由、理想等内容，古今名著有较为充分的体现。如动画电影《白蛇：缘起》讲述的是晚唐年间，国师发动民众大量捕蛇。前去刺杀国师的白蛇意外失忆，被捕蛇村的少年救下。为帮助少女找回记忆，两人踏上了一段冒险旅程。冒险的过程让两人感情迅速升温，但少女蛇妖的身份也逐渐显露，另一边国师与蛇族之间不可避免的大战也即将打响，两人的爱情将要接受巨大考验，在深层次上传达了对社会、爱情、自由的思考。(图 5-3)

图 5-2　法国动画短片《非常小王子》

图 5-3　中国动画电影《白蛇：缘起》

（3）人与人之间的主题，几乎所有的动画作品中都有所涉及。人是世界之主宰，也是组成社会的主要部分，亲情、友情、爱情以及组成社会的各种关系等内容，在动画片中都有充分的表现。如荷兰动画导演林博奇创作的动画短片《安娜和贝拉》讲述的是安娜和贝拉两个亲密无间的姐妹，回忆俩人美好的童年生活，却因爱情而产生了矛盾，后来经过突发的变故，又找回了以往的亲情。动画艺术家以一种超乎自由的想象，表现了人与人之间的关系，因此这种主题也是动画艺术家们重点关注的主题之一。（图5-4）

图5-4　荷兰动画短片《安娜和贝拉》

（4）人与自我之间的主题，这类主题涉及的也不少。人有时是孤独的，要不断地反观自己，其中有梦境、回忆、儿时的体验以及组成自我世界等的各种内容，在动画这种艺术形式中表现得十分到位。比如，意大利动画导演吉尔多·曼尼利创作的动画短片《梦魇》中反映的是动画片的成人思考，导演讽刺了人与自我越来越疏远的主题，用辛辣的讽刺和幽默的动画表演把这一主题表现得淋漓尽致。（图5-5）

图5-5　意大利动画短片《梦魇》

2)动画的母题

母题是文艺作品中反复出现的主题因素。对母题的把握,意义在于能够让作品的主题更加具有普遍性,这是一个走向国际化的、经典化的有效方式。

具体归纳有常见的几种类型。

(1) 追寻。它是人类生存的状态,可以追寻理想、希望。追寻的母题表达了人类普遍的生存现象,因此具有深刻的内涵。如意大利动画艺术家布鲁诺·波塞托创作的动画短片《火鸟》追求浪漫与美好,表现对永生的追寻;《翼·年代记》对公主樱记忆之羽毛的寻找;《狼雨》中的狼为寻找人与狼共处的乐园而奔波追寻着;《人鱼之森》对人鱼的寻找等。(图 5-6)

图 5-6　意大利动画短片《火鸟》

(2) 拯救。生命的个体是独立存在的,但是因为各种原因,生命往往陷入困境,处于待拯救的状态。在童话的经典场面中,公主困在城堡之中,等待白马王子来拯救,如动画导演保尔·德里森创作的动画艺术短片《勇敢的骑士》中,一位勇士经过千难万苦拯救一位被困的女子的故事,表现这类主题片子也很多。(图 5-7)

图 5-7　意大利动画短片《勇敢的骑士》

图 5-7（续）

3）动画的情节

类型动画的故事叙事一般采用悉德·菲尔德的三段式情节叙事模式，往往分为开始、中间和结尾三段模式来进行创作，这三段模式被好莱坞称为"明白的真理"。以日本动画电影《千与千寻》为例说明三段式的情节模式。第一段为建置（失去平衡）。千寻一家在前往乡下的途中，意外进入废弃的城堡，误入魔法世界。千寻父母因贪婪变成了猪，千寻为救父母留在魔法世界，结识了白龙等人。第二段为对抗（争取平衡）。千寻在魔法世界通过规则不断努力工作，经过种种磨炼，最终让父母返回人形，重新获得自由。第三段为结局（恢复平衡）。千寻一家离开城堡，回到现实，继续前往乡下。（图 5-8）

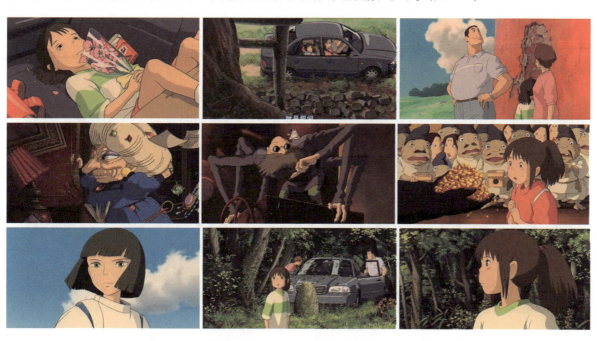

图 5-8　日本动画电影《千与千寻》

4）动画的结构

动画的故事结构多种多样，没有一个固定的模式，大体归纳有以下几种。

（1）因果结构。因果结构主要以事件的因果关系为叙事动力，以时间的顺序发展为主导，单线推进叙事进程。主要是讲清楚一个或一系列事件的来龙去脉，前因后果。因果式结构的流程为开端（故事起因）、矛盾（纠葛发展）、结局（故事结果），符合事物普遍联系的哲学观点，这是最常见的动画叙事结构模式。动画系列片一般都使用因果式结构，集与集之间一般是因果关系的连续。系列剧的每一集也常常按因果关系来安排故事。如国产动画系列片《少年狄仁杰》故事的每一集在最后都要有一个悬疑的问题抛出，用来引出下一集的开始。（图 5-9）

（2）并列结构。并列结构是指作品中以几个因果关系不明显的故事来安排整个作品的手法，事件可以调换次序但不影响剧情。如久里洋二的动画短片《邻人》，以一个人夜晚难眠来表现现代人生存的困

图 5-9 中国动画系列片《少年狄仁杰》

境。邻居多次更换,有的把房间改成泳池在游泳,有的在打字,有的在听音乐,有的在研制火箭发射,不一而足。各个事件之间的关系是并列的,共同为影响他人这个主题服务。再如动画导演萨比格尼·瑞比克金斯基创作的动画短片《探戈》,从个人角度表现固定的空间、流淌的时光,皮球一次又一次被掷进房间。每个人都穿梭在房间里,来了又去。好像陌路行人,大家在同样的空间、不同的时间里各自忙碌自己的生活,然而又好像命运的精巧搭钩,每个人都有着冥冥的联系。(图 5-10)

图 5-10 波兰动画短片《探戈》

(3) 梦幻结构。梦幻结构是指对梦幻的表现是叙述的主要线索和主要内容。在梦幻结构中,梦幻表现很常见。梦幻是童话中常见的设置,动画受到童话的影响,也对梦幻多次表现,如《爱丽丝梦游仙境》《小飞侠》等。作品采取的正是梦幻结构,以此表达梦幻人生的艺术主题。梦幻是一种人生哲学的表达方式,东西方都有其思想基础,如我国的庄生梦蝶、西方弗洛伊德的梦境等。(图 5-11)

2. 动画角色

动画角色设计通常是指创造鲜活的虚拟形象来满足动画表演、剧情展示和观念传达的需要,为观众提供耳目一新的动画形象。而导演的工作是根据动画剧本,通过一系列艺术手法,来驾驭角色及道具在特定场景中的活动以表现故事情节,从而达到自己艺术理想的目标。因此,导演要遵循编剧的创作即剧本的要求,美术设计人员要遵循导演的要求,动画角色设计要遵循美术设计人员的要求,当然也必须要符合导演的意图。

图 5-11　美国动画电影《爱丽丝梦游仙境》

在动画片的创作过程中,剧本是一剧之本。导演是根据剧本来创作的,当然也有导演自己新的创作理念。动画剧本决定着角色设计的类型,导演掌握的动画片的艺术风格很大程度上受剧本内容的影响,不同的故事情节决定了不同的风格表现形式,从而需要设计出不同风格类型的动画角色。如喜剧、悲剧、正剧和闹剧都有不同的基调,科幻、童话、鬼怪和青春偶像类型都决定了属于自身艺术风格的角色设计样式。一般情况下,人们可以清楚地觉察到,科幻类题材的角色设计要显得神秘、虚幻、富于想象力;童话类题材的角色设计要显得可爱、甜蜜一些;鬼怪类题材的角色设计要增加凶残恐怖的设计元素,来突出其恐怖狰狞的形象;青春偶像类题材要尽量追求阳光、健康、色彩明亮的效果。导演往往要通过剧本中文字的叙述来要求美术设计人员在设计角色造型时,认真分析角色的形态特征、衣着特征、性格特征、动作特征以及语言特征等因素,从而把握角色在特定环境下的造型特点及色调,进而挖掘角色特有的精神气质、思维情感,这样才能塑造出具体鲜活的角色形象。并通过形体、动作、声音的协调统一,最终呈现给观众一个丰满而具生命力的角色形象。(图 5-12)

1)角色设计的风格类型

无论借鉴什么样的风格类型,都必须要与剧本和导演所确定的美术风格相一致,这样才能融入影片整体风格之中。作为视觉元素角色设计,其形象和色彩运用是否合理,

图 5-12　中国动画电影《姜子牙》中人物造型

很大程度上决定了影片的质量和形式美感,也影响着观众对影片角色的接纳程度。因此,在设计动画角色之前,对受众群的考察和评估是非常重要且必要的。首先考虑给谁看,这里就要考虑受众群的年龄层次、文化层次、地域喜好以及对当下流行原素的接受情况等方面的问题,综合考量之后,再制订出相应的角色设计方案。如服务对象是 4～6 岁的儿童,在造型元素上就要简洁明快,色彩上要鲜艳亮丽,形象上尽量甜美圆润以符合儿童观赏的心理要求。如服务对象是 18 岁以上的青年,造型元素上就要丰富得多,色彩就有了明显的趋向性,并给予一些特定的标识以赋予人物深刻的内涵,这样才能引起他们的观赏兴趣。其次,要考虑确定美术风格样式,不同的艺术风格样式都可以为动画创作所借鉴,并融入动画形象中去,这不仅能创造出新的样式,更能丰富角色造型的表现语言,使其更具艺术魅力。

造型设计的表现形式丰富多彩，种类繁多，大致可分为写实类风格、绘画类风格、符号类风格、装饰类风格和写意类风格几类。

（1）写实类角色造型。写实类角色造型是与自然和现实的形象比较接近，其结构、比例和形象方面与真人相比没有太大的改变。虽然经过概括、夸张和变形，但组接起来接近自然真实的一面。这类造型在动画影视作品中的表现上，使观众容易接受、理解与沟通，使得影片感觉是来自自然，而且高于自然。写实类风格角色造型设计的重点是对角色身体各部位形态上的把握，需要设计者有较扎实的基本功，并熟悉人物、动物等的结构、比例和解剖知识。重点要提升形象的可读性，创造容易识别、个性鲜明的角色，防止千人一面的概念化、形式化的设计。（图 5-13）

图 5-13 　中国游戏造型和《蜀山传》动画造型之剑童、紫剑、青剑

（2）绘画类角色造型。绘画类角色造型能充分发挥设计者的个性，与美术有着密不可分的联系。由于绘画风格多样，因此，动画片的风格也是多种多样。一般情况下，美术作品是一幅幅的单幅画作，其创作者的主要精力都集中在一幅画面上。而动画是由一帧帧不动的画面组织起来，通过每秒 24 帧的速度去连续播放，使画面活动起来。这就要把某种绘画美术风格一幅幅地画出来，其工作量和难度就可想而知了。不过，能吸收借鉴多种绘画艺术风格进行动画片的创作，使动画片的艺术风格丰富多彩，体现不同情绪、内涵的表现形式，使观众从中得到乐趣与心里满足。（图 5-14）

图 5-14 　俄罗斯油画动画短片《小牛》中的造型

（3）符号化角色造型。符号化角色造型是与真人相比差别很大，是设计者对形象的高度概括与提炼。一般是抓住角色最基本、最概括的结构特征，对其进行强调、夸张和变形。因此，形象非常简洁，结构非常单纯，表情非常生动有趣，色彩非常艳丽，能赋予角色以生命力，在绘画上简便、快捷，形象上较适合标志和符号，常用于表现儿童和某些艺术类动画片。（图 5-15）

图 5-15　符号化动画角色造型

（4）装饰类角色造型。装饰类角色造型是最具浓郁的装饰艺术形态和民间艺术风格，其形象设计大多在丰富的民间或现代绘画艺术中吸取养分。画面构图完美圆润，色彩绚丽多彩，造型质朴夸张，具有强烈的审美特征。其作品常常能使人耳目一新，观众看了心情愉悦，能产生共鸣。如独具装饰性壁画风格的动画片《九色鹿》和剪纸动画片《渔童》等。（图 5-16）

图 5-16　中国装饰类动画角色造型

（5）写意类角色造型。写意类角色造型是具有强烈的主观意愿，通过形式表达其内在的深刻含义。因此，造型也应具有意象的特征，并不是具体的形象，可能是现实中的形象与创作者内心的形象相结合的产物，往往形式感与表现力很强，个性特征明显。此种类型由于注重外在的表现形式，因此，角色原型就摒弃掉许多因素，以动画片的整体风格和印象以及导演的主观愿望为前提，带有较强的表现性。如果与其风格相统一的背景烘托的话，能给观众产生强烈的视觉效果。所以，这类动画片显得更另类，在实验性短片中应用较广。（图 5-17）

图 5-17　中国写意类动画角色造型

2）动画角色设计的特征

虽然动画角色形象看上去很夸张，超越现实，但也是建立在日常生活的基础上；依据剧本的描述，导

演的设计思路,认真分析,熟悉角色造型的历史背景资料(所处地域、民族、性别、年龄、形体以及职业);了解形体特征、性格特征、服装特征、色彩特征,以及角色之间的关系和生活习惯等,然后进行综合设计。

(1)动画角色形体特征。设计时要考虑到整部片子单个造型的形体设计要与整体造型风格与形体相统一,既确保形象的独特性,又要在不同造型的角色同时出现在画面中时的协调性,共同构成视觉上的完美表现。(图5-18)

图5-18 《狮子王》中动画角色形体设计

(2)动画角色性格特征。人物的性格是与生俱来的,但在动画设计中角色性格的表达方式一般是通过角色的五官与面部表情、行为动作、声音等因素综合表现出来的。动画角色刻画手段具有一定的局限性,但能通过生动到位的表演,夸张的表情动作,有目的地变形处理以及形象的肢体动作语言加以配合表现出来。即运用外部的外貌特征和内在的神情并与肢体反应动作相配合而形象地表现出来。因此,不同性格的角色在形象上的设计往往是差别很大的。设计者努力使角色拉大形象特征来使角色的个性更加鲜明,能给观众留下深刻的印象,如完美型、助人型、给予型、成就型、自我型、理智型、疑惑型、忠诚型、活跃型、领袖型、能力型和和平型等性格特征。

(3)动画角色服装特征。动画创作中角色的服装设计,既是角色设计的重要组成部分,又是影片整体艺术风格的重要构成元素。角色能通过服装的款式、色彩、饰物来反映时代背景、民族特色、身份地位、职业年龄以及性格特征等信息。但在设计服装时,必须要符合剧本的要求与导演的意图。尽可能淋漓尽致地体现角色的性格特征,从而建构角色信息的识别性,使观众能很好地与角色产生共鸣,达到感染观众的目的。如3D动画电影《机器人9号》中主人公9号身穿麻布为材质的线缝的衣服,手、脚的部分使用木头,肚子上用拉链连接,这种机器人更能显得有亲和感,不是机械时代冷冰冰的机器人。(图5-19)

图5-19 美国动画电影《机器人9号》中主人公9号的角色性格设计

(4)动画角色色彩特征。在动画创作中,色彩是重要的构成元素之一。导演通过色彩元素的应用来塑造角色情绪,表现出独特的审美价值和审美效果。如美国动画电影《僵尸新娘》中的整体色调,表现活着的人及人间环境时,色调使用了低明度和低纯度而形成的灰褐色的色调,人们穿着的衣服也是冷色居多,使得营造的气氛死气沉沉,虽然都出着一口气,但都没有一点生气和活力,有的只是僵死的教条。而与之相反的,死去的人及地狱却是一些暖色调,呈现的角色活泼可爱,整体气氛热闹,尤其是可爱的女主人公僵尸新娘,更是美丽大方,秀气十足,与人间形成鲜明的对比。导演这样处理的原因不言而喻。(图5-20)

图 5-20　美国动画电影《僵尸新娘》中的色彩设计

3．动画场景

动画场景设计是美术设计中的重要组成部分。一般情况下,动画场景能决定整部动画片的风格类型及整体气氛,也决定着动画片的成败。一部动画片中成功的场景设计是展开剧情,刻画人物特定的时空环境、生活环境、社会环境、自然环境以及历史人文环境的有机组合。从中能表现出特定角色的相互关系,给观众留下深刻印象。

在动画创作流程中,场景设计属于美术设计的范畴。美术设计师要按照导演的构思,认真分析场景类型、布置等因素,把握特定环境下的基调,进而挖掘场景特有的情感,创造出具体、鲜明的环境空间,很好地为角色活动、情节推进服务。

1) 角色设计的风格类型

动画场景大体可分为写实风格、装饰风格、漫画风格、科幻风格、写意风格以及非常规艺术短片的美术设计风格等类型。

（1）写实风格。写实风格是一种风格和流派,是对客观现实的再现,但又不等同于客观现实。如美国动画片《小马王》中开片的宏大场面,用写实的手法艺术地再现了美国西部拓荒时代美丽的原始风光,茂密的原始森林、清澈的河水、奇幻的大峡谷和高大的山石等原始景象,让观众有一种身临其境之感。而这种真实性并不是完完全全地再现了原来的面貌,而是经过导演的构思和美术设计师们的再创作而表现出来的,因此,给观众更加真实的感觉。(图 5-21)

图 5-21　美国动画电影《小马王》中的写实场景设计

（2）装饰风格。装饰风格也是动画片常用的一种风格类型,它以其图案画、规则化、秩序化和适形化的特点,给观众一种强烈的美感。这种类型的动画片在中国很多动画片中都有体现。如中国动画片《大

闹天宫》《哪吒闹海》和《九色鹿》等具有典型装饰风格的代表作品,它们铸就了具有中国民族化特色的经典之作。片中场景设计、人物造型大量吸取了中国传统艺术,如敦煌石窟壁画的装饰形式及京剧舞蹈的装饰、音乐特点以及中国传统武术动作等,应用散点式的构图,使作品充满了无限的生命活力,散发着浓郁的民族气息和艺术魅力。(图5-22)

图5-22　中国动画电影《大闹天宫》装饰风格场景

(3) 漫画风格。漫画风格是一种给人自由、轻松、幽默、自然的形式,得到大多数人的喜爱。在当今生活节奏加快、工作繁忙的生存环境中,人们需要一种既轻松又省时间的休闲解闷的形式来调节一下,而漫画的简洁、概括、单纯、幽默的形式正好适应了人们这一需求。尤其是有一定哲理的漫画和漫画风格的动画片,观众在高兴之余,饱含一种回味。因此这是一种动画表现的最佳形式。如日本的动画片《蜡笔小新》和《樱桃小丸子》等,就是先出漫画书,市场反响很好,才改编成系列动画片的。漫画风格的还有欧洲动画系列片《丁丁历险记》,中国上海美术电影制片厂制作的动画系列片《大耳朵图图》和《大头儿子小头爸爸》等作品。(图5-23)

图5-23　中国动画片《大耳朵图图》的漫画风格场景设计

(4) 科幻风格。科幻风格的漫画和动画片是儿童更喜爱的类型,里面充满了冒险、幻想和现代高科技的应用,使其画面更加变幻、离奇。因此,在动画领域中频频出现,以至于许多编剧和导演对这一类风格的动画具有浓厚的兴趣和长久的偏爱。如日本动画电影《天空之城》《风之谷》《猫的报恩》和《千与千寻》等,都是一种科幻风格的表现形式,让人百看不厌。(图5-24)

图5-24　日本动画电影《风之谷》中的奇幻背景

(5) 写意风格。"写意"是相对于"写实"而言的,"写意"更注重心领神会。以"写实"为功底,在绘画时所表现出的意境,瞬间一挥而就,有强烈的随意性,但是不可模仿重来,这是中国传统水墨画和书法中的草书所具备的特征。由于动画的制作特殊性,与中国水墨画的技法相结合,产生了中国独特的动画艺术形式——水墨动画,奠定了中国动画在世界动画中特殊的地位。而"写意"风格的动画主要以中国的水墨动画为主线,其他写意动画手法为辅线。中国水墨画的意境通过作者应用中国特制的毛笔、墨、宣

纸和砚台等工具,把胸中的"意"气瞬间在宣纸上酣畅淋漓地表现出来,并通过动画制作原理,使这些满载着作者"意"气的水墨画活动起来,配以高雅的音乐,让人看了觉得妙不可言,看在眼里,美在心里。这一有机的结合是中国动画的一大创举,那种虚虚实实的意境和轻灵优雅的画面使动画片的艺术格调有了重大突破,能使外在形式与内在精神有机地结合在一起,折射出中华民族的文化、气韵。水墨动画片《山水情》,无论从构图布局上还是意境表现上,都十分豪放壮丽,充满了诗意。(图5-25)

图5-25　中国水墨动画片《山水情》中的场景设计

(6)非常规艺术短片的美术设计风格。其主要是指实验性艺术短片。因为这类型动画是属于非主流艺术范畴,是艺术家个体独立制作的小型动画片,其美术设计风格追求个性和创意,无论从内容上还是形式上都与传统动画迥然不同。表现手法多样,绘画性较强,带有独特的个性特征,极大地丰富了动画片的表现风格样式。实验性动画短片的首要特征是个性突出,特色鲜明。此类动画片的场景和造型风格都有鲜明的个性特征,有别于商业动画片和大型动画剧场片以及系列片的传统手法,追求强烈的个性手法,常运用一些非常规的设计理念和制作手法等。如用沙子做的动画短片《天鹅湖》,所有的场景和造型都是应用流动性极强的沙子进行制作的。场面变幻丰富,有一种流动的音乐美,这种材质的动画片就不利于商业制作,只能作为一种特殊的材质加以艺术性处理。(图5-26)

图5-26　沙子材料制作的动画片《天鹅湖》中的场景

2)动画场景设计的特征

(1)动画场景具有决定动画片艺术风格的特征。一部动画片艺术风格的确定,很大程度上取决于场景的艺术风格。因为,动画片是视听艺术,而"视"又是其重要组成部分,在"视"的范围内,除了角色、道具等因素外,就是场景的因素,每个镜头又必须有相应的背景。因此,场景在动画片的创作中具有举足轻重的地位。如国产动画片《九色鹿》,一开始的画面呈现,就把观众带到敦煌石窟之中,沉浸在久远而富有神秘色彩的佛教石窟壁画艺术之中,其基本的装饰绘画基调已确定。(图5-27)

(2)动画场景具有表现空间关系的特征。场景通过线条、透视、形体、色彩以及肌理等造型元素,塑造出真二维假三维的空间关系,为角色的活动提供载体,在剧情和导演的安排和意图下,合理地表演,以满足观众的视觉需求,从而达到令人心灵愉悦的效果。空间关系包括物理空间、社会空间以及心理空间等几类。物理空间是实际的,满足人们生活需求的特征,是一切可视的环境空间,也是故事发生、发展得以展开

的空间环境。同时也能体现出故事发生的时代背景、地域特征、民族文化特征等。社会空间不是具体的环境空间,而是人与人之间表现出来的一种社会关系的综合空间,是一个虚化的世界,虽然是抽象的,但是观众可以感受到,一般能通过特定的历史阶段与人物情绪来铺垫出来的。心理空间也不是具体的环境空间,也是通过角色在不同时间、不同空间、不同事件中的特定表演打造出来的,再通过观众的联想,深入感觉到的一种状态。因此是演员的表演和观众的感受共同作用的结果,如美国动画电影《埃及王子》中表现的真实空间关系。(图5-28)

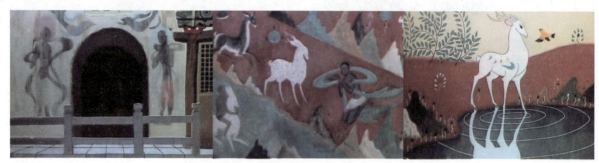

图5-27 中国动画片《九色鹿》中的场景

图5-28 美国动画电影《埃及王子》中的沙漠场景表现真实物理空间

(3)动画场景具有营造气氛的特征。场景可以通过景物、光影、色调、场面调度、画面运动、烟雾、音乐与音响等因素来合理地营造、渲染气氛,目的是使情景交融,以景托人,借景抒情,表达特定的意境,达到强烈的艺术效果。但在营造气氛时,场景设计师必须从剧情出发,从特定角度出发,通过对场景设计要素的有机组合,构建一个典型情调的艺术空间,使角色更好地去表演,达到与观众共鸣的效果。如美国动画电影《花木兰》中主角花木兰经过艰苦的抉择,决定替父从军。在出行的晚上,乌云密布,雷电交加,她的父亲、母亲和奶奶在雨地里目送她的情景用低饱和色调,接近于无彩色系列的色调,营造出悲伤、痛苦的离别之情,通过气氛渲染给人带来一种悲伤的感觉。(图5-29)

图5-29 美国动画电影《花木兰》中营造出悲凉、痛苦的离别之情

(4)动画场景具有营造角色性格、心理气氛的特征。在动画片中,角色性格和心理活动,除角色自身的表演之外,还能通过背景的变化来表现其内心世界,体现其性格特征。因为,场景具有营造意境的功能。场景设计师巧妙地利用人景的互换,使场景变成人心理活动的外延,很好地将角色的内心情绪和情感变化

通过稳定的场景表现出来。如反映角色内心的向往、梦幻、回忆、想象等画面,用虚实、明暗等手法对角色的心理和精神进行适当地表现,充分运用视听语言的手段,向观众展示角色的内心世界,如动画艺术短片《回忆积木小屋》中主人公在寻找不小心掉落的心爱烟斗时,层层进入被水淹没的以前住过的小屋,面对每一层不同的场景进行的美好回忆,就是运用不同色调、布局的场景来使时空倒流,从而产生强烈伤感的艺术效果。(图 5-30)

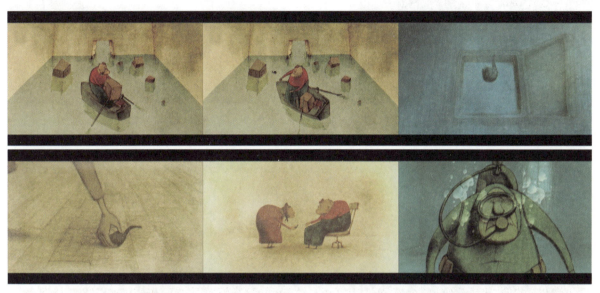

图 5-30　日本动画短片《回忆积木小屋》中营造角色心理的气氛

(5)动画场景具有叙事的作用。动画场景的叙事功能对剧情的发展起着很重要的作用,归纳起来有几种情况。第一是表现连贯的叙事时间,即故事中的时间与现实或历史的时间基本一致,由前到后、有古到今、由头到尾单向发展,是一种常用的叙事方法。场景、背景的变化也是按部就班地进行,没有时间上的跨度与反复,观众容易接受。第二是错乱的叙事时间,主要是打破正常的时间发展顺序,在叙事的过程中,有回忆过去及想象未来的时空画面,形成时空穿插、颠倒等形式。这样的时间组合自由、灵活、随意、夸张和充满想象,但处理不好,容易产生混乱、不协调的感觉,使观众理不清头绪,多用在一些实验性动画短片中,为了追求特殊的视觉效果和艺术探索。场景在不同时空中灵活转换能很好地表现这一现象,使视觉与感觉能相对吻合。第三是夸张的叙事时间,主要是在故事情节中有意地延长或缩短时间,以夸张和写意的手法表现一种特殊的时间段,使故事表述时更加简练、概括。如美国动画电影《狮子王》,小辛巴在几个不同色调的背景下慢慢长大,有较大的时间跨度,经过几个叠化处理,既自然而又抒情,把观众带到了小辛巴长大以后的时空。第四是虚幻的叙事时间,主要是一种非现实的时间表现手法,通常用于神话、科幻、传说等题材中,可以通过现在、过去和未来的时空转换,相互交织在一起以产生扑朔迷离的效果,让人难以忘怀。如美国立体动画电影《阿凡达》中的场景,在现实与非现实之间来回转换,让人畅游在网络的虚拟现实之中,场景美丽神奇,生活在其中的人们相处和谐自然,让人大开眼界。第五是弱化的叙事时间。在一些动画片中,对时间概念比较模糊,只是表现一种抽象状态,始终表现不清故事发生的具体时间和地点,但我们能在时间的推移中得到一种感悟和启发。例如,动画艺术短片《线与色的即兴诗》,单纯的背景上一些不同色彩、不同长短、粗细的线条随着音乐在活泼自由地跳动,给观众留下欢快的印象。因此,场景的叙事功能是讲述故事不可缺少的要素之一,巧妙地应用,会增强、丰富故事的曲折变化,同时也能起到塑造角色形象的作用。(图 5-31)

(6)动画场景具有场面调度的特征。场景是角色活动的空间环境。场面调度是指场景与角色应该存在的位置,主要包括场景与角色的角度调度,场面画面调度,场景的景别、构图、视觉和运动等。场面画面调度是场景在不同方位的变化,主要包括在场景总图中,主场景与不同次场景之间的调度,以及同一场景

中在推、拉、摇、移、升、降等镜头运动中的调度。这些变化能展示场景与场景之间,场景与角色之间的各种关系、环境氛围以及事件的进展。导演能充分利用这些因素来使场景产生有序的变化,恰到好处地形成故事的起伏跌宕,营造强烈的艺术感染力,让观众如身临其境,满足视觉需求。如动画电影《红孩儿大话火焰山》,通过背景变换位置的场面调度,使故事场景层次丰富,故事情节表达更加丰满。(图 5-32)

图 5-31　美国动画电影《阿凡达》中虚幻的叙事时间

图 5-32　中国动画电影《红孩儿大话火焰山》中拉镜头的叙事方法

5.1.3　商业动画的创作原则

一切艺术的源泉都是人类心灵对事物最原始的感悟,通过美与和谐可以解决压抑与冲突。动画片通过想象,勾勒出现实世界不存在的时空,符合人们对美的向往。动画片借助轻松、诙谐甚至滑稽的内容和梦一般绚丽的色彩,使这一切成为可能,引导观众的欣赏方向,使人们对美和未来的生活产生向往。一个好的动画故事能够向观众展示在生活中不一定能得到的东西,意味深长的情感体验能唤起我们同情、移情、预感、鉴别等微妙的感受,这种现象就是人们熟知的审美情感。通过角色的表演、情节的推进、故事的逻辑展示给大家,将最好的部分留到最后,让观众用自己的大脑去思考。

动画片是一种艺术商品,要考虑观众的需求和喜好。经过影视工作者的实践、摸索,总结出下面几项原则。

1. 喜剧法则

现实社会生活节奏加快,工作学习的压力越来越大,加重了人们的心理负担。动画片因其轻松、幽默甚至滑稽的表现手法,让人们合理地宣泄心理压力,如《米老鼠和唐老鸭》中的夸张表演画面。

2. 善恶法则

现实生活中不可能有绝对的公平和公正,所以人们就在影片中寻找心灵抚慰。善与恶的冲突寄托了人们渴望公平、公正的心理,而故事的结局往往是正义战胜邪恶,满足了人们的这一心理期望,如《白雪公主》中的善恶表现。

3. 时尚法则

动画片的时代性是很强的,因为它的发展离不开当时它所处的社会科技水平的发展。所以动画的造型和色彩都会贴近观众的审美,并具有一定的指导性和前瞻性,而且也是促进动画产业发展的催化剂,如日本动画片《死神》在剧中展现的现代感以及使用的一些贴近我们生活的元素使观众更易走进剧情之中。

4. 英雄法则

渴望捍卫正义、除暴安良是每个人心中与生俱来的一个梦。既然在现实生活中不可能如愿,那么动画影片中的孙悟空、超人等角色会让你感受到英雄角色的置换。

5.1.4 动画的音乐创作

1. 日本动画音乐的成功运作

在日本这个动漫产业大国,一部动画里的音乐包括片头曲、片尾曲、插曲、印象曲、主题曲、背景音乐等。围绕动画片所发行的音乐专辑分别有原声碟、角色CD、广播剧CD、单曲等。一部动画影片里到底能有多少片头曲和片尾曲?这个问题很难回答。1996年开始上演的《名侦探柯南》,每隔20集就会换一次片头曲和片尾曲,创造了日本动画史上的奇迹。日本的动画比较像我们的网络小说,越多人看,出版商就越不让作者停笔。因为《名侦探柯南》的主题曲数量庞大,使得唱片公司每年都可以获得大量利润。唱片公司如果要力捧某个歌手,就让这位歌手去演唱《名侦探柯南》里面的歌。如仓木麻衣、爱内里菜、上户彩等都是靠《名侦探柯南》走红的。唱片公司只要改个包装,给唱片起个名字,如"珍藏版""限量版"等,就可以创造几倍的经济效益。

到目前为止,可以成为日本动画音乐史上最有代表性的作品,当属宫崎骏系列中的《天空之城》和《风之谷》,还有TV版的动画《罗德斯岛战记》。《天空之城》与《风之谷》这两部作品的音乐均出自久石让之手,华丽的管弦乐,极富张力的表现方法,高水准的演奏使其成为动漫音乐界的领军人物。在他的代表作《天空之城》中,充分结合了管弦乐的抒情与电子音乐的动感,音乐表现极具张力,显示了其把握音乐的深厚功力。而他为《风之谷》所配的曲,特别是那一首片尾曲——提琴中点缀着竖琴的音色,钢琴迭出大段的和弦,让人百听不厌。另一部影片就是《罗德斯岛战记》,这部作品的音乐主要由菅野洋子和新居昭乃两位音乐家所完成,她们和久石让的风格形成了鲜明的对比,菅野洋子似乎从来都是用管弦乐队为其充满浓重电子风格的音乐做背景乐的。菅野洋子在《罗德斯岛战记》里创作了《奇迹之海》,此曲前头那段印度式的咏唱和sora中虚无缥缈的清唱体现了菅野洋子魔幻多变的曲风以及其擅长电子乐和民族音乐的特点。新居昭乃是一个典型的才女,除了作曲,还常包办其作品的作词和演唱,曲风具有古朴式的神秘,风格典雅,音乐节奏缓慢、舒展,优秀的动画音乐使观众出了影院就来到音像店自愿消费。一部动画影片的成功与否看看它所取得的市场效益就明白了,在这方面日本的运作方式无疑是成功的。除了这些名家,日本还有很多优秀的动漫音乐作曲家及代表作。(图5-33)

图5-33　日本动画系列片《名侦探柯南》

2. 中国的动画音乐

中国最初的动画音乐可以追溯到19世纪二三十年代,那时没有动画音乐的概念,只有给动画配上背景音乐。真正的动画音乐是在1999年动画电影《宝莲灯》中才正式出现,此后我国的音乐人才在动画音乐制作方面开始认真起来。《宝莲灯》的音乐制作并没有模仿日本,但受到美国动画音乐的影响。1994年,受到《狮子王》的触动,金国平回国之后开始筹划动画电影《宝莲灯》。1999年,上海美术电影制片厂制

作的电影动画《宝莲灯》正式上映。制片人真正开始注意到动画音乐的重要性。《宝莲灯》受《狮子王》影响,连音乐的模式都一样。邀请明星主唱,上演前先发行主题曲唱片并大肆宣传。《宝莲灯》共有两首主题曲,一首插曲,分别是李玟演唱的《想你的365天》、张信哲演唱的《爱就一个字》、刘欢演唱的《心中有天地》。并不是说这三首歌创作得多么成功,但就当时国内来说已经是一个突破,并且使用了两首主题曲和一首优秀的插曲,这表明我国动画制作终于摆脱了单一主题曲的模式。1997年徐克的作品《小倩》上影,这部作品的出现标志着我国香港地区的动画终于摆脱了《老夫子》的阴影。根据电影《倩女幽魂》改编的电影动画《小倩》,完全改变了原故事恐怖阴森的氛围,改成了一个荒诞搞笑的爱情故事。虽然说这部动画以古代故事为题材,但却大胆地加入了流行音乐的元素。著名作曲家雷颂德还在里面发扬他一贯的电子风格,创作了主题曲《亲亲桃花》。混入电子音乐后的《小倩》更添加了一种现代气息,同时也很好地配合了影片松散的节奏和荒诞的情节。值得一提的是香港地区动漫音乐在当时取得了一个飞跃式的突破,那就是角色歌的出现。角色歌就是代表某个角色的音乐。《小倩》中的角色歌都是专为每个角色量身定做的,如角色姥姥的《姥姥之歌》、黑山老妖的同名歌曲《黑山老妖》等。要表现一个角色,除了台词还有其他方法,《小倩》就是借助角色歌把里面角色的个性表现得淋漓尽致,使得人物形象丰满,有血有肉。继《小倩》后,2001年的《麦兜的故事》里更加注重角色歌的作用。与《小倩》相比,《麦兜的故事》里的角色歌又上了一个台阶。本土化语言与古典音乐就成了有香港地区特色的动画音乐,动画里麦兜的角色歌《麦兜与鸡》就是采用了舒伯特的曲调,填上粤语俚语作为歌词。除了角色歌,里面所有音乐都是粤语版的古典音乐,换上了明快的节奏,填上了描述市民平时生活的粤语歌词,使人感到更加亲切,并能与本土观众产生共鸣。

与动画产业大国相比,我国动画音乐的分类就单一得多,并且无法像日本那样取得巨大的经济效益。其原因首先是国人对动漫的偏见和忽视,其次就是投入不足,制作粗糙。制作者往往随便找个歌手从开始唱到结局,而且唱的都是同一首歌。另外专业人才的缺乏,也是国内动画音乐发展缓慢的原因之一。任何动画音乐都是在为动画服务并以动画为中心。一部动画影片的音乐制作是否成功,在很大程度上取决于是否有适合这部影片的作曲家与演唱者,而不是单纯地靠投入了多少资金所能决定的。(图 5-34)

图 5-34 中国香港动画片《麦兜的故事》

5.2 动画片的制作

一般来说,动画的制作分为前期策划、中期制作和后期合成剪辑三个阶段。前期策划决定整部动画片的成功;中期制作决定动画片的质量;后期合成完成动画成片,达到导演的创作意图。

5.2.1 动画制作的工具与材料

(1) 拷贝台:一种内部装有灯源,可携带的木质箱体,包括拷贝桌。可用来描绘中间画以及原画设计时画面之间的空间布局;描线,背景清稿,上色,修改设计稿等。

(2) 定位尺:动画人员在绘制设计稿和原画时,用来固定动画纸或在传统动画摄影时,为确保背景画稿与赛璐珞片的准确定位而使用的工具,是动画制作必不可少的工具之一。定位尺的材料可以是不锈

钢的、铜质的或塑料的,但无论什么材质都有统一的标准,中间有一个圆柱,两端各有一长方形短柱,长约25cm、宽为1.5~1.8cm。此外还有一种将定位尺与玻璃板装配在一起的可旋转的专业制图板,它上面装有两根定位尺,上下各一根,在制图时可以通过左右移动尺子达到移动画稿的作用。在这种尺上不仅装有固定头,还在底板上标有精确的刻度,为原画师和设计稿制作者计算移动背景距离或速度提供了极大的便利。目前,这种圆盘在动画前期设计中被广泛使用。

(3) 动画纸：根据用途不同,一般可分为原画纸、修形纸和动画纸三种。一般动画纸可选用70~100cm的白纸,纸的规格主要分为两种,尺寸为24cm×27cm、27cm×33cm,是根据画面取景及荧幕不同需要而设定出来的,用于画设计稿、原动画等。还有一些更大或更长的尺寸,是在拍摄有特殊要求时使用的规格。原画纸是专门提供给设计师和原画师设计图稿的白纸,通用的规格与动画纸相同,纸面上有统一的定位孔。修形纸是用来覆盖在原画画稿上,对原画动作中角色比例、形象、服饰等进行统一和仔细傍正的画纸。动画用纸是动画制作过程中所使用的质量最好的纸。纸质洁白、光滑、透明且韧性好,即使重叠三四张画稿,通过拷贝台的透光,也能清楚地看到最底层的动画铅笔线。在动画纸上绘制图形原稿要求线条准确、挺直、顺畅而灵活,因此要求所使用的动画纸质地精良。

(4) 分镜台本纸：又叫摄影表（国外称故事版）,是导演或绘制剧本的人员用来设计镜头画面工作的纸。在这些纸上,每一张一般预先印好三个画框,并在画框上方注明片名、集数、时间长度和背景等字样,在画框下方则注明对白、画外音、内容、音乐、音效方式和摄影要求等。当设计人员进入剧本分镜头绘制阶段时,可分别在画框中画入镜头画面,并依据所印文字的内容,填入相应的说明与要求,作为整个影片制作工作中的提示。

(5) 背景纸：在动画制作中专门用来绘制背景的纸,常用有利于颜色附着、表面略显粗糙的素描纸、厚卡纸及水粉纸等。纸的大小、规格根据不同场景、不同镜头及设计的要求相应裁定,并在纸边上用打孔机打出与动画纸相同规格的孔眼,以便于摄影部门拍摄。

(6) 赛璐珞片：又称"明片",是一种由聚酯材料制成的透明胶片,表面光滑、全透明,如薄纸。制作动画片时采用这种材料,能将不同动作角色分别画在不同的胶片上,进行多层拍摄,而画面彼此间不受影响,同时还能与背景重叠在一起进行拍摄,增强画面的层次和立体效果。因为赛璐珞片易沾油污,又易产生反光,工作人员在填色和摄制时,需要戴上薄布手套,注意保持胶面清洁。现在,动画人很少用它了,包括下面的上色,更多是使用计算机。

(7) 上色颜料：在赛璐珞片上描画轮廓线以后,需要在其背面填涂色块,以构成不同的形状,这时就用到上色颜料。由于赛璐珞片很光滑,这种颜料在拍摄过程中会受到时间、气候、温度等因素的影响,并且要符合色彩明亮、易干、不透明、不变色、不龟裂、不发霉、不易脱落和牢固性强等特殊要求。所以,上色颜料一般都是由动画制片厂专门配置的。现在用的也较少了,更多使用计算机上色。

(8) 颜料：主要有水彩、水粉和丙烯颜料等,水粉颜料的特点是不透明,比较厚重,覆盖力强,是一种介于油画和水彩之间的颜料,由于其价格低且方便使用而被广泛应用。水彩颜料是一种较透明性的以水为媒介的颜料,颜色纯正、明亮、清新、流动感强,色彩比较透明、艳丽。丙烯颜料具有油画和水粉等多种表现特性,可厚涂,也可以薄涂,在画布和画纸上均可使用。颜料还可以用色粉笔、油性画笔（油画棒、蜡笔等）、彩色墨水以及彩色马克笔等材料表现效果。

(9) 动检仪：主要由一个摄像头和一台计算机组成,是原动画绘制过程中十分有用的工具。在使用时,用摄像头将一张原画和动画依次拍摄下来,在计算机软件中将这些画面依次播放。它是动画制作者检查动作质量的工具。

(10) 摄影设备：一般的胶片摄影机为16mm或35mm,但现在多数用数码相机拍摄,直接连接计算机,通过计算机控制逐格拍摄,并可实现推、拉、摇、移等镜头效果。

(11) 计算机周边设备：无纸动画已普及化,在计算机软件中可以完成扫描、上色、生成动画（中间帧）

等工序,节省了制作成本。计算机周边设备包括扫描仪、数码相机等输入设备;绘制设备有数位板、数位屏、1024×768像素以上分辨率的显示器;输出设备有DVD刻录机或1394火线,功能是将动画片传输到各种播放媒介。

动画定位尺、数位板、拷贝台。(图5-35)

图5-35　动画定位尺、数位板、拷贝台

5.2.2　动画制作人员

(1) 动画制片人：监督整个动画片的制作进度,并管理制作团队,属于团队核心人物。

(2) 动画编剧：负责写剧本。要把文学性的描述转化成适合动画电影所表现的视听语言。

(3) 动画导演：动画作品的灵魂。是团队的领导,很大程度上决定作品的方向和整体风格。

(4) 分镜设计师：根据设计好的场景、角色造型,将文字剧本转化为画面镜头。

(5) 美术设计：与导演一起确立影片的美术风格、造型、场景及道具的风格,绘制设计稿。

(6) 原画师（动作设计师）：相当于演员,设计角色的关键帧、填摄影表。

(7) 修型师（原画助理）：整理原画师的画稿,按标准造型修正画面即"清稿"。

(8) 动画师（中间画师）：原画与原画之间按运动规律加中间画。

(9) 动检与校对（动检师）：检查动作、透视、背景与动画对位是否正确,并修正。

(10) 描线、上色、摄影师：现在大多用计算机实现和控制。

(11) 总校：负责检查描线、上色效果。

(12) 技术总监：负责各阶段的软、硬件技术指导。

(13) 剪辑师：根据声轨来编辑影片片段。

(14) 后期总监：统筹后期合成与特效制作。

(15) 音响总监：声音设计包括配音、音乐、音效。在制作各项声音效果后,总监进行整体混录。在写剧本时,就要考虑音乐风格,角色的声线特点等。

5.2.3　动画软件的应用

1. 二维动画

在长宽二维平面上用纸张、照片或计算机屏幕显示,无论画面的立体感多强,终究是真二维与假三维的空间效果。

计算机的介入,其作用可以输入和编辑关键帧,计算和生成中间帧,定义和显示运动路径,交互给画面上色,产生特技效果,实现画面与声音同步,控制运动系列的记录等。由于计算机有非常强的运算能力,制作人员所要做的是定义关键帧,中间帧交给计算机去完成,这就使人们可以做出与现实世界非常一致的动画。

常用的二维动画软件有Animator Studio,这是基于Windows系统下的一种集动画制作,图像处理,音乐编辑,音乐合成等多种功能为一体的二维动画制作软件;Flash,交互动画制作工具,在网页制

作及多媒体互动设计中应用；Retas，日本开发的一种计算机二维动画软件；Pegs，法国开发的一种计算机二维动画软件。除了以上常用的二维动画软件之外，还有 ANIMO、Crator Software CTP Pro、Bauhans Mirage、Toon Boom 等。

2. 三维动画

画中的景物有正面、侧面和反面，调整三维空间的视点，能够看到不同的内容，如三维建模图形。利用三维软件在计算机上创作三维形体，一般来说，先要给出基本的几何形体，再将它们变成需要的形状，然后通过不同的方法将它们组合在一起，从而建立复杂的形体。另一种常用的造型技术是先创建出二维轮廓，再将其拓展到三维空间。还有一种技术叫作放样技术，就是先创造出一系列二维轮廓，用来定义形体的骨架，再将几何表面附于其上，从而创建出立体图形。(图 5-36)

三维动画的制作是根据数据在计算机内部生成的，而不是简单的外部输入。制作三维动画首先要创建物体模型，然后让这些物体在空间动起来，如移动、旋转、变形、变色，再通过灯光处理等方法生成栩栩如生的画面。

常用三维动画软件有法国的 TDL，加拿大的 Alias，美国的 3ds Max、Wavefront、Soft Image、Animation、LightScape、Maya、Lightwave 等。

图 5-36　3D 动画建模

5.2.4 动画的制作流程

1. 二维动画制作流程

二维动画制作流程如图 5-37 所示。

1）前期

（1）构思与策划：动画创作要用精练的语言描述将要制作的影片的概貌、目的，要充分考虑到动画的特性、特点、工艺技术的可行性以及将会带来的影响和商业效益。如考虑作品长度是 5 分钟、10 分钟、20 分钟或 120 分钟，创作构思以时间来做整体规划；组合技巧是制定剧情结构形式，设定创意关键转折点，划分结构段落和高潮等；角色造型、风格类型、动作特点和讲述故事的手法等；了解市场，揣摩观众喜欢的类型，进行充分的市场调研工作等；思考影片衍生产品的开发设计等内容。策划是一种典型的综合体艺术，从整体看，绘画和电影是构成动画片最基本的要素，至少要做到等量齐观。动画片产生之初被看作是"会动的画"，而现代动画理论认为，动画电影首先是一种电影类型，所表现的是"画出来的运动"，即强调电影语言的重要性。但对于中国动画来说，电影思维和电影语言的薄弱是积重难返的现实，阻碍着中国动画的发展进程。

君岩在《"中国学派"的发展》一文中指出：中国丰厚的绘画遗产，为"中国学派"提供了纷繁多样的美术风格。充分挖掘及运用这部分财富，进而对动画电影的美术风格进行探索，可以说是"中国学派"成功的保证因素之一。但这一优势也给"中国学派"带来了明显的弱点：美术思维大大胜于动画电影思维。如动画片《三个和尚》中的三个和尚准备用桶接雨水，凸显了美术思维的作用。我国动画电影家许多是"美术行业出身"，传统绘画理念对他们有强烈的吸引力，同时，美术风格所获取的国际性荣誉，在一定程度上又造成了他们创作时的思维定式。如果动画电影思维在创作中不能居于主导地位，而让美术思维方式无限度地膨胀，就会有本末倒置之嫌，从而使动画艺术变成绘画艺术的"动画论"。

图 5-37 动画制作流程

动画电影思维应该是一种什么样的思维方式呢？肯定地说是电影思维，如电影理论家克拉考尔所总结的那样是"物质现实的复原"。但它又是一种独特的电影思维，动画电影是纯粹的人造世界，是虚化的现实。动画电影的思维应该从这个前提出发将电影的时空观念、音画观念和蒙太奇观念在此基础上加以吸收运用，更好地用动画电影的思维方式来统帅电影语言和绘画语言。中国的动画电影规律在探索上一直是一个比较薄弱的环节，电影语言的运用基本上停留在全景式构图和力图使运动流畅的水平上；动画观念还处于类似"活动的画"这一比较落后的阶段。近年来，一些动画片在这方面做了一些探索性的尝试，我们相信随着动画电影思维的建立和强化，中国动画会有一个新的发展前景。

（2）文学剧本创作：任何影片生产的第一步都是创作剧本，但是要考虑整个动画影片的艺术风格和技术支持。对意境的追求能表现艺术作品的最高境界，有一些动画作品虽然在场景、造型、色彩、环境气氛、动作设计上都很完美，但总让人感觉空洞无味，缺乏感知上的共鸣和心灵深处的联想，从业者应做到不过分地去追求花哨、特殊的效果，把创意的重心放在动画作品的内涵和寓意上。这就是为什么我们经常会看到一些动画影片虽然没有使用过多的技术处理，但是创意精彩、意境深远。

（3）美术设计：确定一部动画影片的美术风格，包括造型设计，场景设计等。造型设计对于塑造角色性格的准确性和动作的合理性具有重要作用，而且要符合整体的美术风格，包括标准造型、转面图、比例

图、口形图等。场景设计包括平面坐标图、立体鸟瞰图、景物结构分解图等。先描绘出场景的结构图、主机位和局部细节,同时要考虑各种特殊效果和不同影调之间质感、灯光、雾效等动画元素相互间的协调关系。如果动画需要用图解的手法来表现,可以多采用散点透视的原则来实现,需要注意的是视觉元素的构成、整体色彩的运用以及基本视觉元素点、线、面的组合使用。如果动画需要用大场面的表现手法,通常采用弧形的地平线设计往往能使场景显得更有张力,因为弧度能使场景看起来具有更大的力量和气势;另外,运用大仰角的透视原理,通过镜头的拉动由远至近或通过参照物的运动配合,也可以体现出大场景的效果。控制、约束影片的整体美术风格为故事板叙事的合理性提供保障。(图 5-38)

图 5-38 美国动画电影《阿凡达》中的场景

(4)故事板:根据剧本,制作人员要绘制出类似连环画的故事草图(分镜头绘图剧本),将剧本描述的动作表现出来。故事板由若干片段组成,每一片段由系列场景组成,一个场景一般被限定在某一地点和一组人物之内。而场景又可以分为一系列被视为图片单位的镜头,由此构造出一部动画片的整体结构。故事板在绘制各个分镜头的同时,其内容的动作、道白的时间、摄影指示、画面连接等都要有相应的说明。一般 30 分钟的动画剧本,若设置 400 个左右的分镜头,便要绘制约 800 幅图的图画剧本。

2)中期

(1)设计稿:将分镜表进一步画成接近原画的草稿提供给原画师,上面有导演的指示。(图 5-39)

图 5-39 美国动画电影《花木兰》中的设计稿

(2)动作设计(原画):关系到动画片制作的灵魂,根据镜头设计稿的要求赋予角色生命。需要熟练掌握动画的运动规律,要充分考虑到物体的物理特性、惯性、重力因素以及曲线轨迹的规律等,同时要体现出视觉元素动作变化的节奏感、韵律感以及运动轨迹分布的呼应关系。在设计运动时要考虑到主次关系,避免杂乱和无序。形式上可以通过方向、大小、形象、曲直、位置之间对比与统一的微妙关系,使场景形成律动的美感和充满张力的视觉感受。设计每个镜头的关键动作,确定角色表演的动作幅度并填写摄影表。

原画注重动作的准确性,不注重画面的精细,所以原画的画稿多是草图。

(3) 修型:修正原画中的错误,要求创作者的美术功底要深厚。

(4) 动画:工作量很大的环节,要把原画间的动作画完整。

(5) 扫线上色:将色彩设计师指定的颜色填到原画师指定的位置。

(6) 校对拍摄:检查动画是否流畅,动作与背景是否吻合,要根据摄影表拍摄。

3) 后期

(1) 声音混录:在配音演员录音的同时,音乐和音效也同时进行实录,然后灌制在同一录音带上。

(2) 剪辑与合成:先粗剪,再精剪,完成动画各片段的连接、排序。剪辑是第二次创作。最后进行声画的同步合成。

2. 三维动画制作流程

(1) 前期规划:包括剧本、造型设定、场景设定、道具设定、故事板等。而分镜故事板是根据文字创意剧本绘制画面分镜头,用于解释镜头运动,交代情节。

(2) 中期制作:按照剧本和导演意图应用3D制作场景、角色、道具的粗略模型,并提供给布局人员。3D故事板制作包括镜头运动、镜头时间等;制作3D角色模型、3D场景模型、3D道具模型,精细制作动画中的所有"演员"和活动背景;用3D模型材质贴图进行色彩、纹理、质感等的制作设计;制作3D骨骼蒙皮,针对角色模型进行动画前的变形、动作驱动等;用分镜制作每个镜头的表演动画;对场景进行布光及材质的精细调节,并制造渲染气氛等。(图5-40)

图 5-40 美国动画电影《阿凡达》中的角色建模

(3) 后期制作:3D制作包括水、烟、雾、火、光效等特效。动画、灯光制作完成后,各镜头文件分层渲染,提供合成用的图层和通道,并根据剧情配音配乐。最后进行剪辑合成,形成完整的成片,并根据监制、导演的意见剪辑成不同版本。

思考与练习

1. 了解动画的创作流程,思考如何在动画创作中发挥自己的能动性。
2. 学习动画制作软件的技术,思考如何在动画创作中打好软件运用的基础,为动画创作服务。
3. 理解动画后期制作的特点,思考在动画后期制作中如何与导演产生共鸣。
4. 站在世界动画的整体发展前沿,尤其是动画科学技术方面的最新动态,思考如何努力学好各种动画技术,从而体现动画的艺术性特征。

第6章 动画片的鉴赏和批评

学习目标：

通过学习,了解动画鉴赏和批评的基本原则,了解动画批评的主客体以及动画批评理论,为动画创作者更好地提高动画创作水平和动画的进一步发展奠定基础,同时也使受众群提高审美水平和心理素质,相互借鉴和提高。

学习重点：

通过本章的学习,使学生能对动画创作者、动画创作和动画批评的关系有一个正确的理解,知道提高动画创作水平的正确途径,就是要进行高质量的动画批评并反馈给动画创作者。重点掌握动画批评的原则、理论,理解动画批评的主客体因素,以及它们之间的相互关系,为提高动画创作水平和引导动画审美打下基础。

动画片接受与动画片批评是动画创作活动和动画理论不可或缺的重要组成部分,两者相辅相成,共同作用,才能使动画作品从实践到理论逐步走向成熟。动画作品完成后,其内容、形式能否被认可,在很大程度上影响着动画作品的发展。动画创作者在对动画作品进行创作时,常会考虑动画作品能否被更多的人认可和接受。因此,需要动画批评从理论的角度,对动画创作活动做认真的分析、判断和评价,以提高观赏者和批评者对动画作品的鉴赏水平,同时让动画创作活动变得更为理性化、系统化。

6.1 动画片的鉴赏

动画是一门集文学、艺术、科技为一体的综合性艺术,以其生动真实的视觉效果,雅俗共赏的艺术形式吸引着亿万观众。动画创作者、动画作品和动画鉴赏与观赏者是三位一体的,相辅相成,缺一不可。对动画片鉴赏的学习是非常必要的一个环节。

6.1.1 动画片鉴赏的意义

动画艺术鉴赏是人们在观看动画片时所产生的复杂而微妙的精神活动的过程。在这一过程中,动画作品通过真实可感的艺术形式,引起观众丰富的内心感受与体验。让观众理解影片的思想内涵,从而达到心理上的满足和情感上的升华,并加深对社会生活面貌及本质的认识,获得真、善、美的艺术熏陶。单纯的娱乐和不假思索的接受并非真正的欣赏。"用思有限者,不能得其神",欣赏的过程是严肃的,是需要细心品味的。托尔斯泰曾说:"感受着和艺术家那样融洽地结合在一起,以至于感受着觉得那个艺术品不是其他什么人所创造的,而是他自己创造的,真正的艺术作品能够做到这一点,在感觉者的意识中,消除了他和艺术家的区别。"这虽然是对作品达到的境界的一种界定,但也道出了动画艺术欣赏的内在要求,求得观众与艺术家之间的一种心灵沟通和思想的交流,动画艺术家用动画作品来传达他对社会的认识以及内心的种种感受。而观众通过欣赏,充分地感受并力图走进艺术家的内心世界,加以理解并达到某种程度的同感,这也是动画片鉴赏的意义所在。

6.1.2 动画片鉴赏的主客体

动画片鉴赏是人们在观看动画作品时产生的审美认识活动,它既是对审美创造的接受,也是观赏者通过经验、感受等因素,对动画作品的再创造活动。动画片鉴赏可以从客体和主体两个方面来分析,动画作品是鉴赏的客观对象,即鉴赏的客体,它贯穿于影片鉴赏的全过程。欣赏者是鉴赏的主观对象,即鉴赏的主体,它主导着动画片鉴赏的全过程。动画作品包括多种不同的风格流派,每一个风格流派又可区分为多种样式。不同动画作品的风格,依据地域的差异和民族文化的特色,又有其自身的独特性,而主体从自身的经验修养等出发去感受这些作品,评价其优劣好坏,成败得失。

1. 动画片鉴赏客体的认识和分析

动画片鉴赏的客体是动画片批评的对象,是动画鉴赏主体的参照物,一般指动画作品,包括动画现象、动画观念、动画思潮流派和动画创作者等。动画批评主体与客体是辩证统一的关系。

(1) 动画作品的审美特征:动画片是综合艺术,是在传承传统艺术和不断探索新物质的基础上成长起来的,也是在现代科技成果的物质基础上发展起来的。因此,动画艺术除了其自身的影视元素外,还融合了美术造型元素,形成了独特的审美特性,即造型性、运动性、写实性、假定性、时空性、夸张性与抽象性的综合性艺术。动画片是运用绘画的形式,进行角色、场景的造型设计,这些角色都是画出来的,但又区别于单纯的绘画作品,是用绘画的形式来表现运动的过程,这就是动画的造型性与运动性。一般的电影都是以写实为主,其声音、活动具有真实性。而动画片在真实性的基础上,进行非现实、非常规的假设,如造型的设定,故事情节的假设等,构成了动画片的写实性与假定性。电影可以模拟表现时空的跨越,既可以压缩时空,也可以拉长时空,尤其是动画片能够利用时空的转换,增强故事的叙事性,利用视听语言丰富时空的变化,这就是动画片的时空性的特殊所在。

影视艺术离不开夸张造型,动画片更是把夸张性发挥到极致。夸张的表情和动作,给观众带来无穷的快乐。动画片由于是画出来的,从抽象的表现形式外,还包括抽象的叙事方式等,这就是动画的夸张性、抽象性。动画片是以美术形式为主,综合以上因素形成独特的视听效果,这就是动画的综合性。

动画片具有丰富的想象力和创造力,能把不可能变为可能,把非现实变为现实。动画创作者们用自己的奇思妙想,在银幕上把故事情节与角色的肢体动作赋予生命和活力。动画作品是由多种艺术要素组成的多维层面的综合,它包括编剧、导演、造型设计、原画设计、摄影、录音等许多人员的思维和艺术创造。因而动画作品的鉴赏也是多层面的,可把动画鉴赏宏观地分为文学因素的鉴赏、视听语言和表现手法的鉴赏、动画风格的鉴赏等。由于鉴赏者的文化、知识结构、审美经验、兴趣爱好、欣赏能力等方面的差异,观众所选取的鉴赏角度和审美取向不同,也就形成了动画鉴赏因素选择的多样性和复杂性。

(2) 动画片文学因素及其他层面的鉴赏分析:动画作品的文学鉴赏方式有主题与意念,其中主题遵循善恶法则(对立),英雄法则(在主人公遇难时,英雄人物出现帮助),快乐法则或爱情法则(追寻快乐,躲避痛苦),幻想法则(喜剧的色彩,逗乐的人物,丑角)。如《白雪公主》中公主打扫小矮人房屋的情节,直到现在,其情节仍堪称经典。(图 6-1)

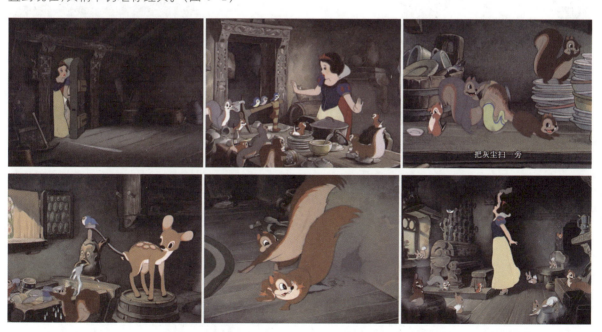

图 6-1 美国动画电影《白雪公主》中打扫卫生的情节

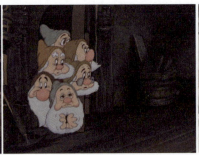

我们上楼去看看吧

图 6-1（续）

有的动画片并没有具体的主题,表现的是一个意念（图6-2）,如坚持不懈的努力,乐观向上的处事态度等。叙事结构有顺序的,有倒序的,有插叙的等。如何创造性地运用这些叙事结构把一个故事讲好,讲得有趣,讲得与众不同,是要动脑筋设计的。动画作品特别是主流动画,最常用的叙事结构是顺序式的,如美国迪士尼的《美女与野兽》、日本宫崎骏的《魔女宅急便》等。倒叙式结构,如日本高畑勋的《萤火虫之墓》等。插叙式结构,如日本大友克洋的《回忆》三部曲中的第一部《她的回忆》等。因此,动画片中的文学因素突出了剧本的重要性,如果没有剧本,所谓的画面、音乐就没有载体,失去了价值。

图 6-2　动画艺术短片《地球的另一面》中的意念

（3）动画片的视听方式：动画是视听艺术,是由"视"和"听"组成的。"视"主要是动画艺术中用绘画的形式逐格拍摄出来的运动画面,其中场景、角色动作等都是动画师们一张一张画出来的,因而绘画性较强,这也是动画艺术区别于其他艺术的本质特征之一。动画画面是由诸多元素融合组合构成,其中美术风格包括写实、写意、装饰、漫画等;运动包括角色的表演、镜头的运动（推、拉、摇、移）和调度,如美国动画电影《花木兰》中表现战争场面的摇镜头的应用;构图包括满幅式构图、全景式构图或其他形式的构图,都可以给观众带来不同的视觉感受。"听"一般指伴随影像的声音,也是由诸多元素组成的,包括人声、音响、音乐、无声等。其中人声包括对白(剧中人物的对话)、独白(剧中人物对内心活动的自我表述)、心声(用画外音形式表现人物的内心活动,看不见发声体)、旁白（画外音的形式,第一人称的自我解读或第三人称的解说、议论）和群杂（公众场合作为背景使用,没有台词）。音响包括自然音响（非人的行为所产生的

声音)、动作音响（人的行为动作所产生的声音）、机械音响（机器设备所发出的声音）和特殊音响（虚拟的声音）。音乐包括有声源音乐（看得见发声体）、戏剧性音乐（处于矛盾冲突时人物情感和心理状态的音乐）、抒情性音乐（抒发人物思想情感的声音）、气氛音乐（为整个或局部情节创造某种特殊气氛的音乐）、生活音乐（剧中人物用自然流露的方式唱或演奏出生活中熟悉的音乐，为增强生活情趣）、电影歌曲（主题音乐，是全片音乐的中心）、剧作音乐（是情节性音乐，直接参与到剧情的音乐，起到深化主题的作用）。无声是为了渲染一种特殊的气氛。（图6-3）

图6-3　美国动画电影《花木兰》中的摇镜头的应用

2．动画片鉴赏主体的认识和分析

动画片鉴赏的主题是指观众即鉴赏者。他们观赏动画作品，参与动画艺术活动，反馈动画艺术观赏效果。由于观众的文化程度、年龄、地域、职业等不同，会产生不同的审美需求。

（1）鉴赏者的目的需求：动画作品鉴赏是"仁者见仁，智者见智"的领略和发现，其观赏的目的主要有娱乐、情感、认知、猎奇、进步等。

（2）鉴赏者的经验：鉴赏者自身的素养是鉴赏的重要前提，自身素养的高低直接影响鉴赏效果。不同年龄，不同文化层次，不同兴趣的观赏者依据自己的经验获取相应的满足和体验，得到心理愉悦。

以上是从宏观上对动画作品鉴赏所遵循的规律进行分析，下面从具体鉴赏中予以说明。（图6-4）

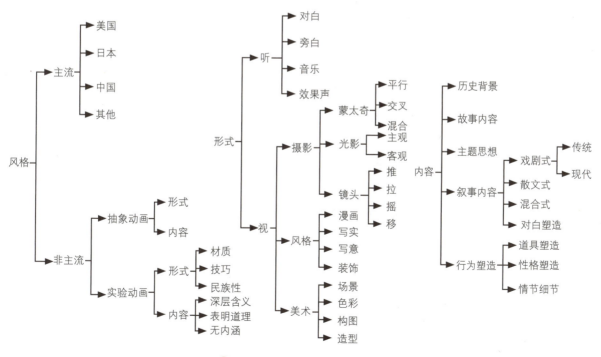

图6-4　动画片鉴赏的具体内容

6.2 动画批评

动画批评的存在,为动画创作者指明了动画创作的方向,拓宽了动画创作领域,提高了动画创作能力,并为鉴赏者提供了可供参考的内容。这就要准确掌握动画批评的定义及价值所在,更好地为动画创作者和鉴赏者提供高水平和高质量的理论依据。

6.2.1 动画批评的定义

动画批评是艺术学理论体系中的一项重要内容,是运用一定的概念、审美、批评或价值尺度对动画现象、作品进行阐释和评价。动画批评本身是一种科学性和创造性活动,是从社会学、经济学、美学等学科角度对动画实践做出评价。作为动画批评家应具有严谨的知识体系,超强的理论水平、积极的人生态度、良好的文化品质、高度的社会责任和正确的审美导引等因素。作为动画批评的审美导引,是以戏剧与影视学为基础,结合哲学、文学、艺术学以及社会学、心理学等学科,对指导思想、动画作品、动画创作、动画风格、动画流派、社会大众进行文化诠释。

6.2.2 动画批评的价值

动画批评主要以动画作品批评为主,和艺术批评一样,具有自身的独特性,其价值体现在以下五个方面。

(1) 动画批评有利于动画创作质量的提升。动画批评在动画创作活动中占有重要地位,对动画创作和鉴赏具有导向、规范、调控和推动的作用。

(2) 动画批评有利于引导正确的动画创作观并促进动画文化的繁荣发展。动画批评也能正确引导鉴赏者理解动画作品,普及动画知识,提高动画审美能力;对动画创作者的动画创作活动具有指导作用,能提升动画创作者的洞察力、分析力、判断力及灵活性,从而增强动画创作能力,促进动画文化的发展。

(3) 动画批评有利于动画创作者与鉴赏者的沟通交流。动画批评是通过对动画作品的优劣进行阐释,提出合理的动画创作理念,促进动画工作者创造出与鉴赏者生活方式相匹配的动画作品,满足人们的需求,推动社会发展。进而促使动画创作者与鉴赏者的交流批评,以致产生共鸣的现象。在生机勃勃的经济社会中,批评者和动画创作者以及观众相互合作,携手共进,促进了相互间的交流,丰富了人们的物质文明和精神生活,同时帮助大众提高审美鉴赏能力。

(4) 动画批评有利于动画创作者的动画创作。动画批评活动一般是在动画作品上映后或创作前进行的,针对已有的动画作品和动画创作现象进行评价,对今后动画创作发展的方向给予建议和导向。通过批评可以保证动画创作质量,使动画创作者的创作方案更加优化,减少动画创作中出现的盲目性,提高动画创作效率,降低成本,使动画创作沿着正确路线发展,有效地检验动画创作方案,自觉控制动画创作方向,提供动画创作思路,因此,动画批评对动画创作者的创作活动具有调节作用。其意义在于动画创作者能够自觉控制动画创作的过程,把握动画创作的主要方向并加以科学的分析而不是仅依靠主观的感受进行动画创作。其目的是提高动画的创作精神,建立道德规范。

(5) 动画批评有利于动画创作思潮的兴起发展,确立正确的动画创作理念和方向。动画批评基本上是一种理性思维和逻辑分析,有利于动画创作及时发现和改正动画创作的方向和理念,也有利于丰富和发展动画创作理论,从而推动动画文化的繁荣发展。

6.2.3 动画批评的标准

动画批评标准具有明显的历史性。随着时代的推移,同样的动画作品,在不同历史时期可能会得出不同的评价结论。当然,同样可以根据不同种类的动画作品,确立相关的动画批评体系。动画批评的对象包括各类动画作品和动画现象,动画批评的主体包括动画创作和鉴赏者。动画批评属于理论家或批评家的

专业领域,事实上全社会的鉴赏者都可以成为动画批评者。而动画作品的成功与否,也最终取决于鉴赏者和社会是否接受和认可。因此,在动画批评中,鉴赏者占有非常重要的地位。另外,他们对动画作品信息的阐释与扩充,也使动画作品和动画现象的美学和文化意义呈现出永远开放的多元状态,因此,其批评标准也必然是多层面的评价体系。我们从动画批评的审美性、文化性和社会性三个方面来进行分析。

1. 动画批评的审美性

动画作品是影视艺术,它以自身的表达方式满足着人们的精神需求,同样追求美的规律,体现时代的精神。因此,动画作品的审美性也成为动画批评的又一个重要标准。动画作品对美的追求是与生俱来的,随着社会的发展,动画艺术为满足人们日益增长的精神需求,对艺术和美的追求也从更深、更广的层面上发展起来。从动画的发展历程可以看到,动画的影响越来越广泛,也越来越渗透到社会的方方面面。

动画鉴赏者通过观赏动画作品,把自己的审美感受通过思考、对比、总结形成新的审美经验,或者通过进一步文字表达而成为"影评"的物质文化形式。其实就已经进入了鉴赏活动的高级阶段,表达了鉴赏者对动画作品的思想和创作意图的理解,阐释的是鉴赏者自身的观点,带有主观性、探索性,也反映了鉴赏者对动画作品的审美接受程度,并借此与他人的交流。

2. 动画批评的文化性

无论是动画创作者还是批评家,都是生活在具体的文化环境氛围中。由于动画作品被深深的刻上了文化烙印,因此,只有站在相同文化性的角度,才能找寻出动画艺术家的个性特征和艺术风格,因此,文化性就成了动画批评的重要因素和标准,也影响着动画批评的方向和角度。在较长的动画文化的传承中,不同时期、不同国家、不同地域的动画作品,往往会包含着特定的文化内涵,在进行动画批评时,应关注文化性在特定的背景中对动画创作活动的影响。

所谓动画批评的文化性标准是指从文化发展的角度上分析、评判动画作品及相关动画创作主体、动画创作思潮的各种问题。在动画发展过程中,动画创作者与批评者都接受相关的文化熏陶,动画批评者一直在不断研究着文化影响下的动画创作活动,历届世界动漫大赛上所展示的很多动画作品都饱含着民族文化内涵。传递着社会思想文明的进步,文化性逐渐成为动画批评的重要依据。(图 6-5)

图 6-5 中国动画艺术短片《超级肥皂》

3. 动画批评的社会性

动画批评的社会性标准是动画批评主体从动画作品与社会实践关系的角度出发分析、判断、品评动画作品。动画批评应该善于从社会性的角度观察,深入解读动画作品的创作理念,才能更加全面地对动画作品进行剖析。动画创作与社会始终保持着密切的关系,在动画作品中,体现着人与自然、人与社会、人与人、人与自我之间的紧密联系,因此,在进行动画批评时,社会性成为批评者考量动画创作活动、创作思想、创作思潮的重要方面。围绕着社会性标准,动画批评的内涵将更加丰富。

6.2.4 动画批评的主客体

了解了动画批评的标准后,就要进一步了解动画批评的主客体之间的关系。动画批评的主体为动画

批评者,客体为动画批评对象,它们之间的关系有批评者与动画作品、动画设计师的关系;动画作品与生活的关系;动画批评与动画史、动画基本理论的关系,古今中外的关系等四个方面。

1. 动画批评主体

动画批评的主体根据动画批评者的个性特征和批评层次可分为国家性批评主体、一般性批评主体和专家性批评主体等。

(1) 国家性批评主体。这是指国家政府机构、管理者和代言人等。国家性批评者必须考虑综合性社会因素,坚持方针政策与正确导向,如文化传播、政治因素、经济与科技的投入等因素。国家性动画批评把握方向,制定制度与标准,规范动画行业健康发展。政府行政官员从事批评大体通过四种渠道,通过会议批评,通过新闻发布会和记者招待会批评,借助会议通过内部通知、谈话或文件进行批评。政府部门对建设动画作品的审核批文,代表国家性的批评。国家性批评主体掌握动画批评的主动权和话语权,代表国家的强制性、法律性意识形态,保障动画行业的健康进步。

(2) 一般性批评主体。这是指以大众为群体的批评主体,一般是自发性的,有些是口头性的批评。动画创作者自始至终对动画作品的创作思路、观念、方案有话语权。一般性批评主体代表了大众审美潮流趋势。

(3) 专家性批评主体。这是指动画艺术批评家,由具有专业知识、技能与经验的,文化素质、社会地位相对高的,审美水平与语言表达能力相对较强的电影理论家、史学家、教育家、评论家、出版商、动画设计师、政治家担任。以专业研讨会、网络刊物、动画竞赛为载体,同时通过独自撰写的文章、编辑的动画史论书籍参与动画批评。批评时注重动画理论与批评体系的构建,体现了较高的专业造诣与理论深度,可进行动画价值的再创造。专家性批评主体的批评家们不一定直接接触动画作品或创作过程,却能从各种渠道了解到动画作品的特性,应用自己的专业知识对动画作品进行推敲、分析和评价。专家性动画批评能够准确、客观地批评对象,指出其优缺点,并向动画创作者反馈信息,使动画创作者得以正确看待自己和自己的作品,反省动画创意,有利于进一步创作符合大众需要的动画作品,以全新的视角去认识和剖析动画作品,挖掘动画创作者还没有明确的、隐蔽的动画理念,在一定程度上能够揭示动画创意的规律,加强动画创作者创作的自觉性,引导动画向正确的方向发展。

2. 动画批评客体

动画批评的客体是动画批评的对象,是动画批评主体的参照物,一般指动画作品,包括动画现象、动画观念、动画思潮流派、动画创作者等。动画批评主体与客体是辩证统一的关系。动画批评并不是凌驾于动画作品之上,而是动画作品得以实现的必要手段。动画批评对动画作品的社会价值、学术价值的批评主要从动画作品结构、教育功能、传播途径、人文关怀、产业结构等方面进行。对于动画作品的批判,一般从社会角度与创作角度进行批评,如能否引导人们的生活方式,推动社会进步等。动画批评的对象不仅局限于动画作品中,还存在于整个动画文化、动画风格、动画倾向、动画思潮之中,动画价值不在于动画本身,而在于社会大众。动画批评家通过批评动画现象和观念,挖掘动画内在的规律,得出学术意义和理论价值,从而反过来促进和指导动画创作者和动画产品的进步与改进,满足人们日益增长的物质和精神的需要。

思考与练习

1. 思考动画片鉴赏的意义。
2. 思考动画批评的主客体及其关系。
3. 思考动画批评的价值。
4. 思考动画批评的标准。
5. 思考对待动画批评,以及如何把动画片创作更上一个台阶并实现其价值。

第7章 动画创作者的基本素质

学习目标：

通过学习，了解动画创作的全过程，对自身的发展有一个准确的思考和判断，并为之做出不懈努力。

学习重点：

通过本章的学习，使学生能对动画创作者的基本素质有一个正确的理解，并努力学习基本功和相关知识，以提高自己的动画创作能力。重点掌握美术基础的训练、影视理论的学习，计算机技术的应用，以及在市场的引导下更好地调整自身的综合素质。

动画从诞生到现在已有近190年的历史。时至今日，动画本身也由当初一个简单的物理现象发展成为一门现今万众瞩目的影视艺术，在这段发展历程中，不断有美术、文学、哲学、音乐、戏剧、舞蹈、计算机技术等各门各类的艺术人才带着各种各样的创作思维模式进入其中，进而推动了动画题材向多元化发展，并逐步形成了综合各类艺术思维的新的创作理念。这门艺术形式具有独特的审美意识，而且与之相关的艺术规律、美学特征、知识技能也同时被注入这个特别的艺术形式之中。动画的制作规模在不得扩大，动画的表现形式在不断丰富，动画的创作也就顺理成章地成为一项综合了多种技能的创作行为。它是一项长期的、艰苦的、循序渐进而又充满乐趣的工作。

根据知识结构与意识修养来看，一名优秀的动画创作者应该具备以下几方面的能力。

7.1　扎实的美术基础

动画片中的画面是展示给观众的最基本、最直接的媒介。因此，动画创作者必须具备能够将抽象的创意构思转化成视觉化画面的能力，这就需要扎实的美术基本功。

7.1.1　造型能力

美术基本功的造型能力是使动画创作者能够对看到的、想到的形象在纸面上展现出来，将抽象思维转化为具体形象的表达能力。作为一名合格的动画创作者，必须具备坚实的绘画功底，善于描绘不同物象的外在形体和内在结构。对影响动画片直接呈现的角色造型、场景设计、道具设计的透视空间节奏的画面涉及的绘画语言，都能够熟练地掌握。动画造型有别于一般纯美术的造型模式，要求创作者对现实题材、客观世界的物象，用最短的时间，最精炼的线条来表现最准确、生动的特征。更要擅长基于物象写实的造型规律加以想象、夸张，创造出具有动画感的、适合于动画的非现实形象，以及与之具体相匹配的非现实时空的背景等。（图7-1和图7-2）

图7-1　动画造型习作

图 7-2　中国动画电影《哪吒之魔童降世》中的哪吒动画造型稿

7.1.2　色彩感觉能力

色彩作为动画影片构成的一个重要因素,对整部影片的情绪表达、风格基调、气氛渲染都有着重要的作用,色彩感觉是动画创作者必不可少的色彩感应与调控能力。色彩对于人的心理效应,就是色彩对视知觉产生的作用,从而感染观众的情绪。如在高兴、喜庆时,色调效应是明快而亮丽的;而在悲伤、忧虑时,色调效应是沉闷而阴暗的。形、色是构成画面的两大元素,同时也是形成影视视觉基调风格的重要符号,色彩更能起到先声夺人的作用,具有视觉冲击力和心理效应最深刻的构成因素。动画创作者的感觉不同于一般的美术工作者对色彩的感觉,它更讲究物象的色彩规律,结合对影片内容的理解所产生的更为主观的倾向。而不像故事片电影拍摄中,主观色彩都受到拍摄物象本身的色彩所影响。因此,动画片中的色彩是具有最丰富的表现力,最强的主观创造力的艺术。一般通过对色彩明度、纯度和色相的夸张变化组合,以及冷暖色调的联系与对比来渲染气氛并烘托剧情。可以说,动画色彩是一门高度概括、高度夸张、高度和谐的高级色彩样式。(图 7-3 和图 7-4)

图 7-3　日本动画电影《龙猫》中冷调场景

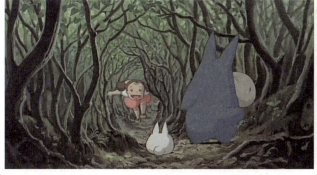

图 7-4　日本动画电影《龙猫》中暖调场景

7.1.3　动画设计思维

从某种特定角度上讲,动画是假定的艺术。这种假定就是被设计出来的。在影片中呈现给观众的一切都是非现实的,虽然需要有自然可见的物象作为参照,但无论是情节、画面、人物、时空、声音等都能够通过视觉、听觉与思维感知到全部。所有都是动画创作者的精心安排,比真实的世界更加细腻丰富。

掌握系统的动画设计知识,要在具有坚实的造型能力与良好的色彩感觉的同时,对平面构成、立体构成、色彩构成、运动构成、光学构成等影响画面构成的因素做进一步的系统研究。另外,对平面设计、服装设计、工艺设计、造型设计、空间设计、建筑设计也要有一定的了解。动画美术设计比其他学科的专业设计所涉及的范围要大得多,无论功能的、美学的、心理的、社会形态等的方方面面,都要做专门的研究。而动画作品所反映的是从古至今,甚至未来的人类都不可探究的奇幻世界。各种不同时空的时代背景、人文意趣以及相关的服饰、道具、场景、社会经济状况等,都是美术设计要考虑并加以设计的。快速准确的造型能力与良好的色彩感觉是表现设计思维最基本的前提,整体和谐的设计理念是影片风格在视觉上的既定标准。在把握这个标准的基础上,还要敢于尝试变化,把想象力、创造力与基础造型能力相结合,归纳整合,夸张变形,加以整体的设计思维,对剧本中各个角色的个性化进行理解,就能创造出理想的、符合影片既定美学要求的设计。(图 7-5)

图 7-5　中国动画电影《姜子牙》开片中的镜头设计

7.2　电影理论的掌握

动画是影视艺术,动画创作者必须具备一定的电影理论知识,这就需要有较扎实的电影语言表现能力。

7.2.1　电影语言

动画艺术是运用特殊的视觉原理,结合绘画技法并利用电影语言进行表现的一种艺术形式。具体是通过一幅幅画面的连续播放来模仿摄影机镜头捕捉画面的实际效果,形成视觉上与听觉上的综合表现,而这些元素的构成法则就是电影语言。

电影语言不仅决定了观众认知感官的外在形式,还决定了动画片的内在结构。电影工作者可以按照自己的意图,重新组织时间、空间和事物的发展运动,相比电影故事片而言,动画创作者可以更自由地依照这个叙事法则操纵影片的情节和发展节奏。所以,了解和研究分析电影语言是动画创作者的一门不可缺少的必修课。研究动画片的电影语言是对动画艺术美的含义的深层次解读,也是对动画艺术表现潜力的重新挖掘。经过多年的发展更新,动画片电影语言的系统构成,已经是动画理论甚至是动画史论的核心和基础。通过利用电影语言元素创作形成崭新的动画观念,进而表达诸多电影故事片无法企及的剪辑观念和影像形态,最大限度地发挥动画的特性。

7.2.2　影视美学

影视美学是统领动画作品中剧情、画面、镜头、声音等美学元素的精神内核,是动画创作者必须深入研究的美学样式。影视美学把影视作为自己的研究对象,通过对影视艺术进行深入具体的美学研究,把美学

理论和影视艺术创作与鉴赏的实践结合起来。即影视艺术创作美学、影视艺术作品美学、影视艺术鉴赏美学。影视艺术创作美学,主要是研究在创作中如何按照美的规律来创作;影视艺术作品美学,主要是作品的特殊价值、特殊功能和特殊结构;影视艺术鉴赏美学,主要是侧重艺术作品如何被观众所接受,这三者的关系既相互独立,各有侧重,又相互联系。影视美学包含在影视作品创作、观赏的全过程中,既包括创作者在创作过程中对作品从画面、声音、镜头构成等各个构成因素中的美的理解,同时又从观众的欣赏角度对影视作品的认知与接受上有了一定的美学要求。

7.3 动画创作和制作的能力

动画的本质特征之一是动画的"极端假定性",这正是区别于其他艺术的特定的动画语言。诺曼·麦克拉伦曾说:"动画是表现运动的艺术。"这里说的"运动"并不是指一般的肢体运动,而是在运动中提炼出来的高级的"运动",这种"运动"是动画片的语言结构和时空结构的精髓,即一种本体意义上的概括。动画创作者必须要掌握动画特有的语言,应用于动画创作的方方面面。这就要求动画创作者应具备以下几种能力。

7.3.1 镜头设计能力

镜头是构成动画片的基本单位,用来控制动画片整体的动感节奏。动画片的世界是虚拟的,镜头都是画出来的。一切创作者能够想象到的实拍手法、摄影运动、场面调度都能在动画镜头中表现出来。动画片中的镜头设计所包含的元素很多,如构图、节奏、景深、色彩等。如何调节并安排设计好其中的各元素,对动画影片的风格样式、叙事手法都有着重要的作用。镜头设计是电影性与绘画性的统一,这也是我们动画创作者对动画进行镜头、画面设计所要追求的目的所在。镜头设计不仅是讲述故事的手段,它还是影片风格的一种体现,画面设计和镜头设计,两者是相互影响及相互制约的。

作为镜头画面设计,自然是镜头与画面的有机结合,镜头是画面构成的基础,每一个画面无不是镜头最终的外在体现。镜头是画面的潜在显示,镜头也是构成画面的最基本元素。由于动画与绘画、电影的渊源,动画片就有了绘画性和电影性,作为动画片设计流程中最基本的单位,镜头画面设计不仅需要有深厚的美术鉴赏和绘画功底,而且还要有应用各种电影语言技巧的能力。

7.3.2 表演感悟能力

动画创作者应该具有儿童般的好奇心与敏锐的发现力,善于观察生活,捕捉各种物象的形态特征、神态特征和动作特征,且有着模仿的冲动、表现的欲望,再以动画感的引导,自身想象力的发挥,仿佛眼前的物象总具有生命一般,且无论是物的拟人还是人的物化,都是出于本能的表露。

7.3.3 运动规律的掌握能力

动画创作者需要深入了解人和各种生物及自然现象不同方式的运动规律,依照角色性格特征,表达恰当的肢体语言,进行动作分析,做出合理的角色动作的设计。对一组连续动作,根据起止、转折,分解为预备动作、起始动作、过程动作和结束动作。这里要涉及力学原理等知识,并且要联系实际,保证动作的合理性与趣味性。在此基础上,根据剧本中角色的特征,在动作上夸张形体运动的幅度和力度,使角色动作与形象性格很好地统一起来,我们要经常注意观察、研究、分析惯性在物体运动中的作用,掌握它的规律,作为我们设计动作的依据。弹性运动、惯性运动、曲线运动就是在日常生活大量实践的基础上,总结出来的动画运动语言。

7.3.4 时间节奏的把握能力

动画是表现运动的,在这个领域里,对于时间与节奏的把握细到分毫。影片中的动作速度在动画作品

创作中,具体表现为创作者对时间、距离、张数之间关系的抽象理解。整个影片的节奏是由剧情发展的快慢,蒙太奇手法的应用,以及动作的不同处理方式等多种因素控制的。一般来说,动画片比其他多种类型影片的节奏要快一些,动画片动作的节奏也要求比生活中动作的节奏要夸张一些。在日常生活中,一切物体的运动,包括人物的动作,都是充满节奏感的,造成节奏感的主要原因,是速度的变化,即匀速、快速、慢速或者停顿的交替使用,不同的速度变化会产生不同的节奏感。与动画片动作的速度,是由时间、距离、张数三种因素造成的,而这三种因素中距离(动作幅度)又是最关键的。因此,关键动作的动态和动作的幅度往往是构成动作节奏的基础,同时还要兼顾时间和张数对动作的力度活动所起到强调作用。动作的节奏是为体现剧情和塑造任务服务的,所以,在处理动作节奏时,不能脱离每个镜头的剧情和人物在特定情景下的特定动作要求,也不能脱离具体角色的身份和性格,同时还要考虑到电影的整体风格。

7.3.5 声音感受能力

声音是由人声、音响、音乐组成的。声音也从听觉上表现了另外一种运动感受,通过声音节奏的急缓跌宕、音阶的层次变化、不同乐器的音色特征来控制影片内部的"运动"。对白和音响大多是客观的,纪实性较强。在设计中要强调画面以配合内容的表现,在音乐的应用上,一般要考虑画面构成与应用美感的吻合,更要顾及音乐与画面运动节奏的配合。

7.3.6 掌握动画艺术特殊制作方式的能力

动画有不同于其他艺术的自身的特征,在动画制作上形成了不同的制作方式,作为动画创作者要非常清晰而熟练地了解这些方式,以完成动画的制作。

(1) 循环:许多物体的变化,都可以分解为连续重复而有规律的变化。因此,在动画制作中,可以画几幅前后连续的画面,然后像走马灯一样重复循环使用,并长时间播放,这就是动作的循环运动规律。掌握循环动作制作方法,可以减轻工作量,大大提高工作效率。

(2) 分层:在同一镜头中,根据运动节奏的差别,将角色的不同部位或众多动体分成几层画面,这是化繁为简、省时省力的一种处理技巧。由于同一镜头的景别、角色彼此的规格、构图、比例、透视等因素的牵制关系,动画创作者需要灵活协调地掌握分层技法。

(3) 摄影表:镜头的景别变化、表演的节奏变化都要通过创作者对时间的计算,并在摄影表上反映出来,这是动画制作特有的一种方式。

(4) 先期录音:在一些动画作品中,根据导演的艺术处理和剧情的需要,多采用先期录音的方法,包括先期音乐或先期对白。可以使导演对动画影片气氛、节奏、动作、节拍的意图,明确地呈现在摄影表上,原动画以及剪辑师则根据先期录音的节奏与旋律,使声音与画面协调吻合。在动画摄制过程中,还有多种不同于常规影视制作的特殊技巧,营造出对光影效果的控制,如多次曝光等,模拟机位的变化,如人景同移等。

总体来说,无论什么时候,动画创作原理将一直是我们不断学习和研究的重要课题,而且并不是固定不变的,随着科技或动画理论的发展,其观念也会不断地发生变化或更新,需要我们不停地对它注入新的血液。而对于我们来说,重要的是学以致用,注重掌握一种技能的实用性,但这些技术性的东西还是同样要求动画创作者自身能够提高其他方面的素质来对其进行补充。

7.4 计算机技术的娴熟应用

计算机应用于动画的各个领域和创作阶段,尤其是后期制作的技术处理,已作为一项单独的创作步骤。创作者利用专有的设备来实现对动画的合成、剪辑与输出,从而完成动画片的创作。随着社会的进步,现在的动画创作已不仅仅是针对动画影片和动画电视系列片的创作,随着新媒体和视听传达的不同手

段,动画的创作领域已经扩展到电视广告、游戏制作、网络动画、多媒体视频等受大众接受且喜闻乐见的方面,这样传统的制作方法很难适应现在对动画创作的大量需求,艺术家们也不再满足动画固有的创作模式。在经历了很长时间的艺术发展与技术革新后,动画的表现形式和创作手段不断丰富,科技的含量开始逐步融入动画的创作中。CG的意思是计算机影像,泛指二维、三维计算机图形图像技术,现今流行的计算机影像制作处理编辑软件有很多,因为软件的特殊功能,将传统动画的过程整合,省去了繁杂的劳动,降低了制作成本,也因其特殊的视觉符号、鲜明的个性特色成为动画创作者必须掌握的新技能。如二维软件有ANIMO、Animate,还有RETAS PRO,这些软件都是完整庞大的动画制作平台,整个流程和传统二维动画一样,制作也差不多,但很多工序都在计算机上完成,如传统动画流程中的扫描、上色、加中间画等耗费巨大工作量的步骤,都可以在计算机中解决,非常方便。在技术含量更高、手段发展更快的三维动画软件(3ds Max、Maya等)出现后,在传统手绘动画创作方式不易变形的领域显示出了科技的力量。无论是何种角度的机位,都可以在软件中模拟实现,尤其是对镜头运动的表现有了翻天覆地的改观。很多动人心魄的视觉效果,在传统的创作模式中根本无法表现,但在三维软件里可以直接通过计算机运算来呈现。对传统动画功能的扩张,使得动画的假定性得到更大程度上的发挥,进而对灯光、运动、景别等视听方面的元素等美学含义产生了革命性的变化。因此,作为一名优秀的动画创作者,在认真系统地学习并全面提高传统的动画艺术表达创作方式的同时,不能拘泥于一种固有视听创作模式,也必须时刻留意先进的尖端科学来不断丰富自身的动画创作理念,不断地追求动画艺术创作的完美效果以及深邃的内涵。同时,动画艺术创作是一项涵盖多重艺术特征的创作过程,还有很多不同的表现形式,新技术不可能完全取代有着丰富表现力的传统手段。这说明所谓的技术,不是动画创作的决定性因素,新技术并没有取代传统的趋势,它是在动画艺术发展过程中新加入进来的一种手段,和其他传统的手段一样,在各自的领域中发挥着不可替代的作用。

7.5 综合素质的培养

动画作品作为创作者与观众交流的媒介,所反映的内容跨越不同历史时空事件,因此,要求动画创作者应具备从美术、电影之外的多重学科的综合素质。只有具备深厚的文化底蕴、广博的知识、丰富的艺术修养,才能使得动画影片有更多的思想性、文学性和观念性的东西。一部优秀的动画片在其紧张曲折的故事情节、生动可信的人物形象背后,是创作者在影片所处的历史时代背景下,对当时的建筑、服装、宗教、艺术、语言、风俗、音乐、政治、经济等的描绘,同时也蕴含着美学、哲学、道德、伦理的体现。所以,一个优秀的动画创作者除了传统地掌握美术基础、影视语言、动画原理之外,更要在创作之余不断提高自身修养,注重多层次、多角度的知识积累。

7.5.1 哲学

对世界和事物深刻而独特的见解是艺术家创作的方向,优秀的艺术家必须是优秀的思想家。动画创作者要对动画作品负责,其实就是对影片所蕴含的哲学理念有较深的理解,在讲一个故事的同时说明一个道理,从而在不断创造的过程中,不断提高自身对世界的认识。

7.5.2 文学

与所有的电影一样,动画艺术与文学基础有着直接的关系,有着强烈的叙述性。动画片是以文学剧本为基础,并根据剧本提供的故事内容,进行动画美术风格定位,对剧本内容的理解,会直接关系到动画片艺术风格的设定是否贴切。良好的文学修养,对于文字的领悟以及电影导演的统筹规划能力,对动画创作者来说是不可或缺的。创作者要善于写作,广泛地涉猎不同类型、不同内容的文学作品,研究其文学表现的规律,同时也要了解和理解各类文学作品中所塑造的角色形象。良好的文学素养与优良的绘画技法相互

印证,会在动画创作过程中,对动画作品的把握更加细腻、丰富。

7.5.3 音乐

影片视听兼备,在听觉因素里,音乐修养是很重要的一环。它可以在视觉元素无法表现的方面起到锦上添花、推波助澜的作用。

7.5.4 观众心理学

创作动画作品的目的是让观众观赏、认可。所以,影片的美学价值、艺术取向的定位除了动画的创作者、观众也在无形中参与进来。对观众的心理研究就成为动画创作过程中必不可少的一个环节。这个环节首先是影片创作的出发点,因为,观众的欣赏水平与艺术品位对影片的叙事方式、风格定位等都具有导向作用。同时又是结束点,因为影片创作的最终目的是服务观众,由于观众多层次,多级别的审美标准与艺术取向的多元化,所以研究观众欣赏心理的同时,也是动画创作者提高自身艺术修养的过程。动画与另一种艺术表现形式漫画有着极为密切的联系,以前漫画的出现只是简单的图画,隐含着深邃的道理,针砭时弊、警示世人。之后漫画发展为多格漫画,也加入了对话框,呈现为连贯性的图景,所讲的道理就多了故事情节和故事的前因后果。后来漫画逐渐加入了电影的手段,加入了电影化的造型手段,如构图、机位、分镜、景别等,更有利于突出繁简、主次、疏密、虚实的平面语言,营造出漫画风格,使得人物性格丰满有趣,故事情节曲折夸张。各个时期的漫画语言都与动画的发展有着千丝万缕的联系,现在关注"动漫"已经是青年一代的时尚,语言也更加的成熟完善,动画创作者更应从漫画中不断汲取营养,提高创作能力和水平。

随着人们生活的不断进步,动画被应用到不同的领域,文化的外延也越来越广,总是给人以时尚、自由、丰富多彩、风趣幽默的感受,同时形成了不能取代的、特殊的欣赏趣味与审美价值,成为这个时代主流文化的一部分,由于其巨大的跨学科性、可变性和包容性,上面所说的构成其表面与内质的任何一个元素在各自领域的发展与变化,都会对动画的发展产生巨大的影响。因此,动画的创作者也不能局限于现有的创作知识,停留在固有的艺术定位,应该与时俱进,紧随时代潮流,不断学习,不断实践,感受新的文化,了解观众新的欣赏趣味,创作引领世界潮流的动画新世界。

思考与练习

1. 如何理解动画创作中美术基础的重要性。
2. 如何理解电影理论在动画创作中的作用。
3. 如何规划学习动画软件。
4. 阅读三到五本动画创作方面的著作,写出读书笔记。
5. 如何正确理解动画创作和制作的关系,如何让国产动画走向世界。

第8章 动画的产业化

学习目标：

通过学习，了解动画产业的现状，包括动画教育对动画发展的可持续发展，并为国产动画走向世界做出不懈努力。

学习重点：

通过本章的学习，使学生能对动画产业的基本情况有一个准确的了解，并努力学习，放眼世界，提高国产动画创作能力。重点把握动画发展的大好形势，努力营造动漫市场，为国产动画走向世界而提升自身的综合素质。

动画产业是指以创意为核心，以动画为表现形式，包含动画图书、报刊、电影、电视、音像制品、舞台剧，和基于现代信息传播技术手段的动画新品种等动画直接产品的开发、生产、出版、播出、演出和销售，以及与动画形象有关的服装、玩具、电子游戏等衍生产品的生产和经营的产业。我们对动画产业的学习，主要包括动画产业的环境、动画产业的特点、动画产业的发展，以及动画衍生产品的开发等。学习和观察的对象以国产动画产业为主。

8.1 动画产业的环境

8.1.1 我国的动画教育格局

我国动画产业人才教育发展并不算太早，1950年，苏州美术专科学校开办了我国第一个动画班。2000年以后，随着动画产业的发展，动画教育规模急速扩大，动画专业学生数量有了很大的提高，为我国动画的振兴准备了一支强有力的生力军。动画教育规模扩大，层次不断丰富，我国动画教育涌现了一批实力较强的院系。2004年12月6日，国家广电总局授予中国传媒大学、北京电影学院、中国美术学院、吉林艺术学院动画学院4所高校国家动画教学研究基地的称号。2008年分两批授予浙江大学、浙江传媒学院，以及山西传媒学院、西安美术学院为国家动画教学研究基地。中国传媒大学和北京电影学院的动画学院举办的动画节非常著名。

动画教育是我国动画产业发展的重要组成部分，肩负着培养动画人才的重任。然而各大院校都侧重培养技术型人才，较少有动画片创意人才、营销人才、经营性人才和原创性人才。动画专业的快速发展，也带来不少负面问题，其中最主要的是师资严重短缺，动画教材不够系统，内容不够完善，教育质量令人担忧。动画教育应当根据市场的特点和产业的要求，走出一条健康的良性发展模式。

8.1.2 我国动画产业的政策环境

2003年，国家广电总局下发的《关于加强动画片引进和播放管理的通知》、2004年下发的《关于发展我国影视动画产业的若干意见》等，促成了2004年成为中国动画启动年。2006年，国务院转发《关于支持国产动漫产业发展的若干意见》，将动漫产业认定为高科技产业，给予税收减免等优惠政策。从2004年下半年起，国家广电总局相继批准成立4个上星动画频道，即北京电视台动画频道、上海炫动卡通卫视、湖南金鹰卡通卫视、广东嘉佳卡通频道，全国共有50个播出动画片的频道。2005年各级电视台动画节目的需求量达到100万分钟。2004—2009年，广电总局分4个批次成立了20家国家动画产业基地，已然成为国产动画的孵化器。2005年国产动画得到了发展，产量是4.27万分钟，2009年的产量是17.18万分钟。截至2010年1月，全国动漫制作机构已经超过1万家。在国家扶持政策的良性激励下，国产动画产业呈现出新面貌，在生产数量、艺术质量、制作技术、播出效果、市场环境、产业结构、教育教学等方面都得到了发展。近些年蜂拥而出的国产动画创作被称为"井喷"，出现一派繁荣景象。

8.2 动画产业的特点

从生产制作的角度来说,动画产业是资金密集型、科技密集型、知识密集型、劳动密集型的文化产业。从社会意义上来说,动画产业关系到未成年人的健康成长,以及国家的文化安全。综合来看,动画产业具有以下几个突出的特点。

首先,动画产业能够带动相关衍生产品的开发和销售,从而带动相关产业的发展。其次,完整的动画产业涉及创意、出版、艺术、科技、传媒、商业、金融等,能够带动包括动漫图书、动画影视、网络游戏、衍生等产品的消费及发展。一般来说,我国每部动画电影的投资为 1000 万元左右,美国每部动画电影的投资在 1 亿美元左右。动画片的投资回报大,具有爆发性。如《狮子王》的投资为 4500 万美元,到 2005 年年底,播出环节和衍生产品回报达 27.5 亿美元。而我国动画电影《大鱼海棠》在众筹下投资 3000 万元,上映半个月就有 5.6 亿元的回报。当然,高投资也会有高风险。但总体上看,动画片都能带来很大的商业回报。近年来一些动画片的投资和票房也可以看见动画产业的高投资和高回报的特点,动画片的制作如今趋向于无纸动画方向,相比于钢铁等传统工业,环保性特点明显,但动画产业的经济效益在一些国家已经超过了钢铁行业。真人拍摄的影视剧往往对拍摄地造成程度不一的污染或破坏,违反了艺术营造人类精神家园诗意的栖息地的最终目的。动画产业的开发具有环保、可持续性,动画形象常青不老,收益可观。动画片及其相关产品的消费者主要是青少年儿童。动画片的基本定位为老少皆宜,如美国动画电影《狮子王》的定位是 3～90 岁的观众,但重点还是少儿观众。动画形象、故事情节、促销方式等都围绕青少年进行。

创意性对动画产业的要求高,因此动画产业又称创意产业。其中动画片是动画产业的中心,动画片的形象和情节内容需要根据年轻人的接受心理去设计。动画导演张松林认为国产动画和国外动画的差距主要体现在两点:一是动画片的故事内容不能引人入胜,缺乏可看性;二是动画形象不够生动可爱,缺乏推广衍生产品的后续能量。这两点正是打动年轻人的关键所在,也是动画创意的集中体现。动画产业要求它的文化因素和商业因素相结合,版权、形象权、商标权是动漫产业的生命线,贯穿着动画产业链的各个环节。迪士尼动画的成功从 1927 年的米老鼠生动可爱的形象闻名于世开始,可见形象品牌对动画产业发展和赢利的决定意义。一些公司由于资金不足,只能从事加工或放弃动画作品的版权、形象权,以至于多数利润被投资商占有。(图 8-1)

图 8-1　中国动画电影《大鱼海棠》中的角色造型设计

8.3 动画产业的发展阶段

动画产业是科技密集型的产业,科技因素的影响大,尤其是电子媒体科技。电子媒体的发展把动画产业的蛋糕做大了,从量上扩大了动画产业的规模。动画产业的发展主要依托书刊、电影、电视和网络 4 种媒体,形成了漫画、动画、网络游戏 3 块市场。从媒体发展的角度,可以把动画产业的发展主要分为 4 个阶段。

第一阶段为起源形态。主要以书刊为内容载体,仅以书刊为内容载体从 1896 年理德·奥卡尔特的漫画作品《黄衣小子》开始,到 1922 年美国迪士尼动画电影公司的兴起为止。

第二阶段是以书刊和动画电影为内容载体。动画电影的产生,促进了以视觉文化为基础的动画产业

的发展。在动画电影的产生之后,还需要公司化的运作才能形成产业。1923年,迪士尼又创建了迪士尼兄弟动画制作公司,成为迪士尼娱乐帝国的开端,1926年,该公司更名为沃尔特·迪士尼公司。1927年米老鼠诞生之后,迪士尼率先采用声音技术、彩色技术,开拓了影院长篇动画与电视台合作栏目,推出主题公园。以动画电影的版权和形象为核心,形成了特许经营的形象授权模式,N-U9动画明星的品牌进入衍生产品市场,与全民相接触,成为人们生活的一部分。这一时期,在美国动画电影的影响下,中国、日本等国家动画电影相继产生,但都限于影院放映,商业化程度低,没有形成产业化。

第三阶段是电视媒体的强势介入。从1950年开始,迪士尼开始制作电视节目,有名气的栏目有《迪士尼乐园》《彩色世界》。1983年,迪士尼频道产生,1994年被中国台湾地区博新公司、英国天空电视台代理播出,让迪士尼的动画形象进入千家万户,扩大了产业规模和产业效益。日本由手冢治虫扩大了漫画和动画电视的影响,改编自他的漫画作品的《铁臂阿童木》(1961年)和《森林大帝》(1963年)分别是日本第一部动画电视剧和彩色动画电视剧。之后,动画和漫画紧密结合,由漫画作基础、动画影视为提高,让动画形象深入人心,促进动画产业的良性发展。至今,日本动漫结合的产业模式,成为后发国家动漫发展的仿效对象。日本动漫的影响力居世界前列,尤其影响着我国动漫业的发展模式。在20世纪90年代之前,我国动画注重的是动画电影的制作,动画电视数量小。改革开放之后,1981年引进了第一部国外动画《铁臂阿童木》。国外动画的涌入,让中国观众眼界大开,同时也夺去中国动画的大半市场。随着政府政策的倾斜,国内的动画产业环境逐渐好转,动画电视片成为动画生产的主流,国产的数量逐渐攀升,1996年为572分钟,到2009年已突破14万分钟。但是动画产业链还有待于完善,国内动画市场还被国外动画大面积占据着。

第四阶段是新媒体的兴起。20世纪90年代中期进入21世纪,网络、手机等新媒体逐渐成为动画内容的重要载体。一些动画借助于网络广泛传播,如《流氓兔》《小破孩》等网络游戏也在此时正式成为动画产业的组成部分。如今韩国网络游戏作为支柱产业,出口额超过了汽车。2005年,我国网络游戏产业带动电信的直接收入达173亿元,IT行业的直接收入37亿元,出版传媒行业直接收入37亿元。至2009年,我国网络游戏市场规模为258亿元。当前,动画产业依托书刊、电影、电视、网络等媒体,共同促进着产业的发展。随着3D技术的运用,动画影视的艺术魅力和娱乐效果吸引着更多的观众。3G手机等新媒体的普及也让动画产业的发展空间增大。动画产业越发凸显着自身的优势,在外部环境的支持下,将为国民经济及社会的文化建设做出更大的贡献。

思考与练习

1. 时刻关注国际国内的动画发展政策,思考如何借用有利条件发展我们国家的动画产业。
2. 认真了解动画产业的特点和运行机制思考如何创作才能推动动画的发展。
3. 了解动画产业的发展阶段,做到看清形势,坚定前行。

参 考 文 献

[1] 巴拉兹·贝拉. 电影美学[M]. 何力,译. 北京：中国电影出版社, 1981.

[2] 苏珊·朗格. 情感与形式[M]. 刘大基,译. 北京：中国社会科学出版社, 1986.

[3] 莉斯·费伯,海伦·华特斯. 动画无极限——世界获奖动画短片的经典创意[M]. 王可,曹田泉,王征,译. 上海：上海人民美术出版社, 2004.

[4] 贾否. 动画概论[M]. 北京：中国传媒大学出版社, 2005.

[5] 廖祥忠. 数字艺术论[M]. 北京：中国广播电视出版社, 2006.

[6] 冯文,孙立军. 动画概论[M]. 北京：中国电影出版社, 2006.

[7] 王传东,艾琳. 动画概论[M]. 北京：清华大学出版社, 2007.

[8] 黄晨. 动画概论[M]. 成都：四川美术出版社, 2008.

[9] 曹小卉,黄颖. 动画概论[M]. 北京：海洋出版社, 2008.

[10] 山口康男. 日本动画全史[M]. 于素秋,译. 北京：中国科学技术出版社, 2008.

[11] 董立荣,张庆春. 动画概论[M]. 石家庄：河北美术出版社, 2008.

[12] 房晓溪. 动画概论[M]. 北京：印刷工业出版社, 2008.

[13] 聂欣如. 动画概论[M]. 上海：上海复旦大学出版社, 2009.

[14] 王可. 动画概论[M]. 北京：清华大学出版社, 2010.

[15] 吴振尘. 动画概论[M]. 北京：人民邮电出版社, 2010.

[16] 李洋,李卫国,杨宏图. 动画概论[M]. 北京：中国轻工业出版社, 2010.

[17] 赵红宇,梁磊,胡婷. 动画概论[M]. 合肥：安徽美术出版社, 2017.

[18] 邢小刚,张巧,刘晶. 动画概论[M]. 上海：上海文化出版社, 2011.

[19] 张宇,张雷,赵轩艺. 动画概论[M]. 北京：北京交通大学出版社, 2012.

[20] 李钰. 动画概论[M]. 上海：上海人民美术出版社, 2012.

[21] 吴冠英. 动画概论[M]. 北京：中央广播电视大学出版社, 2014.